没 骨 画 技 法 教 程

# 没骨梅花画法

刘胜 编著

海峡出版发行集团
THE STRAITS PUBLISHING & DISTRIBUTING GROUP
福建美术出版社
FUJIAN FINE ARTS PUBLISHING HOUSE

图书在版编目（CIP）数据

没骨画技法教程．没骨梅花画法／刘胜编著．-- 福州：福建美术出版社，2023.10
ISBN 978-7-5393-4480-5

Ⅰ．①没… Ⅱ．①刘… Ⅲ．①梅花－花卉画－国画技法－教材 Ⅳ．① J212.27

中国国家版本馆 CIP 数据核字（2023）第 155797 号

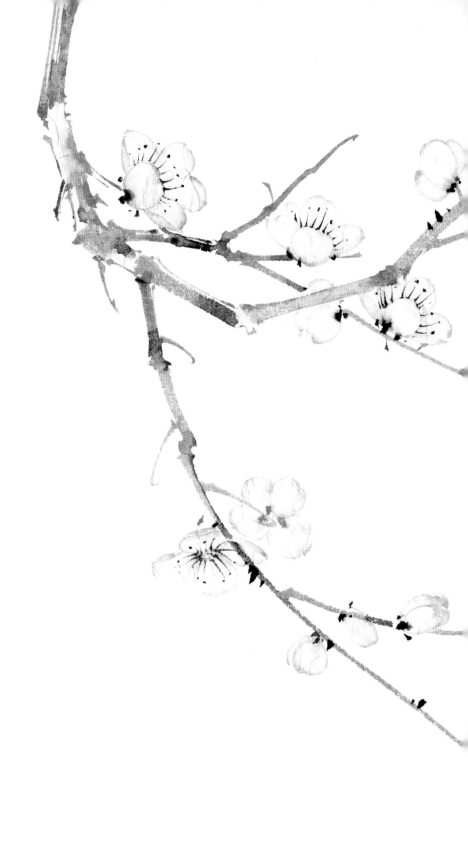

出 版 人：郭　武
责任编辑：樊　煜　吴　骏
装帧设计：李晓鹏　陈　楠

# 没骨画技法教程·没骨梅花画法

刘胜　编著

出版发行：福建美术出版社
社　　址：福州市东水路 76 号 16 层
邮　　编：350001
网　　址：http://www.fjmscbs.cn
服务热线：0591-87669853（发行部）　87533718（总编办）
经　　销：福建新华发行（集团）有限责任公司
印　　刷：福建省金盾彩色印刷有限公司
开　　本：889 毫米 ×1194 毫米　1/12
印　　张：14.67
版　　次：2023 年 10 月第 1 版
印　　次：2023 年 10 月第 1 次印刷
书　　号：ISBN 978-7-5393-4480-5
定　　价：98.00 元

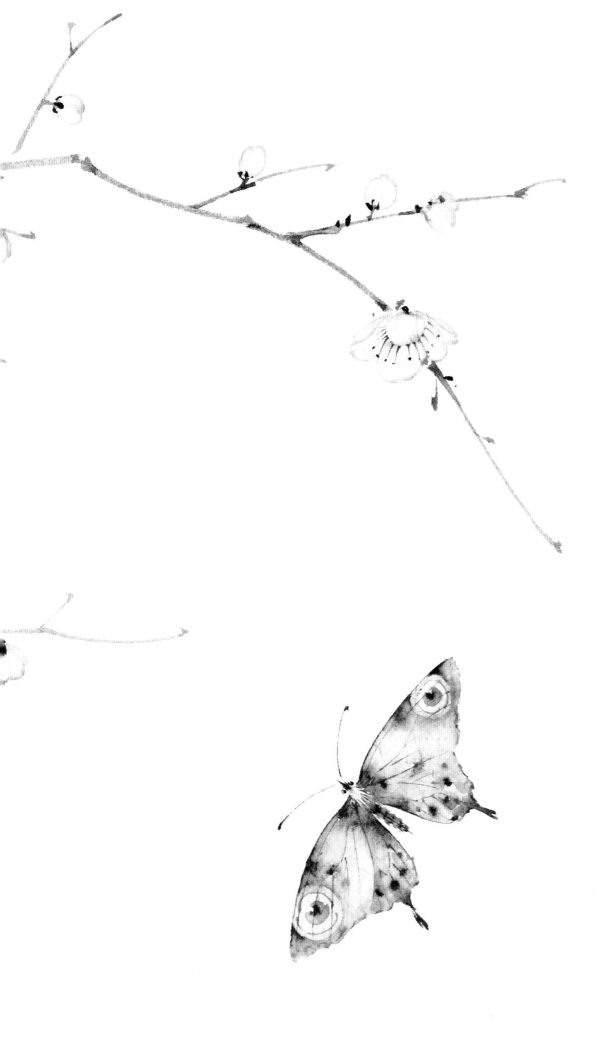

# 目 录

花卉四段图之梅花　佚名　绢本
纵 49.2 厘米　横 77.6 厘米
故宫博物院藏

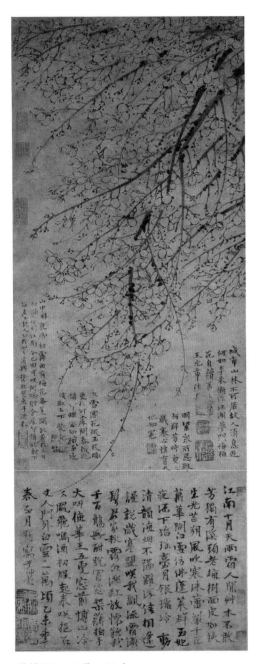

墨梅图　王冕　纸本
纵 68 厘米　横 26 厘米
上海博物馆藏

# 以梅入画

　　梅寓意丰富，古人云，梅具四德——元、亨、利、贞，又言梅生五瓣为五福之象征，在民间更被传为报喜使者。梅是"岁寒三友"之一，居"花中四君子"之首，其以"遥知不是雪，为有暗香来"的崇高品格和"万花敢向雪中出，一树独先天下春"的坚贞气节冠绝群芳，具有傲立风雪、奋勇当先、坚韧不拔、自强不息的精神品质。自古以来，文人士大夫皆喜梅抒情寄趣，留下众多与之相关的经典文学、绘画作品。

　　梅是产自中国南方的木本植物。早在《诗经》中已有以梅传情的《摽有梅》；《礼记》中有食用梅子的记载；至南北朝时梅"始以花闻天下"；宋以后，艺梅、诗梅、画梅等成流行的风雅之事。北宋林逋痴梅，以梅为妻，一句"疏影横斜水清浅，暗香浮动月黄昏"道尽梅花神清骨秀的气韵风姿；南宋爱国诗人陆游叹梅："零落成泥碾作尘，只有香如故"；元人王冕赞梅："不要人夸好颜色，只留清气满乾坤"。

　　以梅入画，宋之前鲜见。《历代名画记》中记载南朝张僧繇曾作《咏梅图》，将梅花为人物画的陪衬，这是目前画梅最早的记录。唐代于锡始创勾勒着色法作梅花，唐末五代昌祐将此法推而广之，五代徐熙"极其妙"。因此唐至五代画梅多为勾勒填色、精谨妍细工笔一路，且多杂以其他花卉、禽鸟，如于锡的《雪菊梅野（双）雉图》、滕昌祐的《梅白鹅图》、边鸾的《梅花鹡鸰图》等。直至北宋徐崇嗣"不用描写，止以丹粉点染而成"开创没骨画法，始作没骨梅花。两宋时期的梅花作品颇丰，可以分为"官梅"作品和"野梅"作品两种。"官梅"作品指以宫内培育的名贵梅花为创作对象、画风工谨妍丽、面面俱到力求写真、富有装饰性且具有祥瑞含义的作品，多为养尊处优的宫廷画家所作，如宋徽宗《梅花绣眼图》、林椿的《梅竹寒禽图》、马麟的《层叠冰绡图》。此类作品中的梅花敷厚重，格调清雅，可看出宋皇室的审美趣味。"野梅"作品则指以路边水岸的梅花为创作

的墨梅作品，其自民间生发，用水墨简单点染勾画而成，突显自然界中的梅花凌霜傲雪、凌寒飘香的姿态，多为在野画家托物言志、有感而发所作。墨梅画法为北宋释仲仁始创。仲仁素喜梅花，在自己的住处华光寺种植了一片梅林，每至梅花开放，便移床于梅树下。一日，夜晚未眠，见梅枝经月光的照耀，疏影横斜落于纸窗，尤为有趣，便以笔墨摹画，颇得神韵，此他被后世称为"墨梅始祖"。南宋画墨梅的名家扬无咎乃仲仁之徒，他"变黑为白"，创"圈法"，以遒劲的线条圈画白色花头，不用着色，使梅花显得更加清雅，其所作《四梅图》雅而健挺，记录了梅花由开至败的四个阶段。元代以画梅著称者，有王冕、柯九思、岩叟、复雷等，其中以王冕为最。王冕性格孤傲，轻视功名利禄，常以梅自比，他师承扬无咎，在《南枝早春图》中变其法，以枝多花繁取胜，此图中，花繁茂而不杂乱，以浓墨圈花点蕊，以"飞法"画枝干，极具书法笔意，表现出老干新枝生机勃勃、潇洒不羁之态。明万历末年以来，梅花作为"花中四君子"之首成为中国画最常见的题材之一，优秀画家和作品不胜枚举。明陈洪绶的老枝嫩梅，画风高古，面貌独特；清代朱耷、扬州八怪等人喜作梅图，各有特点，抒发胸臆，或彰显个性；近代"南吴北齐"以篆籀入画，粗笔圈梅或作没骨红梅，设色大明艳；现代作梅画者，以关山月、董寿平、周怀民等人为代表，笔墨酣畅、画风各异。关山月的《俏不争春》更是以热烈而繁密的红梅和铁骨铮铮、直指云天的梅枝，表现出顽强向上、奋力拼搏的精神。画面高饱和度的红色和深沉的浓墨形成强烈的视觉对比，具有鲜明的时代特征。

梅花作为中国画最常见的题材之一，有突显其姿态和气节的"疏影""暗香""铁骨生春""凌寒独自开"等面貌的作品，也有寄托祥瑞寓意的"喜上眉梢"的作品。学画者需提高相关文化修养，有目标地学习、积累。此文仅顺着梅画的发展历程作简要梳理，希望对读者有所助益。

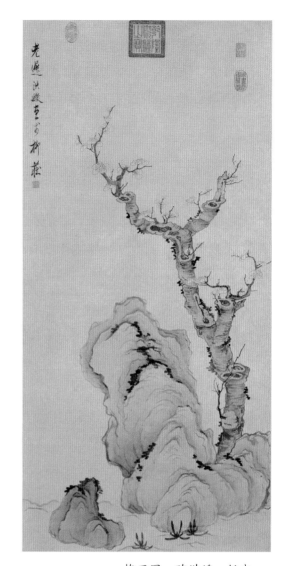

梅石图　陈洪绶　纸本
纵 115.2 厘米　横 56 厘米
故宫博物院藏

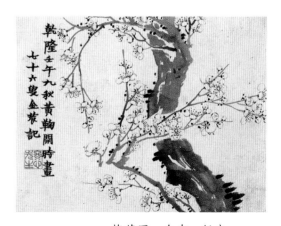

梅花图　金农　纸本
纵 25.4 厘米　横 29.8 厘米
大都会艺术博物馆藏

镇纸：镇纸是用来压住画纸的重物，其作用是防止作画时因手臂及毛笔的运行带动纸张。

固体颜料：块状固体颜料的优点在于其可直接用毛笔蘸水调和使用，且色相较稳定。其缺点是色彩在纸上的附着力不够好。目前市场上的固体国画颜料有单色装和多色套装，学员可根据自己的需求进行选择。

瓷碟：调和色彩一般以直径10厘米左右的瓷碟为宜，学友也可根据自己的需求选择尺寸合适的瓷碟。

笔洗：笔洗是盛清水的容器，用于蘸水和清洗毛笔，学友可根据自己的喜好选择不同尺寸、形制的笔洗。

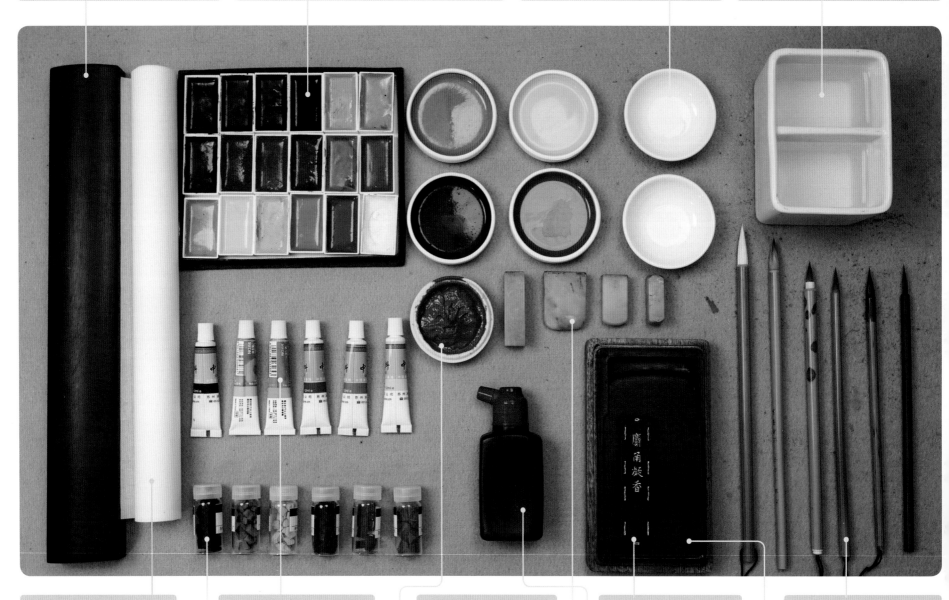

宣纸：没骨画常用的纸张为熟宣，熟宣具有不透水性，适宜没骨画中撞水、撞色、积水、积色、接染、烘染等技法的表现。中国传统手工熟宣具有特殊的张力和韧性，耐磨度较好，遇水后仍可保持一定的平整度。

锡管颜料：锡管颜料是最常见的国画颜料，有多种品牌可选。挤适量颜料至白瓷碟中，兑水调和后便可使用。

半成品块状颜料：常用的半成品块状颜料有矿物色、植物色两类，需加水和胶碾磨调和后使用。

印章：印章是一幅完整作品的重要组成部分。印章有姓名章和闲章两种，须依据画面的章法布局合理使用。

印泥：印泥宜选用书画专用印泥，颜色有多种，常用的有朱砂印泥和朱磦印泥。

墨锭：墨锭分松烟墨和油烟墨两种。松烟墨墨色沉着，呈亚光；油烟墨墨色黑亮有光泽。

墨汁：书画墨汁浓淡适中又不滞笔，笔墨效果较好缺点是含有防腐剂，不利于长久保存。

毛笔：绘制没骨画常用到的毛笔有羊毫笔、兼毫笔、狼毫笔、鼠须笔等，型号以中、小楷为主，出锋以1.7cm～3.5cm为宜。

砚台：砚台是磨墨、盛墨的工具，常用的有端砚、歙砚等。

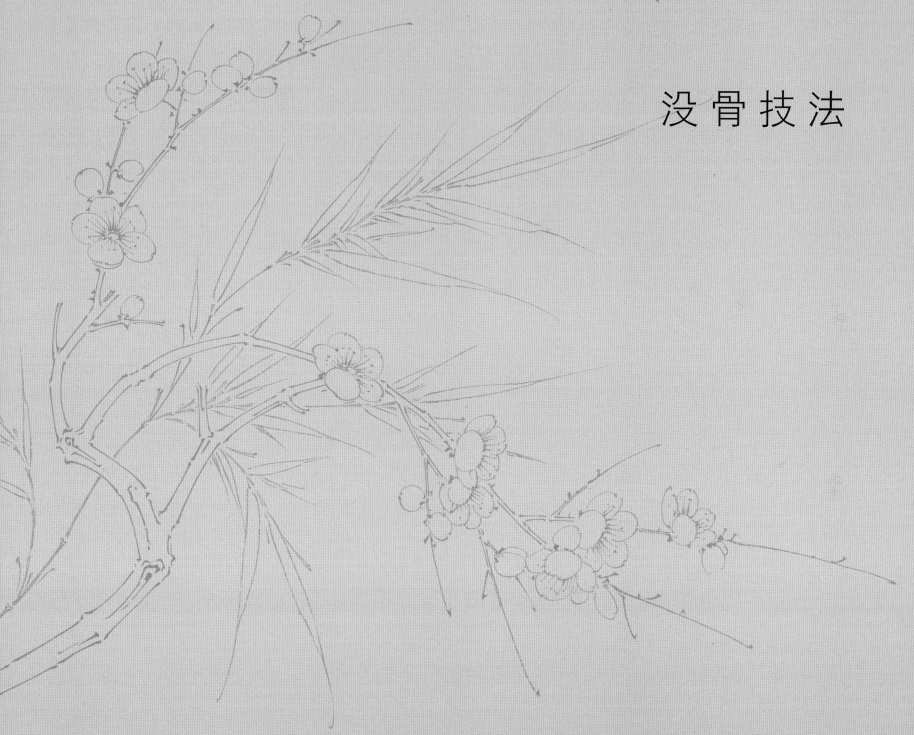

# 没骨技法

设色不以深浅为难，难于彩色相和，和则神气生动，
否则形迹宛然，画无生气。

——《山静居画论》

### 1. 接染示意

先用狼毫小楷笔蘸胭脂色勾画出花瓣的外轮廓，趁湿用另一支笔蘸淡曙红色沿着胭脂色的轮廓向内侧染，形成由浓至淡的色彩渐变效果。

### 2. 撞粉示意

趁花瓣底色未干时，用羊毫小楷笔蘸钛白色在花瓣根部轻点注入，使白色与底色互撞形成自然融合的效果。

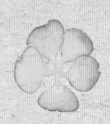

### 7. 烘染示意

用淡花青色或淡三绿色在花瓣周围进行分染，起到烘托主体的作用。此技法多用于有浅色花卉的画面。

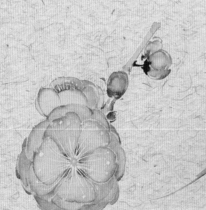

### 3. 撞色示意

趁底色半干时，用笔蘸少许淡汁绿色在花心部位轻点注入，使汁绿色与白色形成自然融合的渐变效果。

### 6. 点染示意

在花和花托周围画一些或浓或淡的色点衬托花朵，使画面笔触变化丰富，也能起到营造氛围的作用。

### 5. 立粉示意

待花瓣底色完全干后，用藤黄调钛白色勾勒花丝。最后用笔蘸浓稠的粉黄色以垂直角度滴注颜色画出花药，可反复绘制至达到预想效果。反复绘制的花药会呈现立体效果，与花丝和花瓣形成对比。

### 4. 提染示意

用稍浓的胭脂色在花瓣间的空隙处进行局部分染，使整朵花显得更加醒目。

# 梅 之 画 法

### 画梅全诀

画梅有诀，立意为先。起笔捷疾，如狂如颠。手如飞电，切莫停延。

枝柯旋衍，或直或弯，醮墨浓淡，不许再填。根无重折，花梢忌繁。

新枝似柳，旧枝类鞭。弓梢鹿角，要直如弦。仰成弓体，覆号钓竿。

气条无萼，根直指天。枯宜突眼，助条莫穿。枝不十字，花不全兼。

左枝易布，右去为难。全藉小指，送阵引班。枝留空眼，花着其间。

添增其半，花神自完。枝嫩花独，枝老花悭。不嫩不老，花意缠绵。

老嫩依法，分新旧年。鹤膝屈揭，龙鳞老斑。枝宜抱体，梢欲浑全。

萼有三点，当与蒂联。正萼五点，背萼圆圈。枯无重眼，屈莫太圆。

花分八面，有正有偏。仰覆开谢，含笑将残。倾侧诸瓣，风梅弃捐。

闹处莫冗，疏处莫闲。花中特异，幽馥玉颜。二花莝独，高顶上安。

梢鞭如刺，梨梢似焉。花中钱眼，画花发端。花须排七，健如虎髯。

中长边短，碎点缀粘。椒珠蟹眼，映趁花妍。笔分轻重，墨用多般。

蒂萼深墨，藓喜浓烟。嫩枝梢淡，宿枝轻删。枯树古体，半墨半干。

刺填缺庭，鳞向节摊。苞有多名，花品亦然。身莫失女，弯曲折旋。

遵此模范，应作奇观。造无尽意，只在精严。斯为标格，不可轻传。

——《芥子园画传》

# 【梅枝画法】

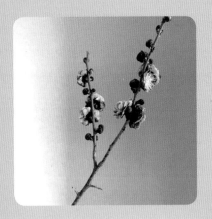

P111

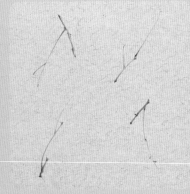

P076

扫码看教学视频

本节的重点是绘制梅花嫩枝的控笔练习，难点在于表现梅花枝干的力度和弹性。运笔提按时，笔尖、指尖、手腕及肘部须配合协调。

**二笔上发嫩梗**

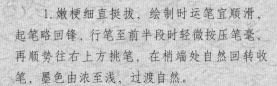

1. 嫩梗细直挺拔，绘制时运笔宜顺滑，起笔略回锋，行笔至前半段时轻微按压笔毫，再顺势往右上方挑笔，在梢端处自然回转收笔，墨色由浓至浅，过渡自然。

2. 在嫩梗下端再画一小段梗，颜色略淡。起笔顺主枝的边缘切锋斜入，稍捻笔管短挑一笔，与主枝的夹角呈锐角，枝端稍回弹，忌平直。

**二笔下垂嫩梗**

1. 切锋斜入起笔，自右上向左下行笔，行笔果断，实起实收。梅枝节点处顿笔，节点不宜置于整段梅枝的中点。

2. 顺主枝前半段往右下方画一稍长的嫩梗，运笔需有微妙的提按变化，并辅以小苔点丰富梅枝形态。

## 画梅枝干诀

先把梅根分女字，大枝小梗节虚招。花头各样填虚处，淡墨行根焦墨梢。干少花头生干出，缺花枝上再添描。气条直上冲天长，切莫添花意自饶。

——《芥子园画传》

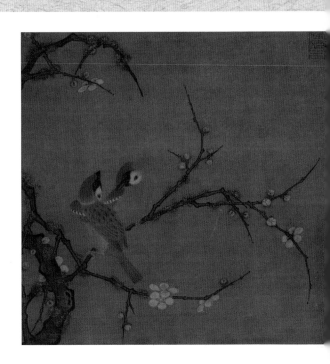

梅花双雀图　马麟

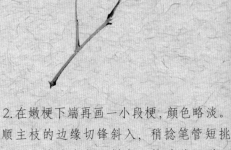

## 三笔上发嫩梗

1. 主枝形态粗短，运笔变化应丰富些。先以散毫侧锋起笔，体现折枝的形态，起笔后捻管调成中锋行笔，至枝端处轻按笔毫回锋收笔。

2. 从主枝下端处再画一枝嫩梗，起笔点不宜均分主枝。紧贴主枝边缘按压笔毫起笔，然后迅速向右上方发力，此时手腕要绷紧，呈现出来的线条要有弹性，收笔时向左上方轻按笔毫实收。

3. 第三笔表现的小枝更嫩，运笔与绘制前两枝方法相同，只是笔法略简单些，收笔时不宜重复前两枝回锋实收的动作，顺势画出即可。

## 三笔下垂嫩梗

1. 从左上向右下画短枝，以三笔连带画出，越往下分段越短，运笔要有一定的节奏感。

2. 第二枝稍长，行笔速度可稍快些，运笔实起实收，不必作太多细节处理。

3. 第三枝为短的嫩枝，运笔需轻松，起笔收笔顺势为之即可。

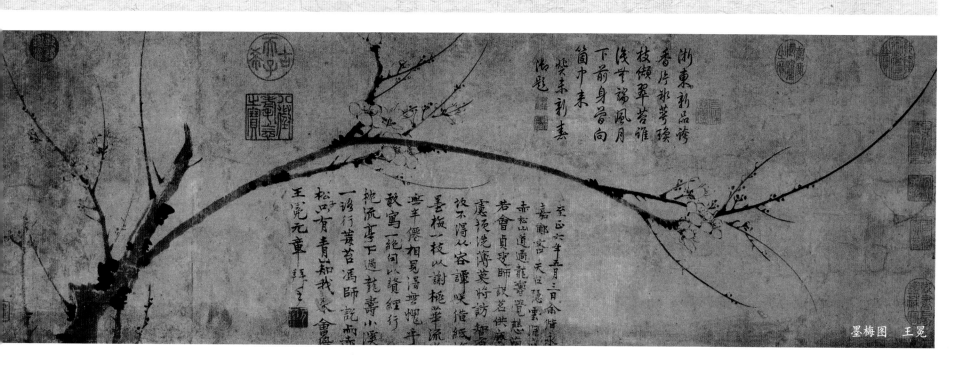

墨梅图　王冕

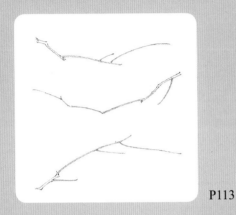

P113

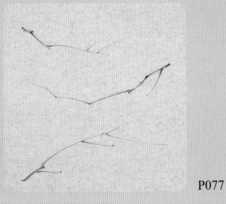

P077

扫码看教学视频

此节的重点为长细线条的控笔练习。练习画线时要注意运笔要有书写性，气息要连贯。

## 四笔右横梗

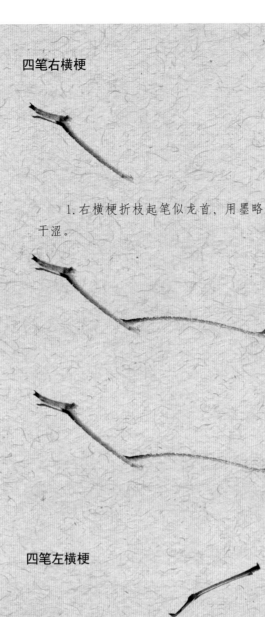

1. 右横梗折枝起笔似龙首，用墨略干涩。

2. 接着向右运笔画出一节嫩梗，要有一定的起伏变化。

3. 在长横梗上再画一短梗，注意处理好枝节间的衔接关系。

4. 从长横梗的枝端处再画一长细枝，行笔需舒展、至枝端处回锋收笔。

## 四笔左横梗

1. 画左横梗运笔与右横梗同理，只是方向不同，但逆向运笔会稍感不顺手，初学者须多加练习。

2. 顺势画出第二枝梗，与第一枝梗夹角呈锐角。

3. 第三笔画向左上仰的枝梗，并带一小转折，转折点忌平分梅枝。

4. 第四笔枝梗顺势向上仰，在枝端处向左下方微转，完成由粗到细、由浓至淡的起承转合之势。

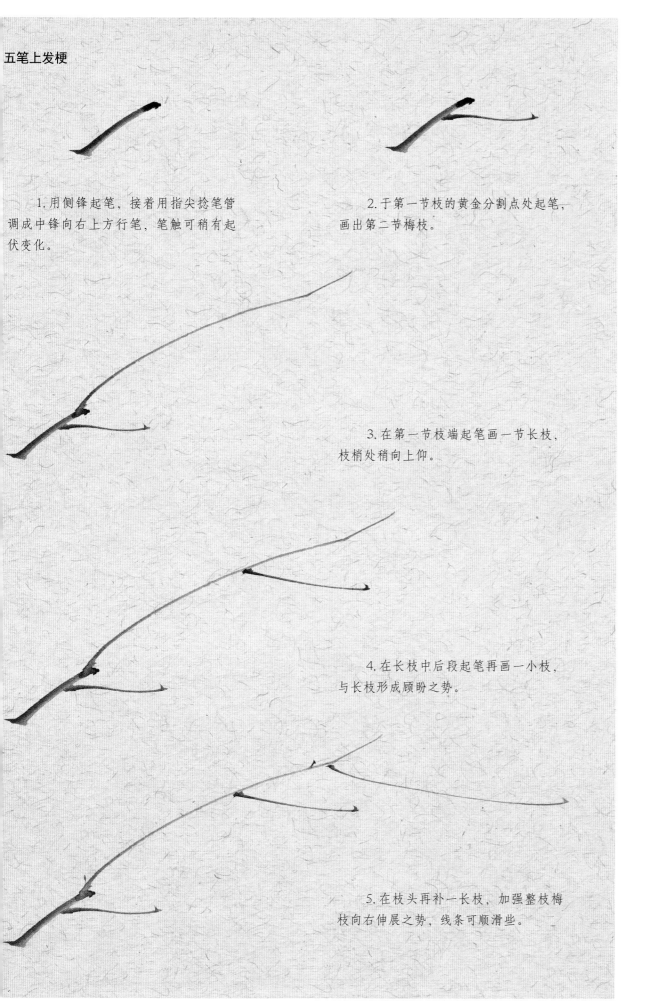

1. 用侧锋起笔，接着用指尖捻笔管调成中锋向右上方行笔，笔触可稍有起伏变化。

2. 于第一节枝的黄金分割点处起笔，画出第二节梅枝。

3. 在第一节枝端起笔画一节长枝，枝梢处稍向上仰。

4. 在长枝中后段起笔再画一小枝，与长枝形成顾盼之势。

5. 在枝头再补一长枝，加强整枝梅枝向右伸展之势，线条可顺滑些。

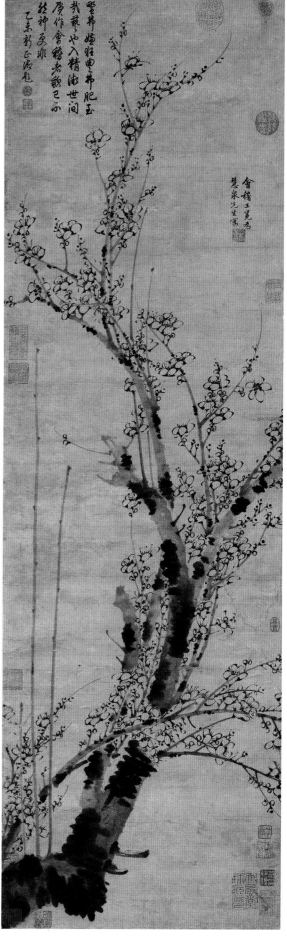

墨梅图　王冕　纸本

纵 107 厘米　横 33 厘米

P115

P078

扫码看教学视频

此节的重点是表现向上生发的嫩梗，难点在于处理主枝与辅枝的穿插关系，注意要避免线条平行、垂直及三条线相交于一点等问题。线条要有疏密、长短、虚实、强弱、方圆、曲直等节奏变化。

## 上发嫩梗生枝

1. 从画面左下方画出主枝，趁湿再用浓墨复勾，以强化其外形。

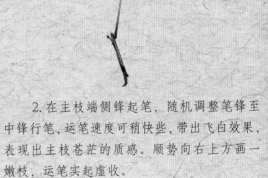

2. 在主枝端侧锋起笔，随机调整笔锋至中锋行笔，运笔速度可稍快些，带出飞白效果，表现出主枝苍茫的质感。顺势向右上方画一嫩枝，运笔实起虚收。

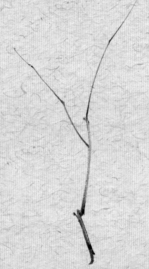

3. 再画一枝嫩梗，运笔要有提按变化。

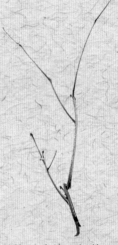

4. 在主枝下端补一短枝，以丰富画面。

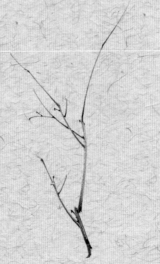

5. 补画嫩梗，线条的交点忌置于线条中间。

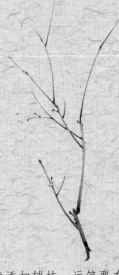

6. 继续添加辅枝，运笔要有书写性，表现嫩梗出梢，下笔要干脆利落。

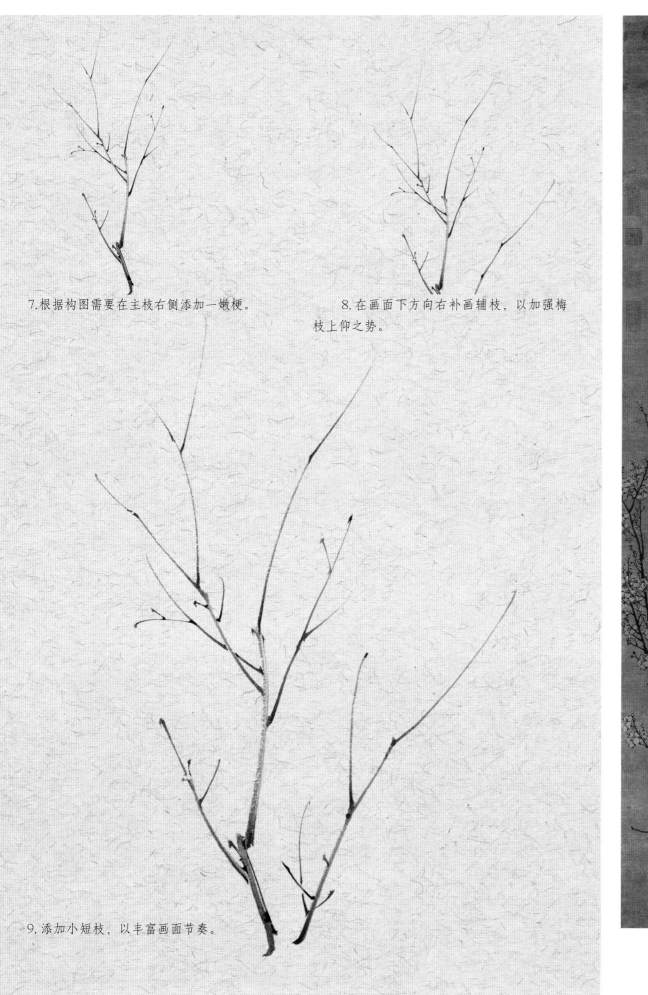

7.根据构图需要在主枝右侧添加一嫩梗。

8.在画面下方向右补画辅枝，以加强梅枝上仰之势。

9.添加小短枝，以丰富画面节奏。

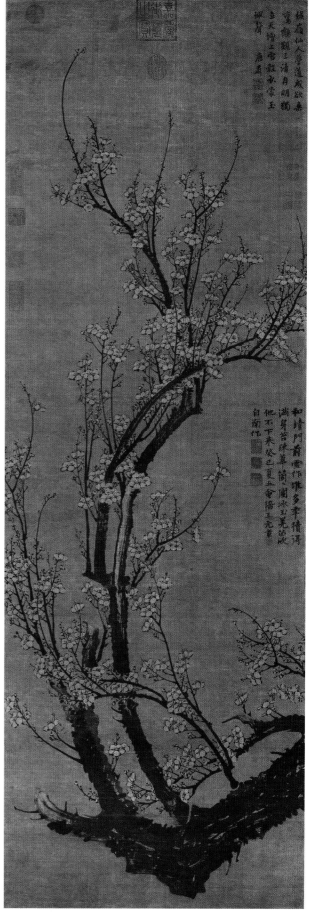

南枝春早图 王冕 绢本
纵 151.4 厘米 横 52.2 厘米
台北故宫博物院藏

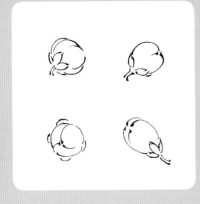

P117

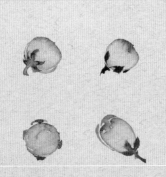

P079

扫码看教学视频

此节的重点是学习用没骨法表现梅花花苞，难点是要掌握撞水法和撞色法。

1.用狼毫小笔蘸稍浓的胭脂色勾画出偏正侧面的小花苞，然后趁湿撞入少量清水，水会将胭脂色向花苞轮廓边缘推移，形成水渍。接着再撞入少许钛白色，表现出花苞的立体感。

2.用胭脂色调淡墨勾画花托并点染花萼，绘制时注意笔触的形态要生动。

1.侧面花蕾形态略偏长，花瓣尖，略有绽开之势。勾画其轮廓时要注意体现花瓣之间相互错位的结构变化，趁底色未干时撞水、撞粉，形成自然的水色交融的效果。

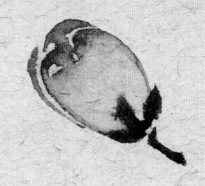

2.用胭脂调淡墨勾画花托及萼片。

## 一丁
其法须是丁香之状，贴枝而生，一左一右，不可相并。丁点须要端摺有力，无令其偏，丁偏即花偏矣。

## 二体
谓梅根也。其法根不独生，须分为二：一大一小，以别阴阳；一左一右，以分向背。阴不可加阳，小不可加大，然后为得体。

## 三点
其法贵如丁字，上阔下狭。两边者连丁之状向两角，中间者据中而起。蒂萼不可不相接，亦不可断续也。

## 四向
其法有自上而下者，有自下而上者，有自右而左者，有自左而右者，须布左右上下取焉。

## 五出
其法须是不尖不圆，随笔而偏。分折如花七分则全露，如半开则见其半，正开者则见其全，不可无分别也。

## 六枝
其法有偃枝、仰枝、覆枝、从枝、分枝、折枝，凡作枝之际，须是远近上下相间而发，庶有生意也。

## 七须
其法须是劲，其中茎长而无英，侧六茎短不齐。长者乃结子之须，故不加英，嗽之味酸；短者乃从者之须，故加英点，啖之味苦。

## 八结
其法有长梢、短梢、嫩梢、叠梢、交梢、孤梢、分梢、怪梢，须是取势而成，随枝而结，若任

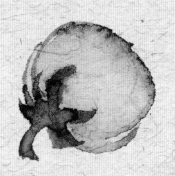

1.背面花蕾形态呈扁圆状，先用三笔勾出花蕾的基本形，再趁湿撞入清水。

2.添一小笔以丰富变化，调整外形，并注入少量钛白色。

3.用胭脂调墨先点染花萼，再勾画花托。

1.正面的花苞形态更加圆润、紧实，先勾画出左侧一片小花瓣，再以清水笔调整。

2.依次叠加其余花瓣，通过撞水法和撞色法调整，使花蕾看上去更结实、整体。

3.正面朝向的花蕾只能隐约看到少许花萼，所以勾画花萼时只需贴着花瓣边缘运笔，注意笔触要稍作变化。

成，无体格也。

### 九变

其法一丁而蓓蕾，蓓蕾而萼，萼渐开，渐开而半折，半折而正放，放而烂漫，烂漫而半谢，半谢而荐酸。

### 十种

其法有枯梅、新梅、繁梅、山梅、梅、野梅、官梅、江梅、园梅、盆梅，木不同，不可无别也。

——《芥子园画传》

梅花图（之一、之二） 金俊明

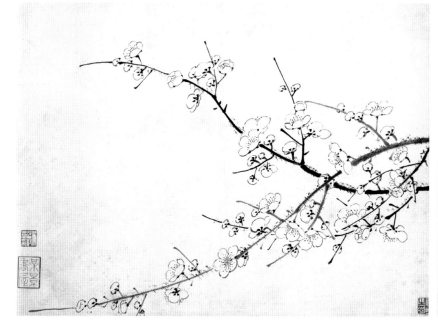
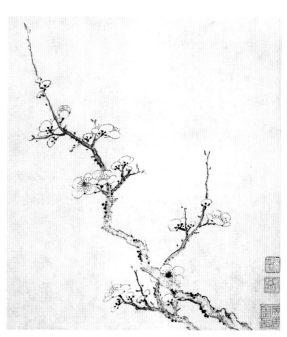

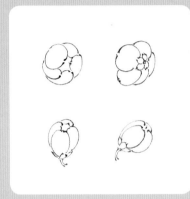

P119

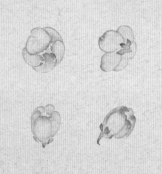

P080

扫码看教学视频

此节学画初放梅花，须掌握初放梅花不同角度的形态。

1.绘制上仰初放的梅花，先用淡胭脂色勾画出最前面的花瓣，趁湿先撞水，再撞粉，使花瓣呈现为半透明的淡粉色。

2.依次画出左右两侧的花瓣，注意两片花瓣不要太对称。

3.再顺势勾画出后面的花瓣，用笔要轻松些，最后画出花托和花萼。

1.绘制右侧初放的梅花，先勾画出前面完整的花瓣，紧接着撞水并撞入少许钛白色。

2.绘制两侧花瓣，笔触可稍相融，会显得花头更加鲜活。

3.添加后面的花瓣，注意处理得虚一些，形态松弛一些。最后调墨绿色点染花托及花萼。

## 画梅取象说

梅之有象，由制气也。花属阳而象天，木属阴而象地，而其故各有五，所以别奇偶而成变化。蒂者花之所自出，象以太极，故有一丁。房者华之所自彰，象以三才，故有三点。萼者花之所自起，象以五行，故有五叶。须者花之所自成，象以七政，故有七茎。谢者花之所自究，复以极数，故有九变。此花之所自出皆阳，而成数皆奇也。根者梅之所自始，象以二仪，故有二体。木者梅之所自放，象以四时，故有四向。枝者梅之所自成，象以六爻，故有六成。梢者梅之所自备，象以八卦，故有八结。树者梅之所自全，象以足数，故有十种。此木之所自出皆阴，而成数皆偶也。不惟如此，花正开者其形规，有至圆之象；花背开者其形矩，有至方之象。枝之向下，其形俯，有覆器之象；枝之向上，其形仰，有载物之象。于须亦然，正开者有老阳之象，其须七；谢者有老阴之象，其须六；半开者有少阳之象，其须三；半谢者有少阴之象，其须四。蓓蕾者有天地未分之象，体须未形其理已著，故有一丁二点而不加三点者，天地未分而人极未立也。花萼者，天地始定之象，阴阳既分，盛衰相替，包含众象，皆有所自，故有八结九变以及十种，而取象莫非自然而然也。得并点，木不得并接。

——《芥子园画传》

1.绘制朝右下方初放的偏正侧面的梅花。第一片花瓣比较完整，先用两笔勾画出花瓣外形，注意两笔不要太对称，紧接着撞水、撞粉，使花瓣呈现出一定的立体感。

2.依同法画出第二片花瓣。

3.画第三片花瓣，加强花瓣向内包裹的形态变化。

4.依次画出第四片和第五片花瓣，花瓣间留水线以区分结构。

1.绘制背向初放的梅花，先用两笔勾画出第一片花瓣的外形，线条稍加错位会显得花瓣更生动些，接着撞水、撞粉。

2.依次画出两侧的花瓣，注意处理好花瓣间前后遮挡的关系。

3.后面的两片花瓣可见面积较小，绘制时要考虑外轮廓的造型。

4.用胭脂调淡墨和少许汁绿色点染花托和花萼。

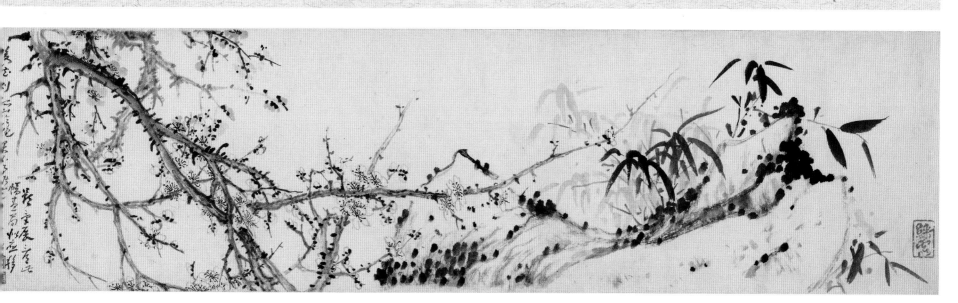

梅花牡丹图卷　高凤翰

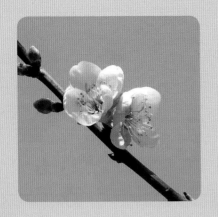

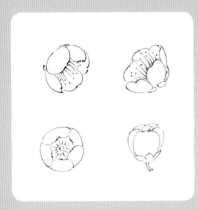

P121

P081

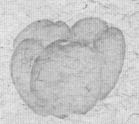

1. 绘制正侧面上仰的花头，用花青加藤黄和少许三绿调出淡汁绿色，勾画靠前面的花瓣，紧接着撞水，趁底色未干时，再撞入稍浓的钛白色。

2. 用同法依次画出后面的几片花瓣，花瓣之间的轮廓因运用撞水和撞粉法稍有融合，显得更加自然。

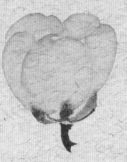

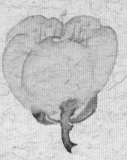

3. 用花青、藤黄加赭石调出偏暖的汁绿色画花萼和花托，然后注入少许清水使其有层次变化。

4. 用浅汁绿色勾花丝，用藤黄加钛白色调出稍浓的粉黄色点花药。

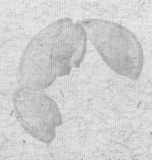

1. 绘制侧面低俯半开的梅花，先以勾染撞色的方法画出靠前面的三片花瓣，花瓣的形态大小要有区分。

2. 依次画出后面的几片花瓣，花瓣要虚而淡。

3. 用汁绿色从花心部分向外分染，以区分花瓣内外侧，同时会使花头显得更加饱满、立体。

4. 用花青、藤黄加少许赭石调出深的汁绿色勾花丝，再用浓稠的粉黄色点花药。

扫码看教学视频

此节学画初放的白梅，重点是练习绘制各朝向的花头，难点在于花头的造型和颜色的处理。

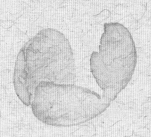

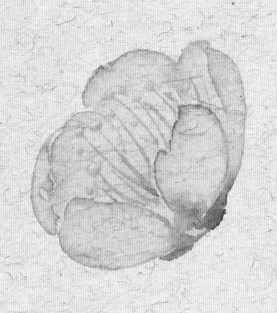

1. 绘制侧面上仰半开的梅花，用汁绿色勾画出靠前面的两片花瓣，可趁湿撞入稍多钛白色，使其颜色明快一些。

2. 半开的花呈碗状，第三片花瓣向内翻转，呈半包裹的形态。

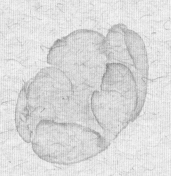

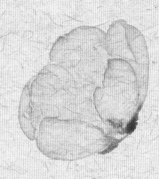

3. 依次叠加第四、第五片花瓣，花瓣边缘翻转，会使整个花头变化更丰富些。

4. 调墨绿色画花萼部分。

5. 最后用深汁绿色勾画花丝，用藤黄加钛白以立粉法点花药，注意花药疏密要得当。

1. 画正面半开的梅花，先勾画出花的基本形，接着撞水、撞粉。

2. 以同法画出第二片花瓣。

3. 每片花瓣均沿顺时针方向添加。

4. 最后一片花瓣与第一片花瓣叠压。

5. 用深汁绿色勾花丝，然后以浓粉黄色点花药。

P123

P082

扫码看教学视频

此节介绍全开梅花的画法，难点是处理好花瓣的透视变化及花瓣间叠压的关系。

 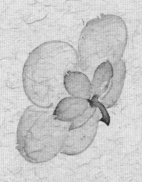 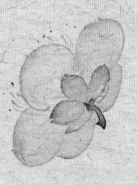

1. 背面全开的梅花花萼在前，先用胭脂加淡赭石画花萼及花柄。

2. 用胭脂加曙红画出五片花瓣，并趁湿撞水，使其显得更加水润。

3. 背面能看到的花丝较少，可用短促的细线勾画花丝和花药，注意要处理好疏密关系。

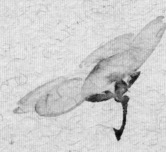 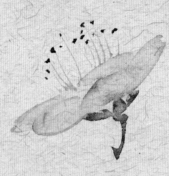 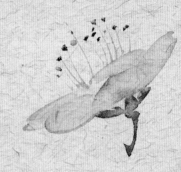

1. 侧面全开的梅花呈扁平的碟状，由于透视原因，单片花瓣的形状也呈扁平状。用淡胭脂色画出花瓣的外形，接着再撞水、撞粉。画花萼和花柄时，运笔要写意一些。

2. 用淡胭脂色勾画花丝，用胭脂调淡墨点花药。

3. 用钛白加藤黄调色，复点花药。

### 汤叔雅画梅法

梅有干、有条、有根、有节、有刺、有藓。或植园亭，或生山岩，或傍水边，或在篱落。生处既殊，枝体亦异。又花有五出、四出、六出之不同，大抵以五出为正。其四出六出者，名为棘梅，是禀造化过与不及之偏气耳。其为根也，有老嫩，有曲直，有疏密，有停匀，有古怪。其为梢也，有如斗柄者，有如铁鞭者，有如鹤膝者，有如龙角者，有如鹿角者，有如弓梢者，有如钓竿者。其为形也，有大有小，有背有覆，有偏有正，有弯有直。其为花也，有椒子，有蟹眼，有含笑，有开有谢，有落英。其形不一，其变无穷。欲以管笔寸墨，写其精神，然在合乎道理，以为师承。演笔法于常时，凝神气于胸臆。思花之形势，想体之奇倔，笔墨癫狂，根柄旋播。发枝梢如羽飞，叠花头似品字。枝分老嫩，花按阴阳。蕊依上下，梢度长短。花必粘一丁，丁必缀枝上。枝必抱枯木，枯木必涂龙麟，龙麟必向古节。两枝不齐，三花须鼎足。发丁长，点须短。高梢、小花、萼，尖处不冗。九分墨为枝梢，十分墨为蒂。枝枯令其意闲，枝曲处令其意静。呈剪琼镂玉之花，现龙舞凤之干。如是方寸即孤山也，庾岭也，虬枝瘦影皆自吾挥毫濡墨中出矣。何虑其形之众，何畏其变多也耶？

### 华光长老画梅指迷

凡作花萼，必须丁点端楷。丁欲长而点欲短，欲劲而萼欲尖。丁正则花正，丁偏则花偏。枝不可对花不可并生。多而不繁，少而不亏。枝枯则欲其意稠，枝曲则欲其意舒。花须相合，枝须相依。心欲缓而欲速，墨须淡而笔欲干。花须圆而不类杏，枝欲瘦不类柳。似竹之清，如松之实，斯成梅矣。

 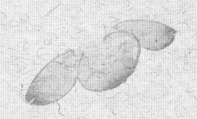 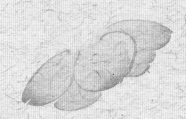 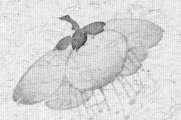

1. 画侧面右俯的梅花，先用淡胭脂色勾画前面的花瓣，在花瓣半干时撞水，呈现线面相融的效果。

2. 接着画出左右两侧的花瓣，一边形态稍宽，一边形态稍窄。

3. 接着画出后面半隐半现的两片小花瓣。

4. 用胭脂调淡墨画花萼及花柄。

 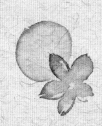 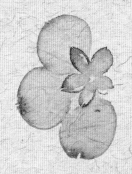 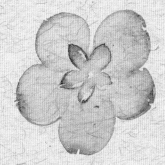

1. 全背面角度的梅花一般会被枝干遮挡，为方便学友理解背面梅花形态，特演示绘制背面梅花全貌。先用花青、藤黄加赭石调出略深的暖汁绿色画花萼，趁湿撞入淡三绿色。

2. 接着用淡胭脂色勾画出一片完整的花瓣，并撞水。

3. 依次画出第二、第三片花瓣，注意花瓣形态不要太雷同。

4. 依次画出第四、第五片花瓣，花头画完后，可用撞水法和撞粉法整体调整。此角度梅花看不到花蕊，故可略去花蕊。

## 杨补之画梅法总论

木清而花瘦，梢嫩而花肥。交枝而花繁累累，梢而萼疏蕊疏。立干须曲如龙，劲如铁；发梢长如箭，短如戟。上有余则结顶，地若窄而无尽。作临崖傍水，枝怪花疏，要含苞半开；若作梳洗雨，枝闲花茂，要离披烂漫。若作披烟带雾，嫩花娇，要含笑盈枝；若作临风带雪，低回偃折，干老花稀；若作停霜映日，森空峭直，要花细舒。学者须先审此。梅有数家之格，或疏而矫，繁而劲，或老而媚，或清而健，岂可言尽哉。

——《芥子园画传》

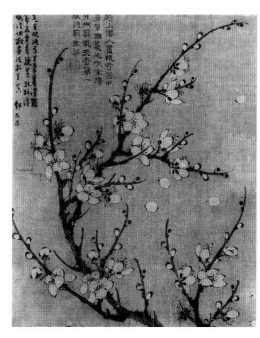

墨梅图（局部）　佚名

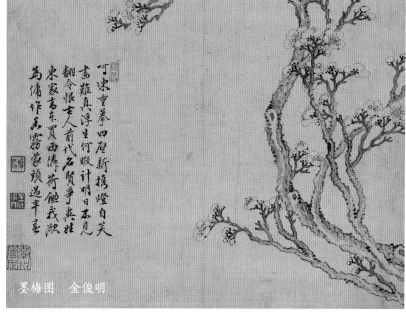

墨梅图　金俊明

P125

P083

扫码看教学视频

　　此节学画盛放的红梅，红梅颜色略深，此节的难点在于对红梅颜色饱和度的把握。

　　1.画朝右下低俯的梅花，先用胭脂调曙红画出第一片花瓣，接着撞水、撞粉，然后在花瓣尖端撞入适量胭脂，使花瓣层次对比强一些。

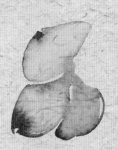

　　2.依同法画出第二、第三片花瓣，注意处理好花瓣间的叠压关系。

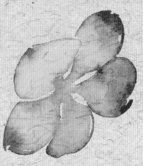

　　3.第四、第五片花瓣颜色稍重，但不可过于浓艳。

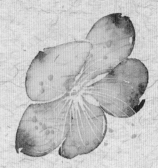

　　4.在花心部分分染或撞入少许淡汁绿色，再用钛白色勾花丝，用钛白调藤黄点花蕊。

　　1.画朝右上仰的梅花，第一片花瓣呈碗状，翻转处颜色略深。

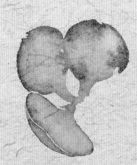

　　2.用胭脂加曙红画花瓣，趁底色未干时撞入适量钛白色。

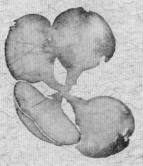

　　3.注意处理好花瓣根部细节，花瓣之间的空隙会隐约透出花萼的一部分。

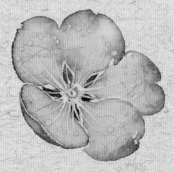

　　4.待底色干后在花心部分分染淡淡的汁绿，最后用钛白色勾花丝，用钛白加藤黄点花药。

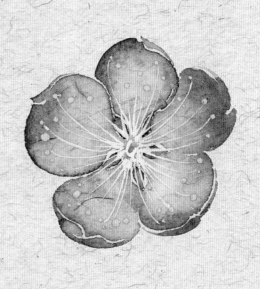

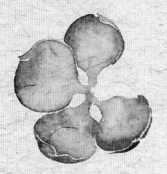

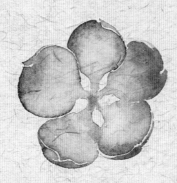

1. 画正面盛开的梅花，先用胭脂调曙红色画出一片花瓣，趁底色半干时撞水、撞粉。

2. 依同法画出第二片花瓣，通过留水线的方法区分两片花瓣。

3. 接着画出第三、第四片花瓣，两片花瓣边缘作翻转处理。

4. 用胭脂调淡墨在花瓣根部点染出花萼，花萼与花瓣间留出水线。

5. 用钛白色勾花丝，线条要有弹性，要注意处理好线条间的疏密关系。最后用藤黄调钛白点花药。

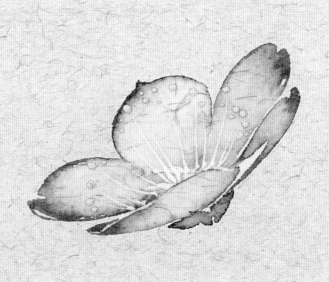

1. 画朝左上仰的梅花，先画后面完整的一片花瓣，撞水、撞粉时笔的水分可稍大一些，以产生好看的水渍效果。

2. 左边的花瓣由于透视原因，形态略细长，绘制时用笔可轻松些。

3. 依次画出其余几片花瓣，方法、用色同上。

4. 用胭脂调淡墨画花萼。

5. 用钛白色勾花丝，用笔实起虚收，花药要有疏密变化。

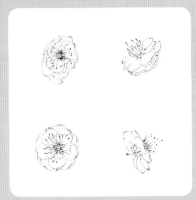

P127

P084

扫码看教学视频

此节练习绘制重瓣梅花，难点是对花瓣的叠加及布局处理。

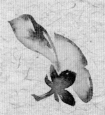

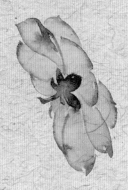

1.画背面盛放的重瓣梅花，先用狼毫小楷笔调胭脂勾画花萼及叶柄，并趁湿撞水，画出水色相融的效果。

2.先画靠近花托部分的花瓣，完全盛开的梅花花瓣层层叠压，靠近花托部分的花瓣会略向后翻转。

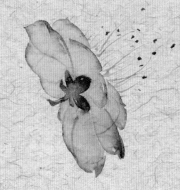

3.依次画出第二层花瓣，用撞水法表现梅花灵动的姿态。

4.最后用淡赭石勾花丝，用墨胭脂点花药。

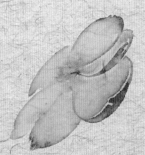

1.画侧面盛放的重瓣梅花，先用胭脂色画出靠前面一层的花瓣，花瓣背面颜色略深。

2.依次添加侧面花瓣，要注意花瓣的透视关系。

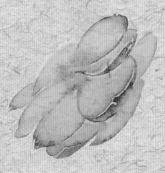

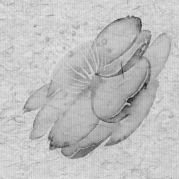

3.用较轻松的笔触画出第二层花瓣，用撞水法使部分线条相融，这样画面会更加生动。

4.用较浓的钛白色勾花丝，用钛白调藤黄点花药。

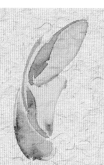

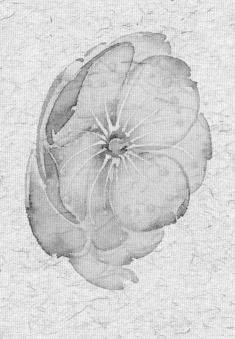

1.画朝右侧盛开的重瓣梅花，先调较浓的胭脂色画出左侧翻转的花瓣，注意轮廓的形态变化。

2.画出花瓣的内侧面，颜色可略淡一些。

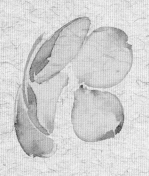

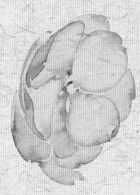

3.依次画出梅花内侧其他花瓣。

4.梅花内侧第一层花瓣画完后，依同法画出第二层花瓣。

5.最后勾画花丝、点出花药。

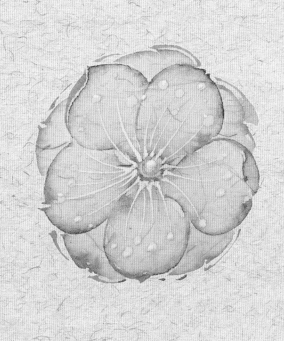

1.画正面全开的重瓣梅花，从内侧第一层花瓣开始画。

2.第二片花瓣与第一片花瓣相叠压，可通过颜色的深浅加以区分。

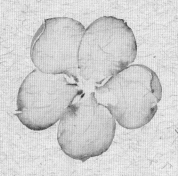

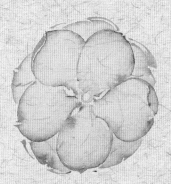

3.依次画出梅花内侧第一层其他花瓣。

4.调稍浅的胭脂色画出第二层花瓣，用笔可轻松些，可用勾染结合的方法绘制。

5.用钛白色勾花丝，用钛白加藤黄点花药。

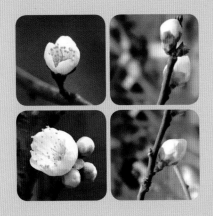

P129

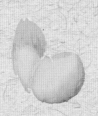
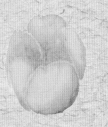

1.即将绽放的花蕾呈半包裹状，先用花青加藤黄调出淡淡的汁绿色画出最前面一片花瓣，紧接着撞水撞粉，形成水色相融的效果。

2.依次画出后面叠加的几片花瓣，并在花芯内侧撞入少许汁绿色。

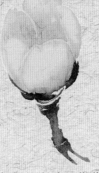
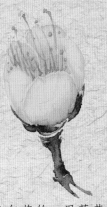

3.用胭脂色调淡墨画花萼，用花青加藤黄和淡墨调出偏深的灰汁绿色画花枝，并趁湿在枝干中注入少许清水。

4.用汁绿色勾花丝，用藤黄调钛白点花药。

1.画多花头的梅枝，先用浅汁绿色画主要的一朵梅花，然后撞水、撞粉。

2.靠后面的花瓣色彩对比可处理得稍弱些。

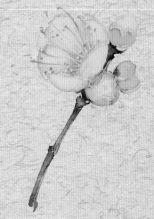

3.按上述方法依次画出三个花苞。

4.用墨汁绿色画花枝，浅汁绿色勾花丝，钛白调藤黄点花药。

P085

扫码看教学视频

此节的重点是了解花枝的结构特征，难点是表现枝与花的衔接关系。

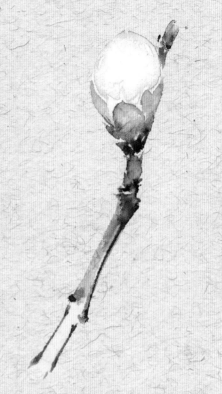

1.用藤黄调少许三绿画花瓣，接着撞入适量清水，使水色相融。

2.待底色半干时撞入钛白色。

3.用淡胭脂色画花萼，注意中间靠前的花萼面积大些，两侧的花萼面积小一些。

4.用胭脂调淡墨画花托，花托与花萼局部相融会使画面显得更自然。

5.用花青、藤黄调少许淡墨画枝干。

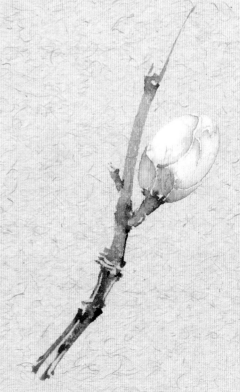

1.用藤黄调三绿画靠前的花瓣，趁底色未干时撞水撞粉。

2.依次画出其他花瓣，注意处理好花瓣层层相叠的关系。

3.用淡胭脂色画花萼。

4.用胭脂调淡墨画花托。

5.用淡墨花青画花枝，注意用笔的节奏感和线条的粗细变化。

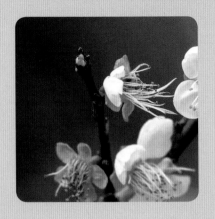

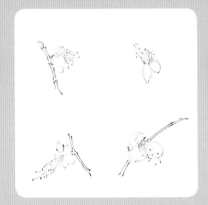

P131

P086

扫码看教学视频

　　盛放后的梅花开始逐渐凋零，此节学画几种典型的残花，本节的难点在于将梅花表现得生动。

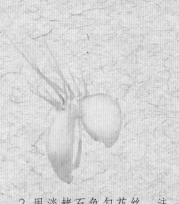

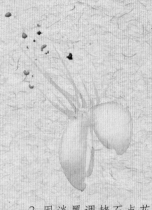

　　1.梅花因凋零剩余不多花瓣，先用浅汁绿色画出两片花瓣的基本形，接着撞水、撞粉。

　　2.用淡赭石色勾花丝，注意花丝的长短、疏密关系。

　　3.用淡墨调赭石点花药，注意点的大小、疏密关系。

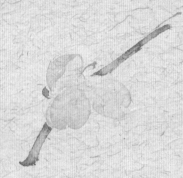

　　1.这朵半凋零的绿梅呈右俯状，先用三绿加少许藤黄调色画出梅花花瓣，接着趁湿撞水、撞粉。

　　2.用花青、藤黄加少许赭石画梅枝，斜穿花朵的梅枝两端长短要有变化。

　　3.用汁绿色稍加一些赭石调色勾花丝，线条应挺拔一些，用赭墨点花药，注意花药的疏密变化。

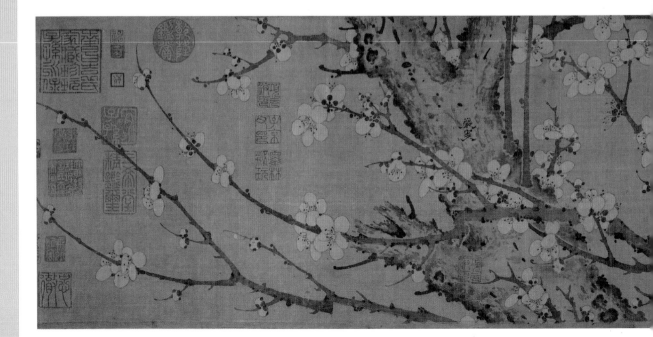

  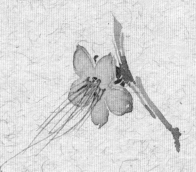 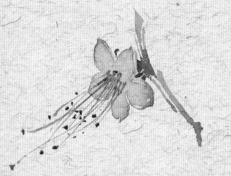

1.花瓣落尽，剩下萼片和花丝。先用花青、藤黄加少许赭石调出暖汁绿色画出花萼的基本形，接着撞水丰富画面。

2.用淡赭墨勾画梅枝。

3.凋零的梅花花丝颜色没有梅花盛开时亮丽，可用淡赭墨色勾出，花丝要有长短、疏密变化。

4.用稍浓的赭墨点花药，点的形状应自然。

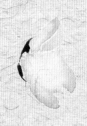 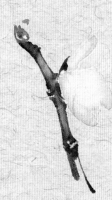  

1.画向侧面开放的半凋零的梅花，先用三绿加少许藤黄调出淡汁绿色画出花瓣的基本形态，接着撞水、撞粉，使花瓣正反面颜色对比稍强些。

2.用花青、藤黄加赭石调出暖汁绿色画枝干，趁底色半干时撞水，并在枝端的芽尖处撞入少量胭脂色。

3.用淡淡的石青色在花瓣周围烘染一两遍，以衬托出白色的花瓣。

4.用稍浓的钛白色勾花丝，用钛白调藤黄点花药。

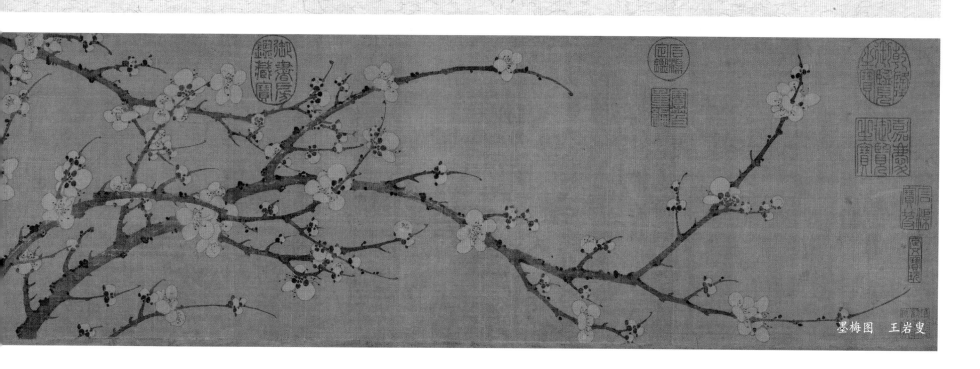

墨梅图　王岩叟

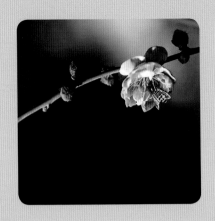

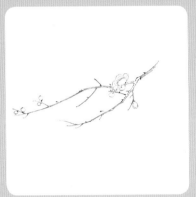

P133

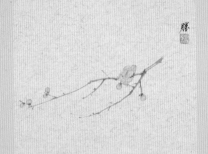

P087

扫码看教学视频

此节的重点是了解梅花枝与花的衔接关系，以及画面中梅枝的布局。

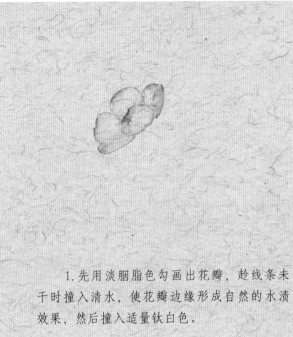

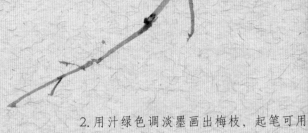

1.先用淡胭脂色勾画出花瓣，趁线条未干时撞入清水，使花瓣边缘形成自然的水渍效果，然后撞入适量钛白色。

2.用汁绿色调淡墨画出梅枝，起笔可用散锋，以体现老枝的苍劲。

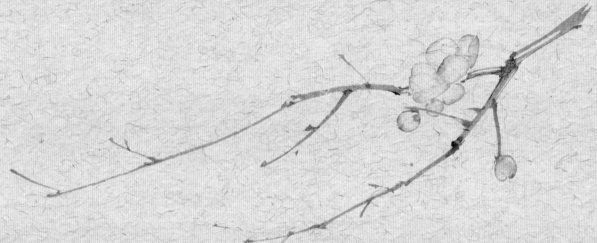

3.顺势再画一嫩梗，穿过花朵下方向左下延伸。此枝比前一枝要稍长一些，添加的小分枝也应错落有致。

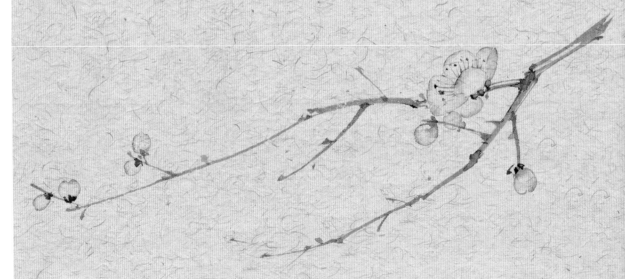

4.依次添加若干小花苞，与全开的梅花相呼应，接着用淡胭脂勾出花丝，点出花药。

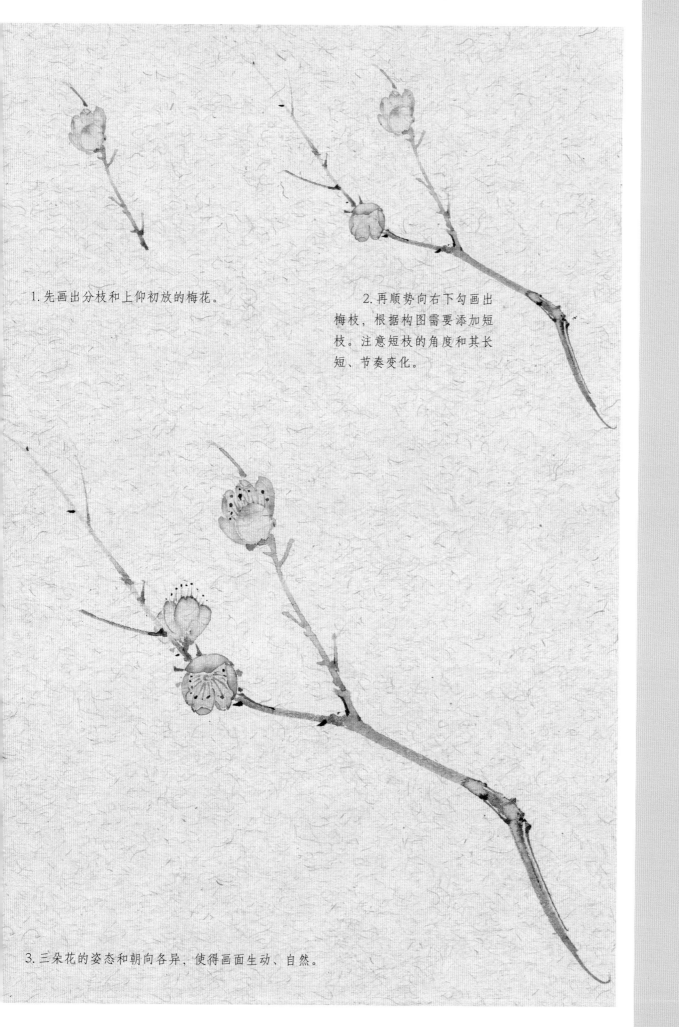

1.先画出分枝和上仰初放的梅花。

2.再顺势向右下勾画出梅枝,根据构图需要添加短枝。注意短枝的角度和其长短、节奏变化。

3.三朵花的姿态和朝向各异,使得画面生动、自然。

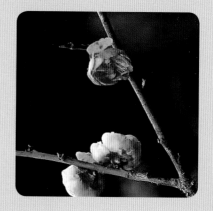

P135

P088

扫码看教学视频

此节学画向左上伸展的折枝梅花,难点是要生动表现梅枝与梅花的姿态。

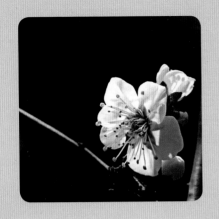

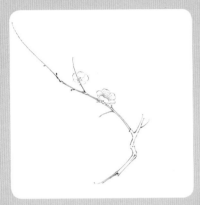

P137

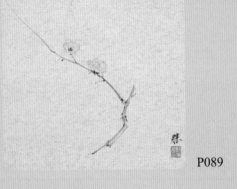

P089

扫码看教学视频

　　此节学画绿梅折枝，重点在于把握好梅枝的动势，难点在于枝节处运笔的提按转折和力度控制。

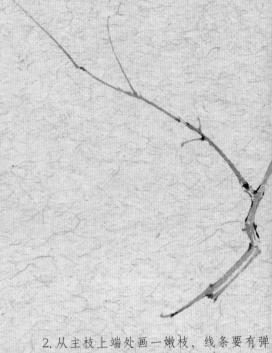

　　1.梅枝粗短，转折变化较多，先用笔蘸淡赭墨色以较干涩的笔触画出梅枝，再以稍浓的墨色在梅枝两侧局部复勾，以强化结构。

　　2.从主枝上端处画一嫩枝，线条要有弹性，末端稍回转，表现出起承转合之势。

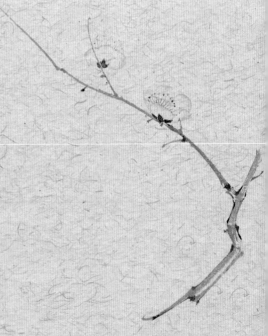

　　3.用浅汁绿色画出两朵梅花，一正向，一背向。

　　4.用深赭墨色画花萼，浅汁绿色勾花丝，藤黄调钛白点花药。

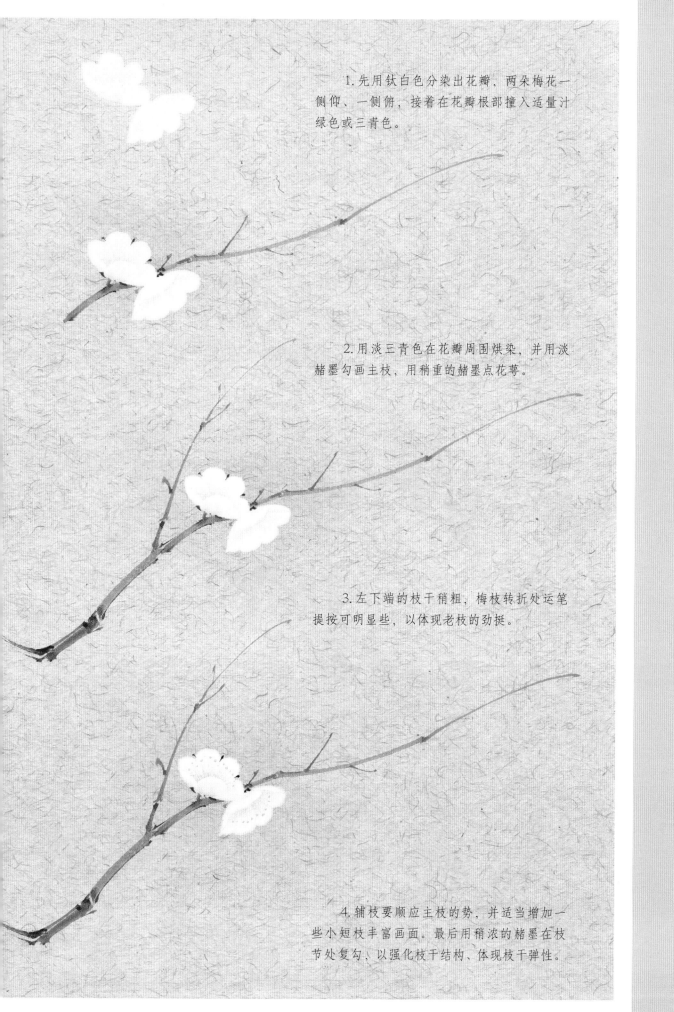

1.先用钛白色分染出花瓣，两朵梅花一侧仰、一侧俯，接着在花瓣根部撞入适量汁绿色或三青色。

2.用淡三青色在花瓣周围烘染，并用淡赭墨勾画主枝，用稍重的赭墨点花萼。

3.左下端的枝干稍粗，梅枝转折处运笔提按可明显些，以体现老枝的劲挺。

4.辅枝要顺应主枝的势，并适当增加一些小短枝丰富画面。最后用稍浓的赭墨在枝节处复勾，以强化枝干结构、体现枝干弹性。

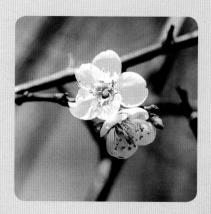

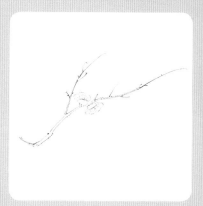

P139

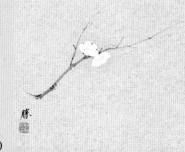

P090

扫码看教学视频

此节重点是把握向右上伸展的梅枝的动势及形态，难点在于处理好花与枝的衔接关系。

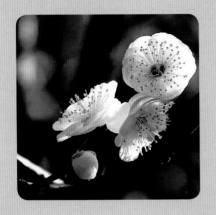

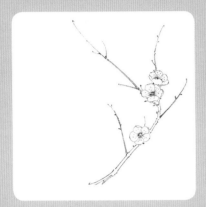

P141

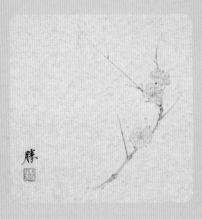

P091

扫码看教学视频

　　此节的重点是在梅枝上布局盛放的三朵梅花，难点是运笔要有节奏感，整枝梅花形态需生动。

　　1.用藤黄加少许三绿调出稍淡的黄绿色，先画出右上方的两朵梅花，一正一侧，再撞粉表现花瓣的厚实感。

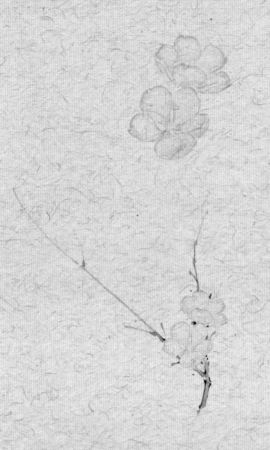

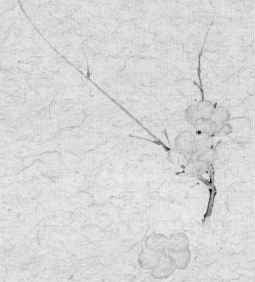

　　2.穿过两花布局主枝和辅枝，主枝略粗，枝节稍短，辅枝细长。

　　3.画下方的第三朵梅花，注意与前两朵梅花的疏密关系。

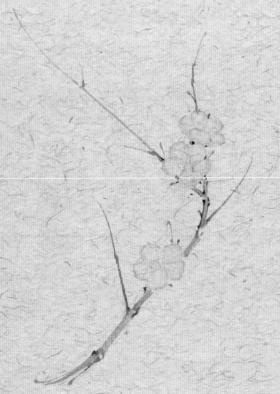

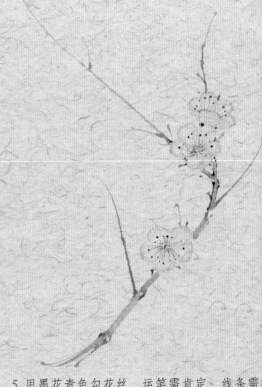

　　4.向左下方继续画出主枝，运笔稍干涩，带出飞白，以表现老枝质感。

　　5.用墨花青色勾花丝，运笔需肯定；线条需概括，并点出花药。

1.先画主枝上的梅花，用三绿加少许藤黄调出淡汁绿色画出花形，接着撞粉，花芯部分绿色面积可稍大些，与后面画的花丝形成鲜明对比。

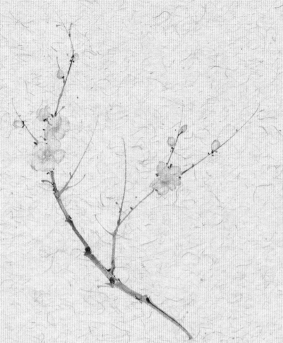

2.依次画出主枝上的其他花头，注意处理好疏密、大小关系。

3.用花青调淡墨画出主枝和辅枝。其中主枝的运笔力度稍强，转折处提按变化也应明显。辅枝纤细、飘逸，并预留出辅枝上花的位置。添加辅枝上的花朵，花朵形态要生动，与主枝上的花朵应主次分明。

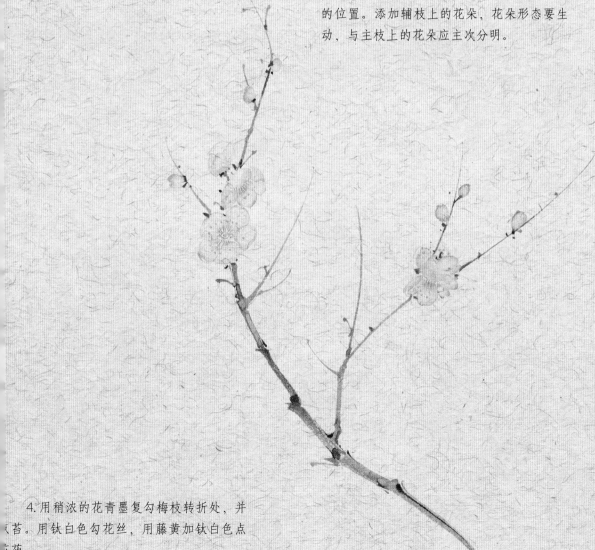

4.用稍浓的花青墨复勾梅枝转折处，并点苔。用钛白色勾花丝，用藤黄加钛白色点花药。

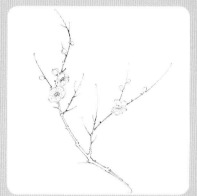

P143

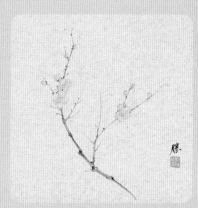

P092

扫码看教学视频

随着花头数量增多，花头与梅枝穿插布局的难度也逐渐加大。本节的难点在于花头的主次安排及主枝与辅枝的节奏变化。

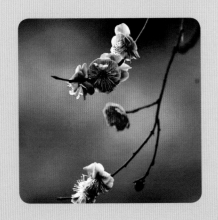

P145

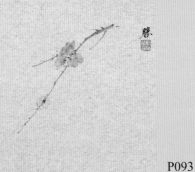

P093

扫码看教学视频

此节的难点是对梅枝起承转合的节奏的把握。

1.先用胭脂画出主枝上的三朵梅花,注意三朵梅花朝向不同、大小各异,接着对花头作撞水处理,以加强整体效果。

2.在梅枝中段靠近枝梢处布置第四朵梅花,第四朵梅花为背向。四朵梅花通过位置的聚散、形体的大小、朝向的不同、颜色的深浅最大限度地丰富了视觉感受。

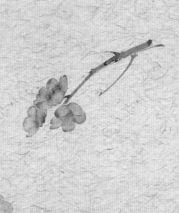

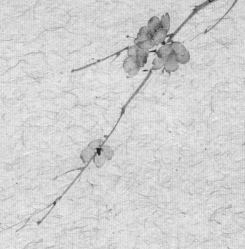

3.从画面右上部画主干,注意起笔不要在画面的对角线上,可偏左或偏右些。

4.穿过花朵继续画梅枝,向左下延伸至末端处稍上扬,运笔需轻松。

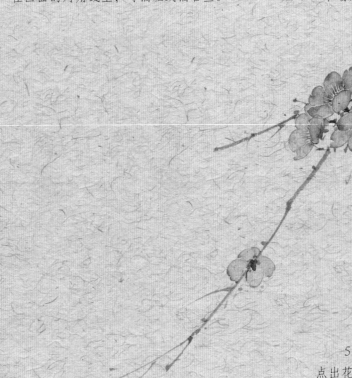

5.用藤黄调钛白勾花丝,线条需劲挺。点出花药,注意花药的疏密、大小变化。

1.用淡胭脂色画主干上的梅花，并撞水、撞粉，以突出梅花质感。

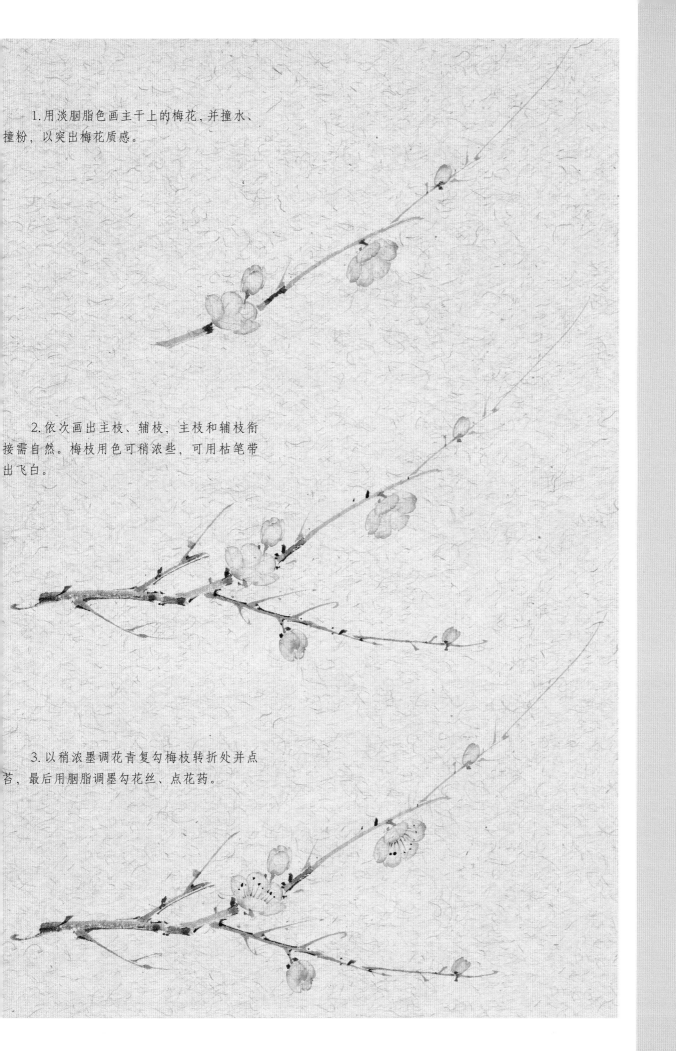

2.依次画出主枝、辅枝，主枝和辅枝衔接需自然。梅枝用色可稍浓些，可用枯笔带出飞白。

3.以稍浓墨调花青复勾梅枝转折处并点苔，最后用胭脂调墨勾花丝、点花药。

P147

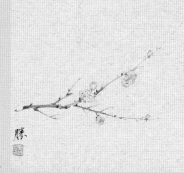

P094

扫码看教学视频

此节的重点在于体会梅枝线条的粗细和节奏变化，难点是运笔需有书写味道。

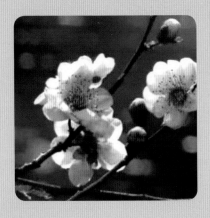

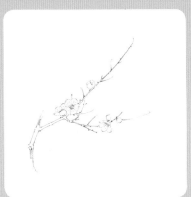

P149

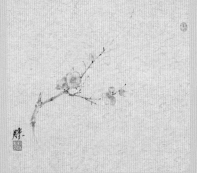

P095

扫码看教学视频

此节难点在于用枯笔法表现梅枝，需控制好笔毫墨色水分。

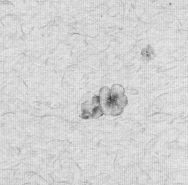

1.用胭脂和花青调出淡紫色，画出主枝上的三朵梅花，一正、一侧、一花蕾。

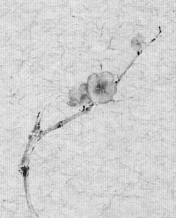

2.用淡墨调花青画梅枝，可用吸水纸吸去笔毫中多余的水分，直至画出的线条呈干枯效果。梅枝干涩的笔触与花朵水润的效果形成鲜明对比。

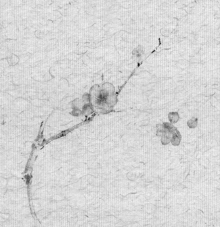

3.画辅枝上的花朵和花苞，用笔可轻松些，与主枝上的花主次分明。

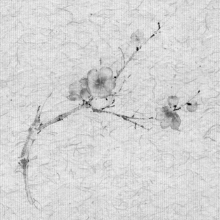

4.用稍浓的墨花青色画辅枝。

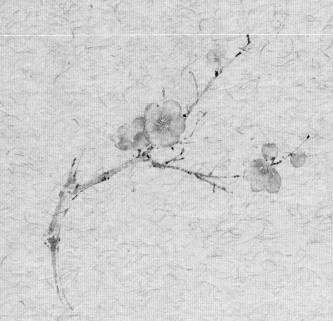

5.再以劲挺的墨线复勾枝节。最后用稍浓的钛白色勾花丝，用藤黄和钛白调出嫩黄色点花药。

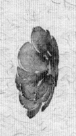

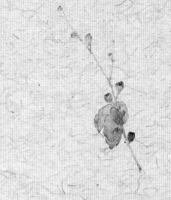

1.用稍浓的胭脂色画出主枝上主要的花朵，接着趁湿撞水，使花朵层次变化丰富些。

2.依次叠加花朵并穿插枝干。

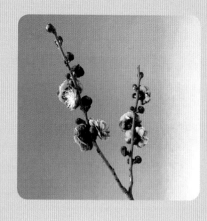

P151

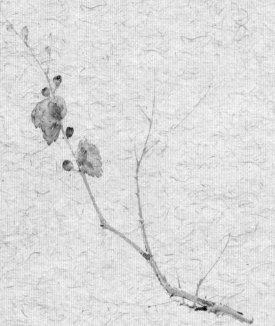

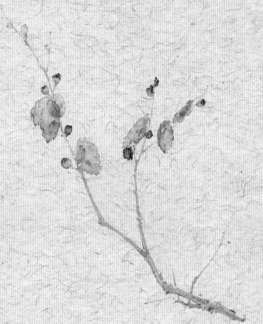

3.根据构图需要向下画出主枝及辅枝，注意梅枝线条的粗细变化。

4.以较轻松的笔法勾画出辅枝上的花朵，小花苞可直接点出。

P096

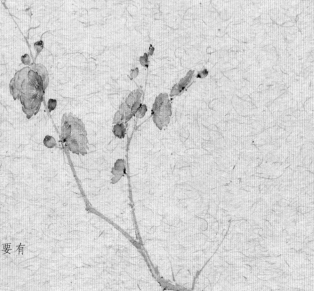

5.用钛白色勾花丝，线条需细挺，要有弹性。用嫩黄色点花药。

扫码看教学视频

　　此节花朵数量较多，构图需考究。本节的难点是对重瓣梅花的刻画及其主次关系的处理。

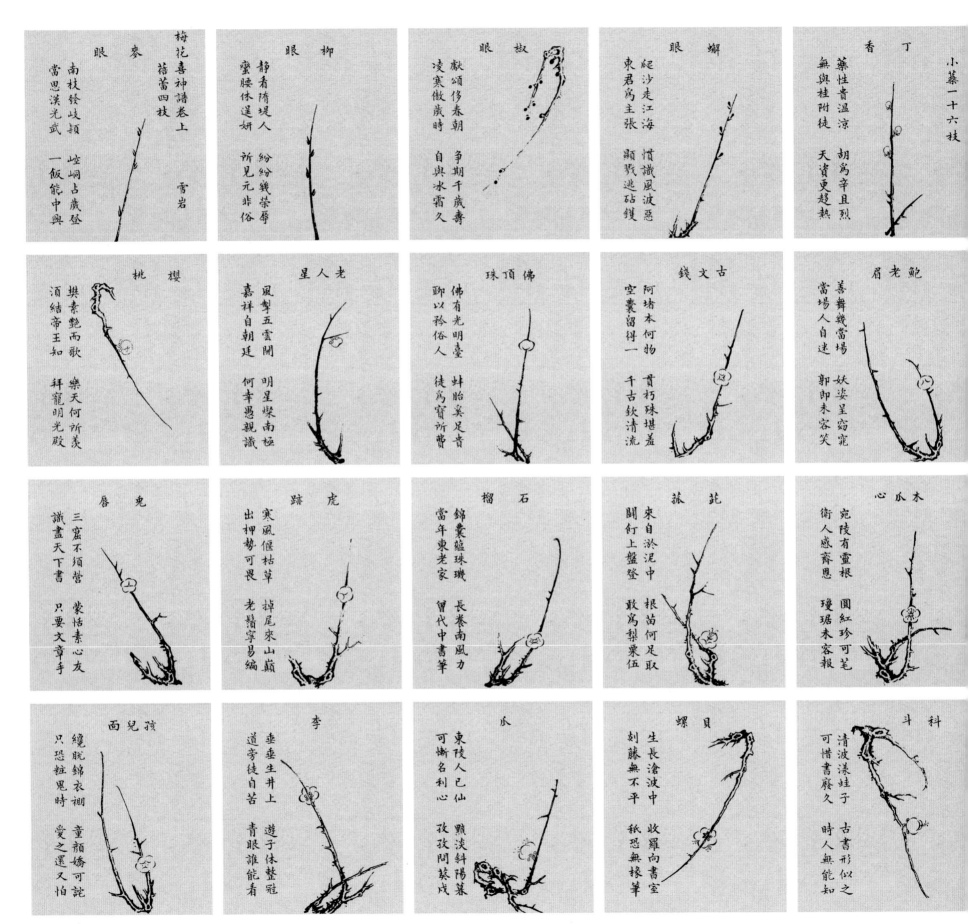

**丁香** 小蕾一十六枝
藥性貴温涼 無與桂附徒 胡為辛且烈 天資更趨熱

**蟹眼**
爬沙走江海 東君為主張 慣識風波惡 顯戰逃砧鑊

**椒眼**
獻頌侈春朝 凌寒傲歲時 爭期千歲壽 自與冰霜久

**柳眼**
靜看隋堤人 蜜腰休逞妍 紛紛幾榮辱 所見元非俗

**麥眼**
梅花喜神譜卷上 禧菖四枝 雪岩
南枝發岐頴 當思漢光武 峥嶸占歲登 一飯能中興

**鮑老眉**
善舞幾當場 當場人自迷 妖姿呈窈窕 郭即未容笑

**古文錢**
阿堵本何物 空囊留得一 貫朽珠堪蓋 千古欽清流

**佛頂珠**
佛有光明臺 聊以紿俗人 蚌胎奚足貴 徒為寶所費

**老人星**
風挚五雲開 嘉祥自朝廷 明星燦南極 何幸愚親識

**櫻桃**
樊素艷而歌 酒結帝王知 樂天何所羨 拜寵明光殿

**木瓜心**
宛陵有靈根 衛人感齊恩 圓紅珍可玩 瓊琚未容報

**菇砒**
來自淤泥中 根苗何足取 關節上盤登 敢為梨果伍

**石榴**
錦囊蘊珠璣 當年東老家 長養南風力 曾代中書筆

**虎跡**
寒風僵枯草 出柙勢可畏 掉尾來山巔 老鬐寧易編

**兔唇**
三窟不須營 識畫天下書 蒙恬素心友 只要文章手

**科斗**
清波漾蛙子 可惜書蹇久 古書形似之 時人無能知

**貝螺**
生長滄波中 刻藤無不平 收羅向書室 紙恐無接筆

**瓜**
東陵人已仙 可慚名利心 黶淡斜陽蓋 孜孜閒蔡戍

**李**
垂垂生井上 道旁徒自苦 遊子休整冠 青眼誰能看

**孩兒面**
纏脫錦衣裀 只恐粗鬼時 童顔嬌可詫 愛之還又怕

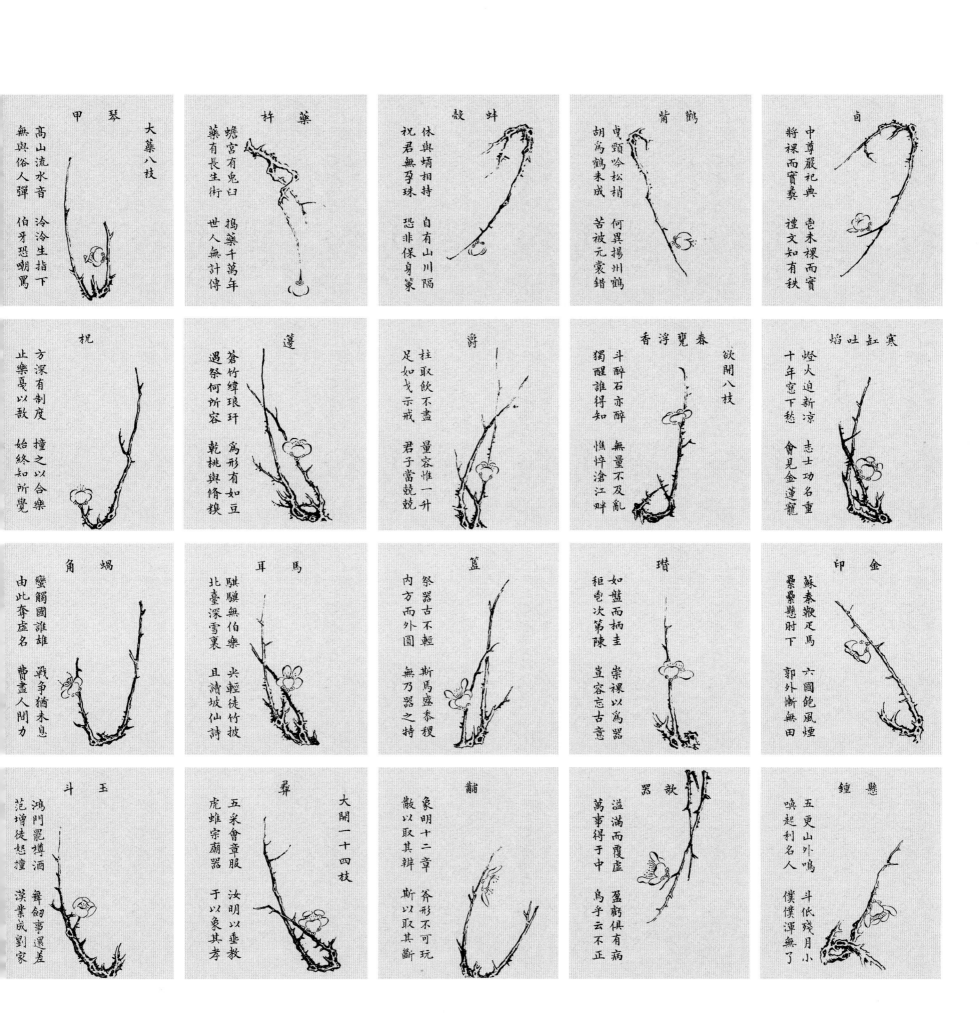

**大藥八枝**

琴甲
高山流水音　無與俗人彈　泠泠生指下　伯牙恐嘲罵

藥杵
蟾宮有兔臼　藥有長生術　擣藥千萬年　世人無計傳

蚌鼓
休與蚌相持　祝君無孕珠　自有山川隔　恐非保身策

鶴觜
曳頸吟松梢　胡為鶴未成　何異揚州鶴　苦被元裳錯

卣
中尊嚴祀典　將祼而實彝　邑未祼而實　禮文知有秩

杌
方深有制度　止樂喪以敬　撞之以合樂　始終知所覺

蓬
蒼竹緯琅玕　遇祭何所容　為形有如豆　乾桃與脩糗

爵
柱取飲不盡　足如戈示戒　量容惟一升　君子當競競

**欲開八枝**

春覲浮香
斗醉石亦醉　獨醒誰得知　無量不及亂　怵惕滄江畔

寒缸吐焰
燈火迫新涼　十年窗下愁　志士功名重　會見金蓮寵

蝸角
蠻觸國誰雄　由此奪虛名　戰爭猶未息　費盡人間力

馬耳
騏驥無伯樂　北臺深雪裏　尖輕徒竹披　且讀坡仙詩

簋
祭器古不輕　內方而外圓　斯為盛黍稷　無乃器之持

瓚
如盤而柄圭　租皂次第陳　崇祼以為器　豈容忘古意

金印
蘇秦鞭足馬　纍纍懸肘下　六國飽風煙　郭外斷無田

玉斗
鴻門罷搏酒　范增徒怒撞　舞劍事還差　漢業成劉家

**大開一十四枝**

舁
五采會章服　虎蛙宗廟器　汝明以垂教　于以象其孝

黼
象明十二章　黻以取其辨　斧形不可玩　斯以取其斷

歆器
溢滿而覆虛　萬事得于中　盈虧俱有病　烏乎云不正

懸鐘
五更山外鳴　喚起利名人　斗低殘月小　僕僕渾無了

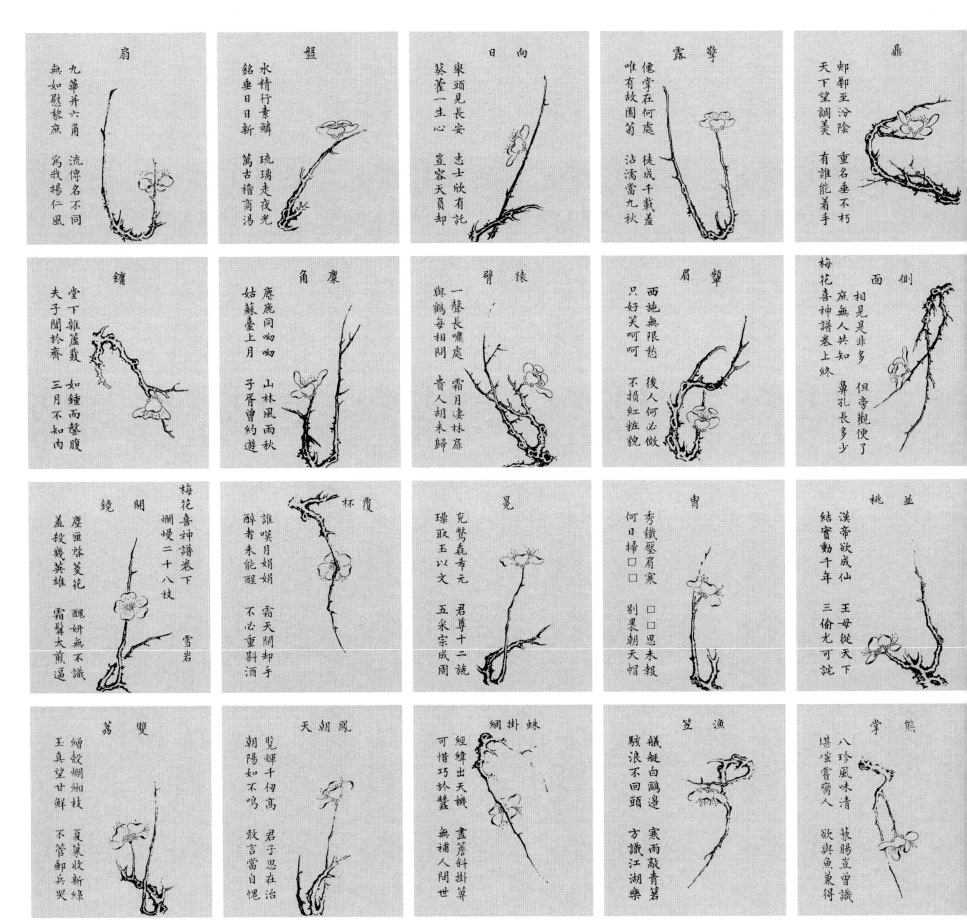

扇
九華并六角　流傳名不同
無如慰黎庶　為我揚仁風

盤
水精行素鱗　琉璃走夜光
銘垂日日新　萬古稽商湯

日向
寧頭見長安　志士欣有託
葵藿一生心　宣容天負却

露擎
僊掌在何處　徒成千載羞
唯有故園菊　沾濡當九秋

鼎
郟鄏至汾陰　重名垂不朽
天下望調羹　有誰能著手

鏞
堂下雜簫韶　如鐘而磬腹
夫子聞於齋　三月不知肉

麋角
麀鹿同呦呦　山林風雨秋
姑蘇臺上月　子胥曾約遊

緱臂
一聲長嘯處　霜月妻林扉
與鶴每相問　貴人胡未歸

顰眉
西施無限愁　後人何必傚
只好笑呵呵　不損紅粧貌

側面
相見是非多　但旁觀便了
庶無人共知　鼻孔長多少
梅花喜神譜卷上終

鏡
開
塵匣落菱花　酴妍無不識
蓋殺幾英雄　霜鬢太煎逼
梅花喜神譜卷下
爛熳三十八枝
雪岩

覆杯
誰嘆月娟娟　霜天閉却手
醉者未能醒　不必重斟酒

晃
兇驚巋帝元　君尊十二旒
璪取玉以文　五采宗成周

冑
秀鐵壓肩寒　□□思未報
何日掃□□　別裛朝天帽

桃並
漢帝欲成仙　王母從天下
結實動千年　三偷尤可誅

雙荔
繪縠爛細枝　夏箘收新綠
玉真望甘鮮　不管郵兵哭

鳳朝天
覽輝千仞高　君子思在治
朝陽如不鳴　敢言當自愧

蛛掛網
經緯出天機　畫簷斜掛算
可惜巧於蠶　無補人間世

漁笠
艤艇白鷗邊　寒雨敲青篛
駭浪不回頭　方識江湖樂

熊掌
八珍風味清　藜腸豈曾識
堪嗤嘗齊人　欲與魚兼得

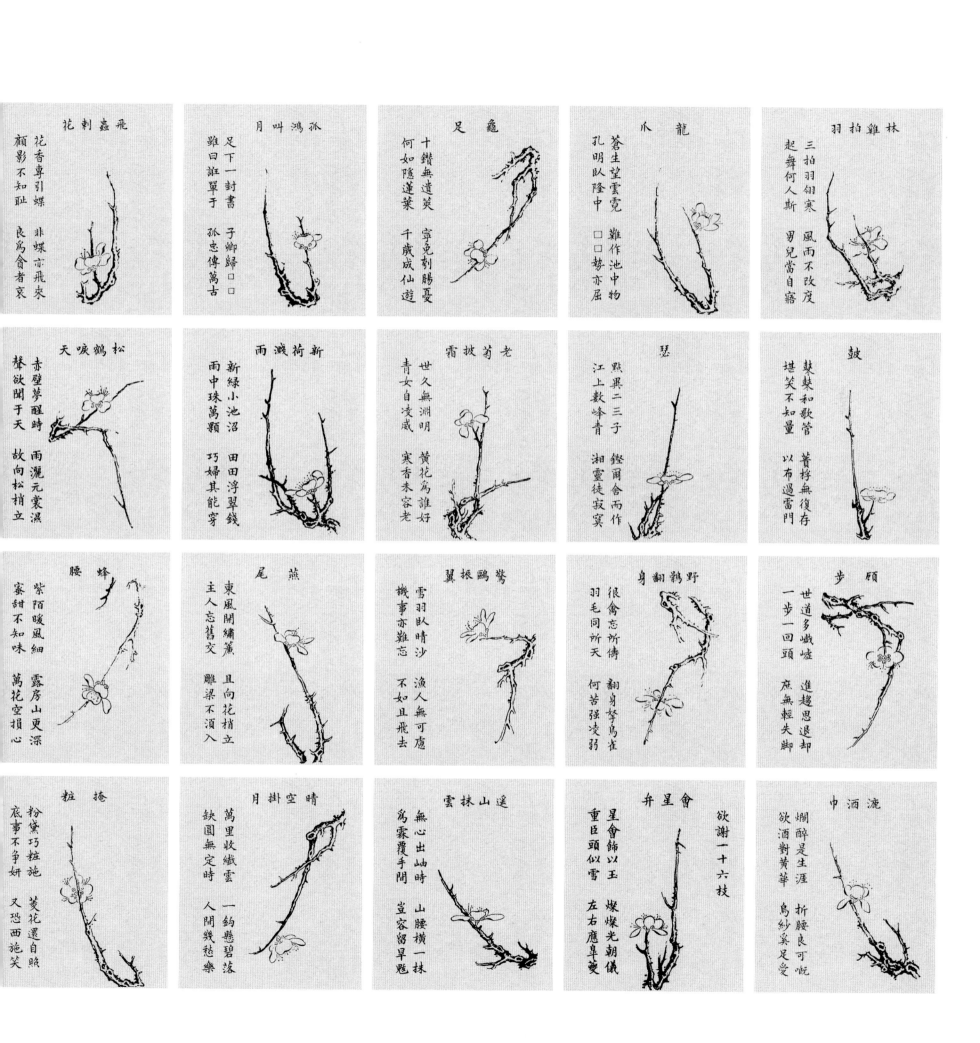

飛蟲剃花
花香專引蝶　非蝶亦飛來
顧影不知恥　良爲會者哀

孤鴻叫月
足下一封書　子卿歸□□
雖曰誑單于　孤忠傳萬古

龜足
十鑽無遺筮　寧克剝腸憂
何如隱蓮葉　千歲成仙遊

龍爪
蒼生望雲霓　難作池中物
孔明臥隆中　□□勢亦屈

林雞拍羽
三拍羽翎寒　風雨不改度
起舞何人斯　男兒當自窹

松鶴唳天
赤壁夢醒時　雨灑元裳濕
聲欲聞于天　故向松梢立

新荷濺雨
新綠小池沼　田田浮翠錢
雨中珠萬顆　巧婦其能穿

老菊披霜
世久無淵明　黃花爲誰好
青女自凌威　寒香未容老

瑟
點異二三子　鏗爾舍而作
江上數峰青　湘靈徒寂寞

鼓
鼕鼕和歌管　蕡桴無復存
堪笑不知量　以布過雷門

蜂腰
紫陌暖風細　露房山更深
蜜甜不知味　萬花空損心

燕尾
東風開繡簾　且向花梢立
主人忘舊交　雕梁不湏入

鷺鷗振翼
雪羽臥晴沙　漁人無可慮
機事亦難忘　不如且飛去

野鶻翻身
很禽忘所傳　翻身拏鳥雀
羽毛同所天　何苦強凌弱

顧步
世道多崎嶇　進趨思退卻
一步一回頭　庶無輕失脚

掩粧
粉黛巧粧施　菱花還自照
底事不爭妍　又恐西施笑

晴空掛月
萬里收纖雲　一鉤懸碧落
缺圓無定時　人間幾愁樂

遠山抹雲
無心出岫時　山腰橫一抹
爲霖覆手間　豈容留旱魃

會星弁　　欲謝一十六枝
星會飾以玉　燦燦光朝儀
重臣頭似雪　左右應阜夑

漉酒巾
爛醉是生涯　折腰良可慨
欲酒對黃華　烏紗奚足愛

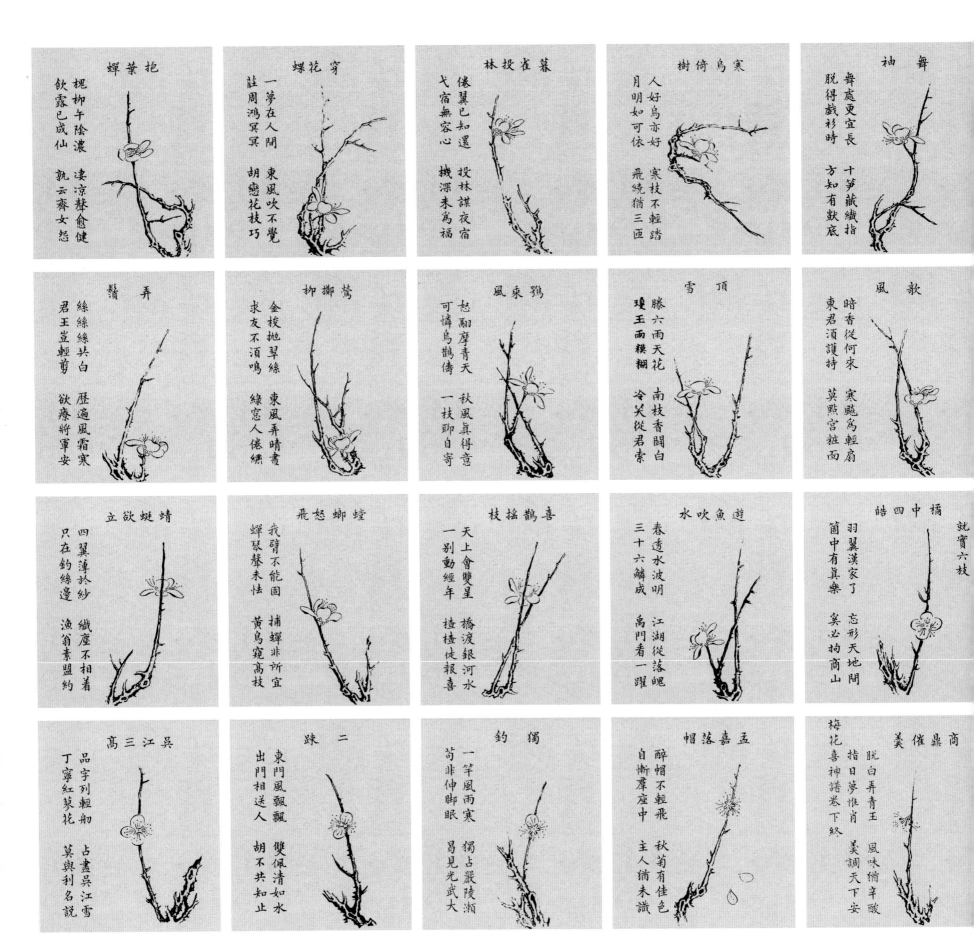

抱葉蟬　　槐柳午陰濃　凄涼聲愈健　飲露已成仙　執雲齊女怨

穿花蝶　　一夢在人間　莊周鴻冥冥　東風吹不覺　胡戀花枝巧

暮雀投林　　倦翼已知還　弋宿無容心　投林謀夜宿　機深未爲福

寒烏倚樹　　人好烏亦好　月明如可依　寒枝不輕踏　飛繞猶三匝

舞袖　　舞處更宜長　脫得戲衫時　十笋藏纖指　方知有歎底

弄鬚　　絲絲絲共白　君王豈輕剪　歷遍風霜寒　欲療將軍安

鶯擲柳　　金梭拋翠絲　求友不酒鳴　東風弄晴晝　綠窗人倦繡

鴉乘風　　怒翮摩青天　可憐烏鵲傳　秋風真得意　一枝聊自寄

頂雪　　勝六雨天花　瓊玉兩糢糊　南枝香闘白　冷笑從君索

欹風　　暗香從何來　東君須護持　寒颭爲輕扇　莫點宮粧面

靖蜓欲立　　四翼薄於紗　只在釣絲邊　纖塵不相着　漁翁素盟約

螳蜋怒飛　　我臂不能固　蟬琴聲未怯　捕蟬非所宜　黃烏窺高枝

喜鵲搖枝　　天上會雙星　一別動經年　橋渡銀河水　檀檀徒報喜

遊魚吹水　　春透水波明　三十六鱗成　江湖從落魄　禹門看一躍

橘中四皓　就實六枝　　羽翼漢家了　簡中有真樂　志形天地閒　奚必拘商山

吳江三高　　品字列輕舠　丁寧紅葵花　占盡吳江雪　莫與利名說

二疎　　東門風飄飄　出門相送人　雙佩清如水　胡不共知止

獨釣　　一竿風雨寒　苟非伸脚眠　獨占嚴陵瀨　昌見光武大

五嘉落帽　　醉帽不輕飛　自慚犀座中　秋菊有佳色　主人猶未識

商鼎催美　梅花喜神譜卷下終　　脫白弄青王　指日夢惟肖　風味獨辛酸　美調天下安

# 梅之小品

## 画梅四贵诀

贵稀不贵繁，贵瘦不贵肥，贵老不贵嫩，贵含不贵开。

## 画梅宜忌诀

写梅五要，发干在先。一要体古，屈曲多年。二要干怪，粗细盘旋。三要枝清，最戒连绵。四要梢健，贵其遒坚。五要花奇，必须媚妍。梅有所忌，起笔不颠。先辈定论，着花不粘。枯枝无眼，交枝无潜。树嫩多刺，枝空花攒。枝无鹿角，身无体端。蟠曲无情，花枝冗繁。嫩枝生藓，梢条一般。老不见古，嫩不见鲜。外不分明，内不显然。笔停竹节，助条上穿。气条生萼，蟹眼重联。枯重眼轻，体无女安。枝梢散乱，不抱体弯。风不落英，聚花如拳。花不具名，稀乱匀填。其病犯之，皆不足观。

## 画梅三十六病诀

枝成指捻，落笔再填，停笔作节，起笔不颠。枝无生意，枝无后先，枝老无刺，枝嫩刺连。落花多片，画月取圆。树老花繁，曲枝重叠。花无向背，枝无南北。雪花全露，参差积雪。写景无景，有烟有月，老干墨浓，新枝墨轻。过枝无花，枯枝无藓，挑处卷强，圈花太圆。阴阳不分，宾主无情。花大如桃，花小如李。叶条写花，当桠起蕊，树轻枝重，花并犯忌。阳花犯少，阴花过取，双花并生，二本并举。

# 【香　如　故】

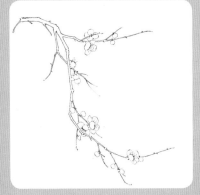

P153

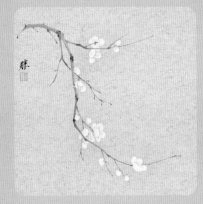

P097

此幅小品画的是盛放的白梅，梅枝翻转、回旋，动势强烈；白梅若隐若现，姿态婉约。梅枝的刚劲与花朵的柔美形成鲜明对比。

1.用中墨调淡赭石画梅枝，注意梅枝的动势呈"S"形，枝节处的运笔提按要体现一定的力度。

2.添加辅枝，辅枝的走势与主枝一致。

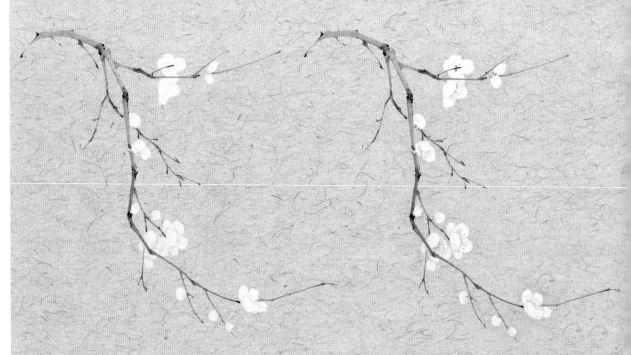

3.先用钛白色画出盛开的几朵梅花，再根据构图需要及花朵的疏密节奏布置其他花朵。

4.用浅汁绿色勾花丝、点花药，最后用淡三青色烘染梅花，营造氛围。

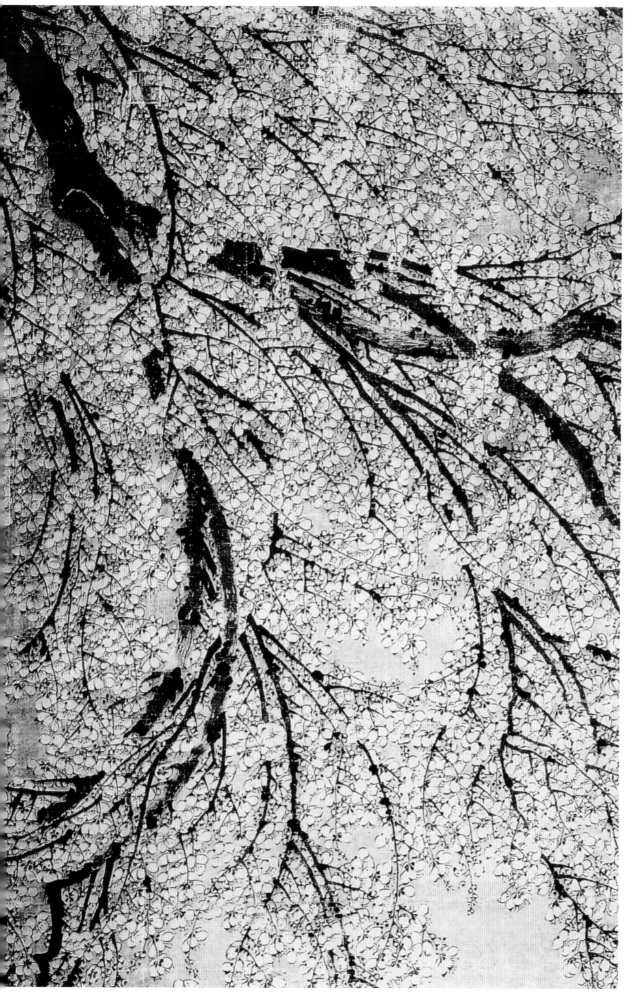

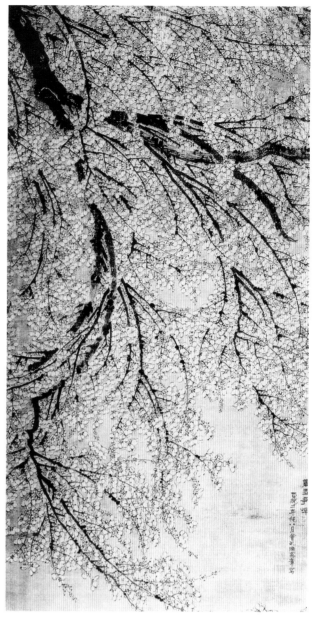

梅花图　陈录　绢本
纵 116.5 厘米　横 61.7 厘米
台北故宫博物院藏

陈录，生卒年不详，明代画家，字宪章，
号静斋、如隐居士，会稽（今浙江绍兴）人。
擅画梅、松、竹、兰等。

# 【迴映天碧】

P155

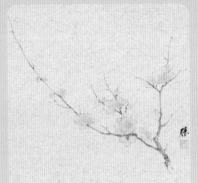

P098

"迴映天碧"语出"早梅发高树，迴映楚天碧"。此节学画碧玉色的梅花。

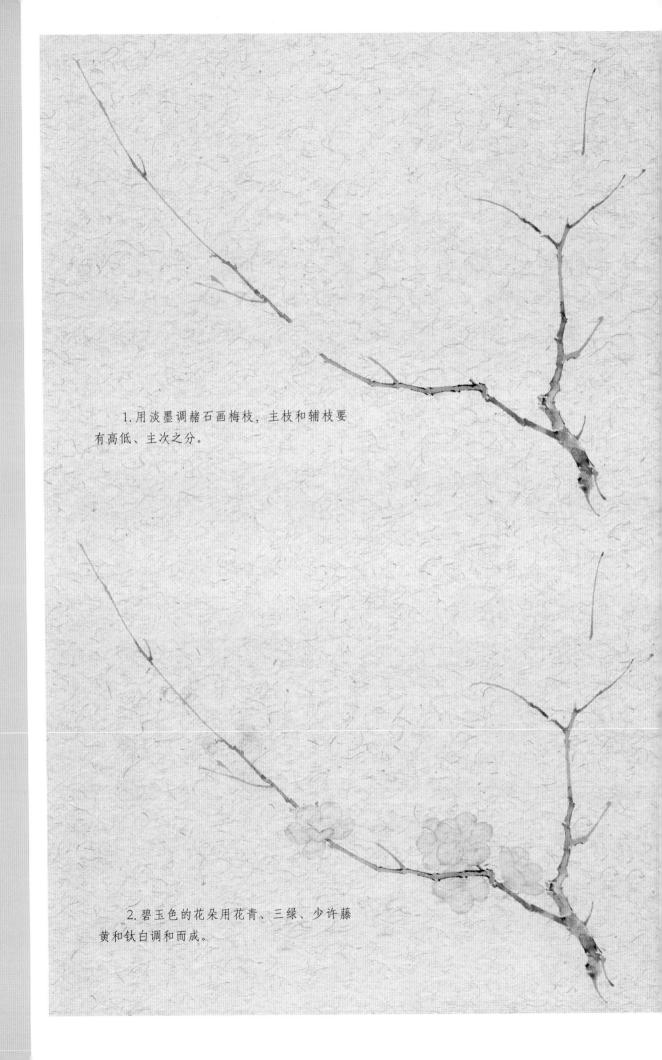

1.用淡墨调赭石画梅枝，主枝和辅枝要有高低、主次之分。

2.碧玉色的花朵用花青、三绿、少许藤黄和钛白调和而成。

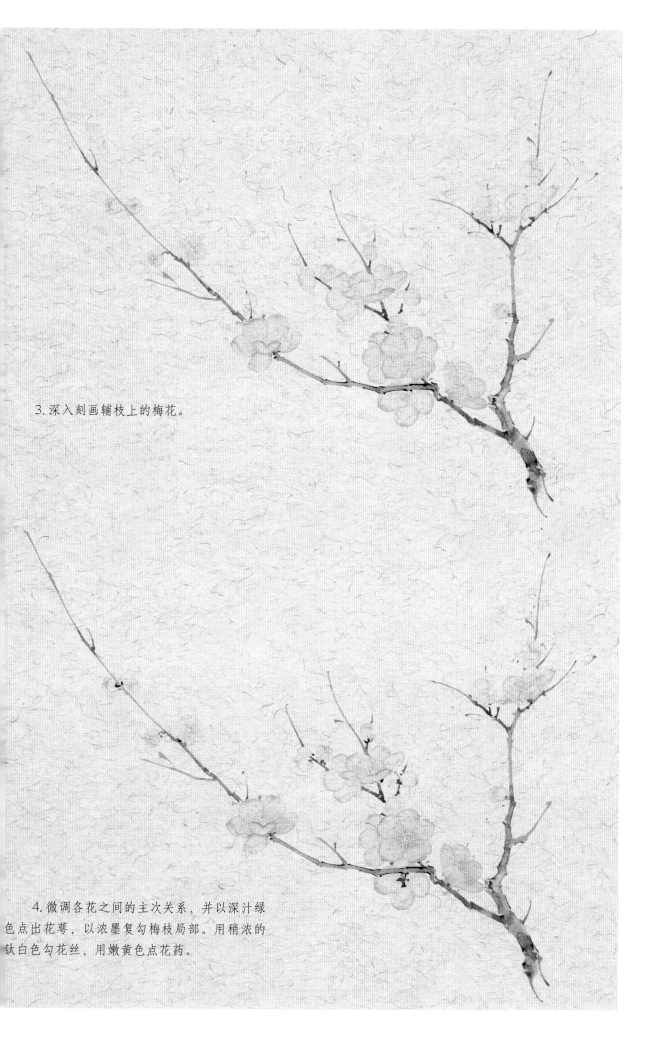

3.深入刻画辅枝上的梅花。

4.微调各花之间的主次关系，并以深汁绿色点出花萼，以浓墨复勾梅枝局部。用稍浓的钛白色勾花丝，用嫩黄色点花药。

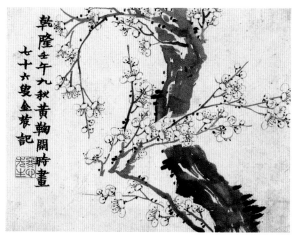

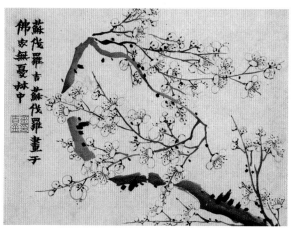

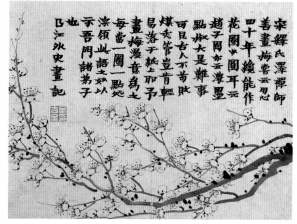

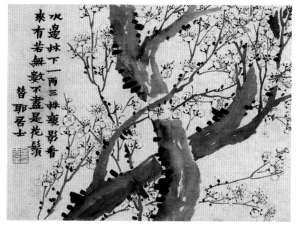

梅花图　金农　纸本

纵 25.4 厘米　横 29.8 厘米　4 页

大都会艺术博物馆藏

# 〖梅竹双清〗

P157

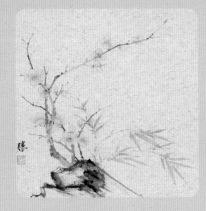

P099

此幅小品在梅花的基础上增加了竹、石两种元素，画面较丰富。练习时要注意画面中三种元素所用笔法应各不相同。

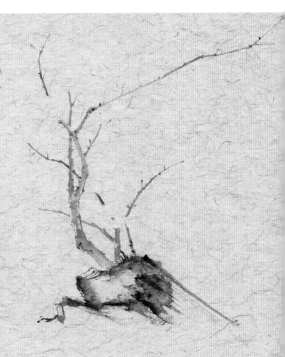

1.先用淡墨皴擦出坡石，运笔要肯定，注意坡石的位置、大小及形态。

2.顺着坡石的势画出梅枝，梅枝枝梢向右回转，呈"C"形。然后依次添加辅枝，空出花朵的位置。

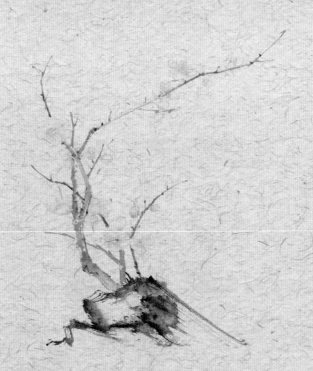

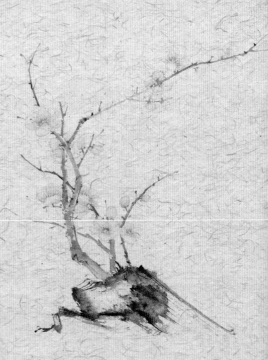

3.用花青、藤黄和少许三绿调出浅汁绿色画梅花，梅花要有大小、疏密及朝向的变化。

4.接着用稍重的汁绿色勾花丝，用钛白色以立粉法点花药。

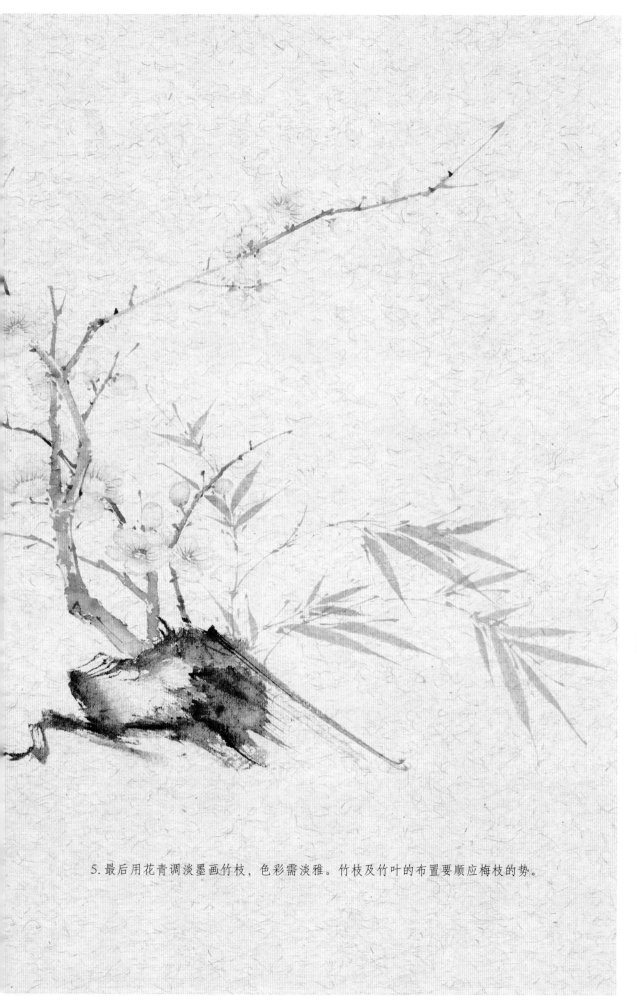

5. 最后用花青调淡墨画竹枝，色彩需淡雅。竹枝及竹叶的布置要顺应梅枝的势。

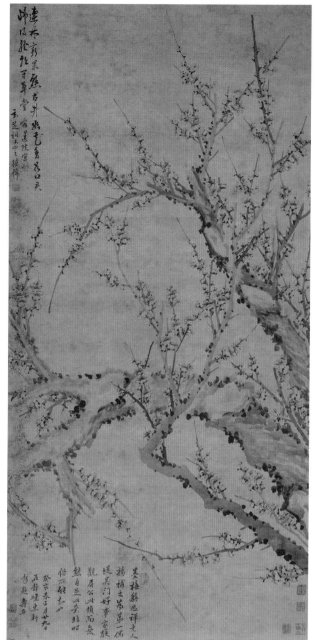

墨梅图　陈继儒　绢本
纵 129.5 厘米　横 63.3 厘米
大英博物馆藏

陈继儒（1558～1639），字仲醇，号眉公、
麋公，华亭（今上海市松江区）人。明代文学家、
画家。

# 【如沐清风】

**P159**

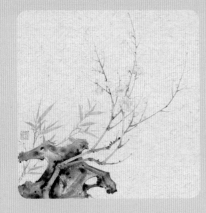

**P100**

在中国画中，梅花和竹子这两种题材常搭配在一起，再辅以湖石，更生古意。此幅小品构图需考究，画面中三种元素所用技法也不同。

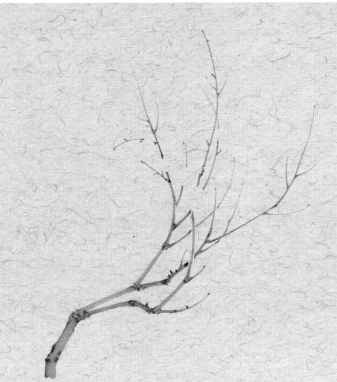

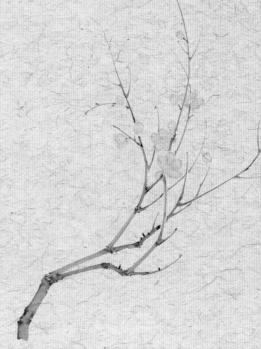

1.以赭石、淡墨调色画梅花枝干，注意梅枝的动势，并空出梅花的位置。

2.用浅汁绿色画梅花，并趁湿撞粉。

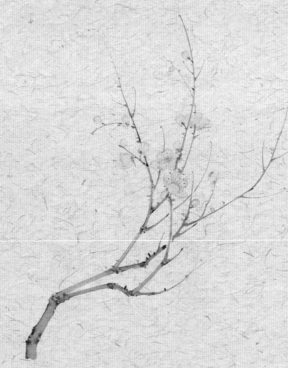

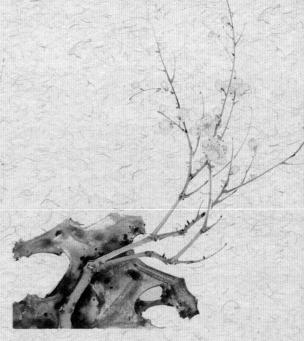

3.依次添加一些半开或未开的花朵。

4.以稍浓的墨色画湖石，注意皴擦要顺着湖石结构。

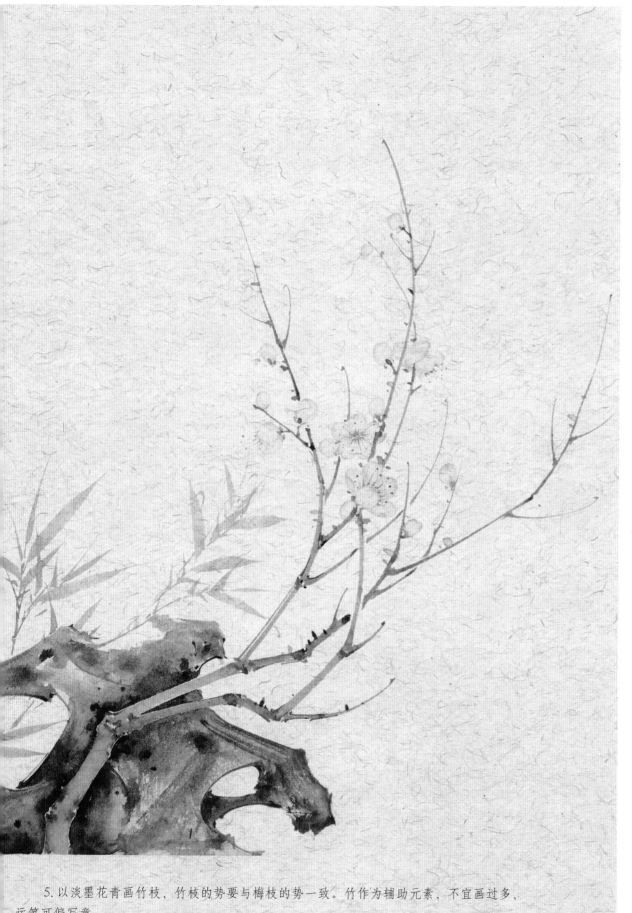

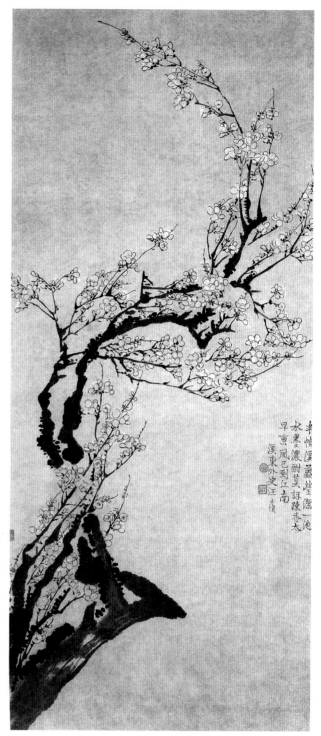

梅花图 汪士慎 纸本
纵 113.3 厘米 横 50.2 厘米
上海博物馆藏

5. 以淡墨花青画竹枝，竹枝的势要与梅枝的势一致。竹作为辅助元素，不宜画过多，运笔可偏写意。

汪士慎（1686～约1762），清代画家，"扬州八怪"之一。字近人、号巢林、溪东外史，安徽休宁人、寓居江苏扬州。善画梅。

# 【 幽 寂 】

P161

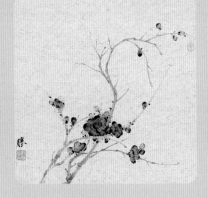

P101

此幅为墨梅小品，画面深沉、幽寂。此节的难点为对画面黑白灰的处理和对梅枝干湿浓淡的处理。

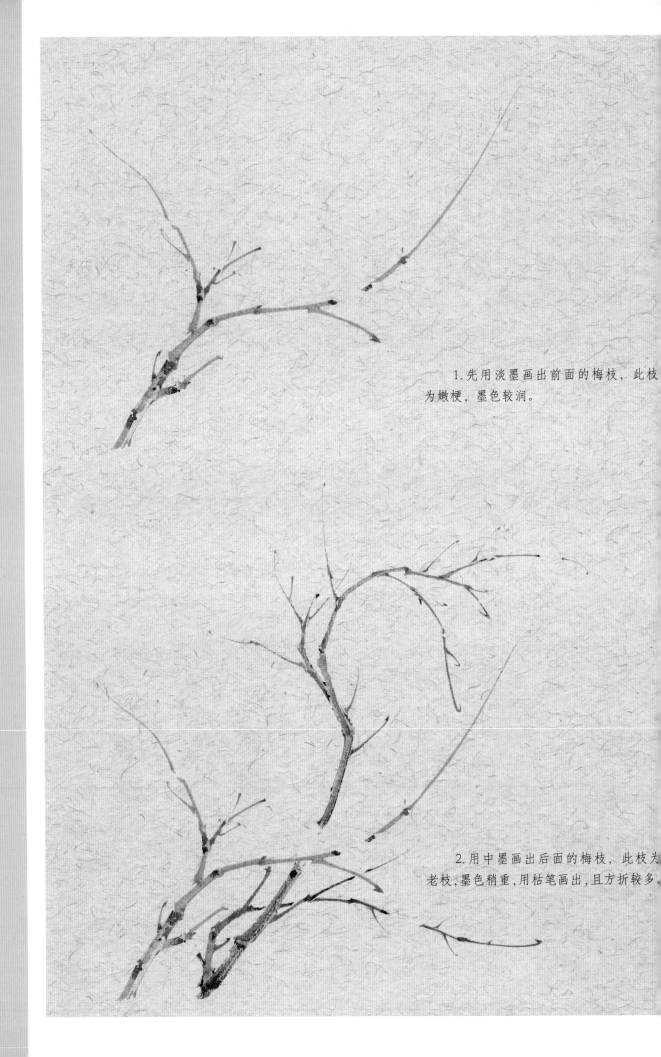

1.先用淡墨画出前面的梅枝，此枝为嫩梗，墨色较润。

2.用中墨画出后面的梅枝，此枝为老枝，墨色稍重，用枯笔画出，且方折较多。

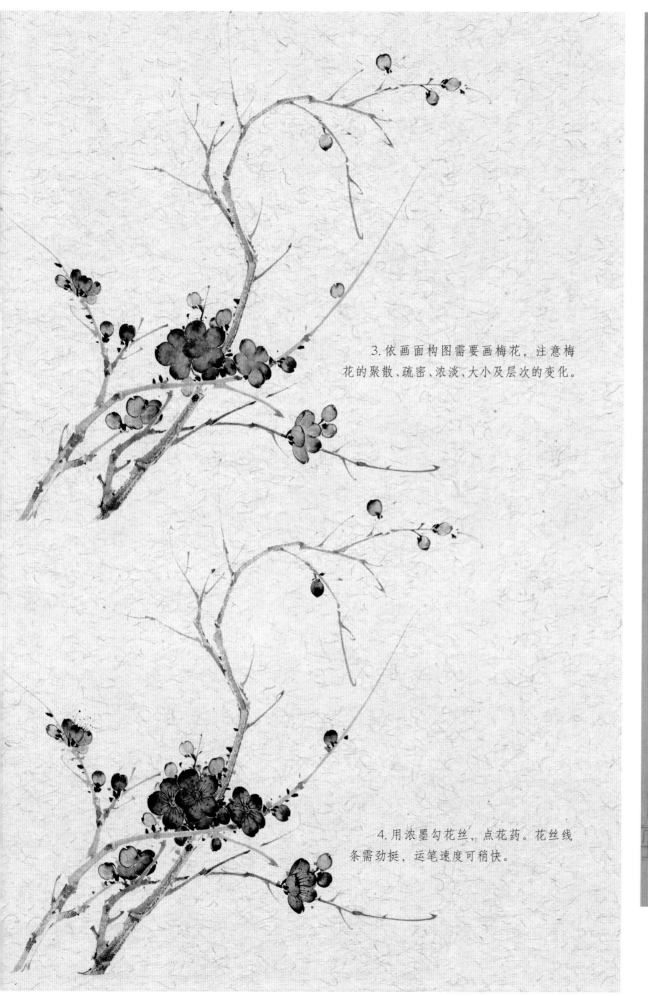

3. 依画面构图需要画梅花，注意梅花的聚散、疏密、浓淡、大小及层次的变化。

4. 用浓墨勾花丝，点花药。花丝线条需劲挺，运笔速度可稍快。

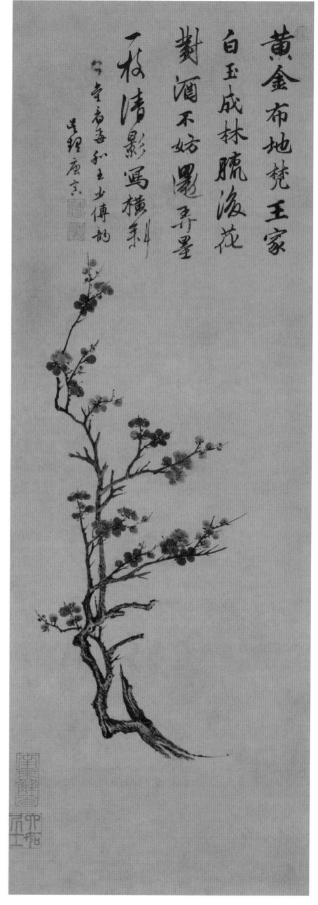

黄金布地梵王家
白玉成林腊後花
對酒不妨墨弄墨
一枝清影寫横斜

墨梅图 唐寅 纸本
纵96厘米 横36厘米
故宫博物院藏

# 【惠风和畅】

P163

P102

此幅小品中梅、竹动势强烈，似有清风拂过。梅竹均以墨色画出，一浓烈、一清雅，亦符合二者所示之品质。此节的难点是对画面构图的把握，梅竹之间的穿插关系需合理。

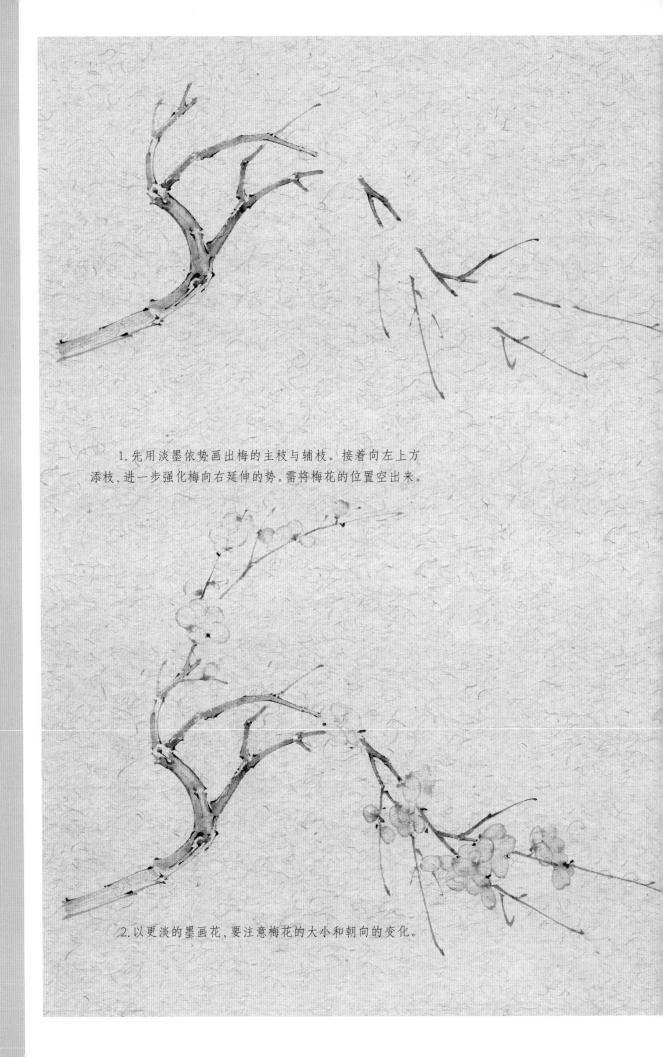

1.先用淡墨依势画出梅的主枝与辅枝。接着向左上方添枝，进一步强化梅向右延伸的势。需将梅花的位置空出来。

2.以更淡的墨画花，要注意梅花的大小和朝向的变化。

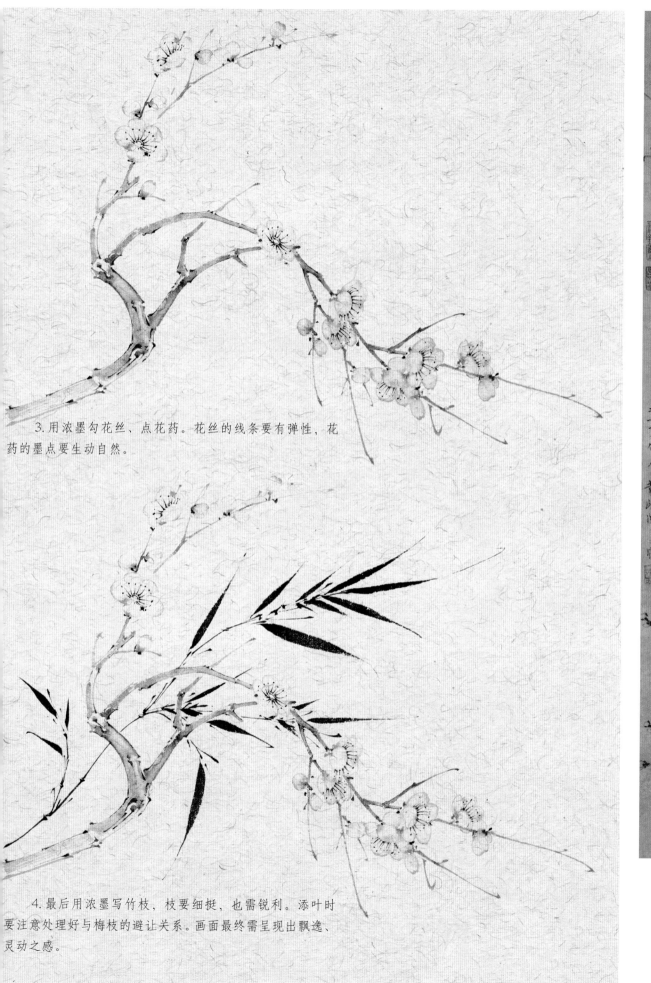

3.用浓墨勾花丝、点花药。花丝的线条要有弹性，花药的墨点要生动自然。

4.最后用浓墨写竹枝，枝要细挺，也需锐利。添叶时要注意处理好与梅枝的避让关系。画面最终需呈现出飘逸、灵动之感。

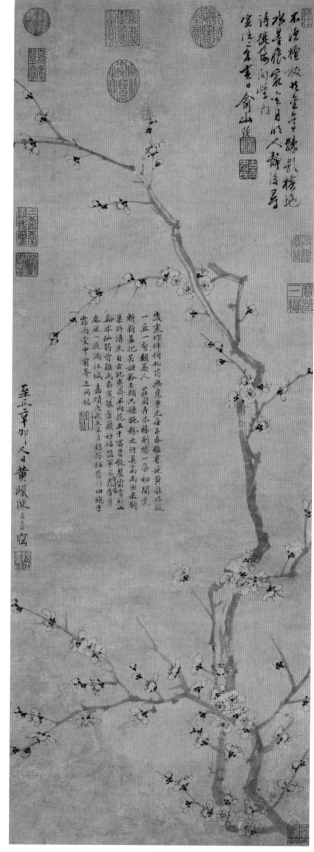

墨梅图　陈立善　纸本
纵 85.1 厘米　横 32.1 厘米
台北故宫博物院藏

# 【 暗　　香 】

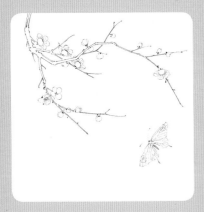

P165

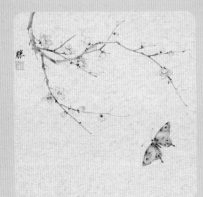

P103

梅花凌寒独自开，品格高贵，花香沁人心脾，引得冬季本藏于蛹的蝶提前而至。此小品创作思路打破节令限制，将梅拟人化。本节的重点是通过笔墨来营造意境，引导学友从临摹向创作过渡。

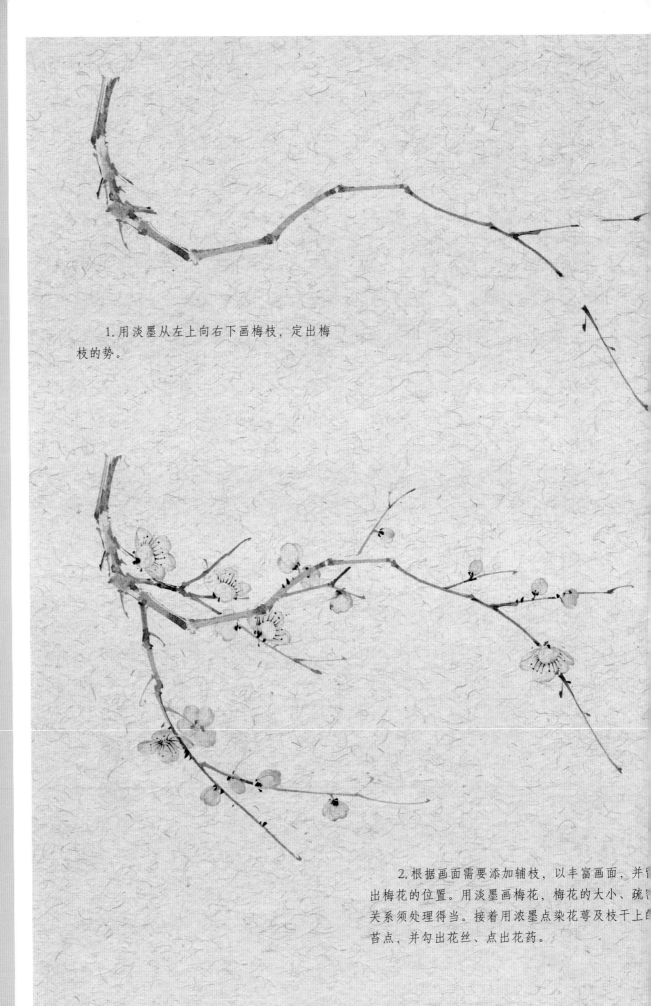

1.用淡墨从左上向右下画梅枝，定出梅枝的势。

2.根据画面需要添加辅枝，以丰富画面，并留出梅花的位置。用淡墨画梅花，梅花的大小、疏密关系须处理得当。接着用浓墨点染花萼及枝干上的苔点，并勾出花丝、点出花药。

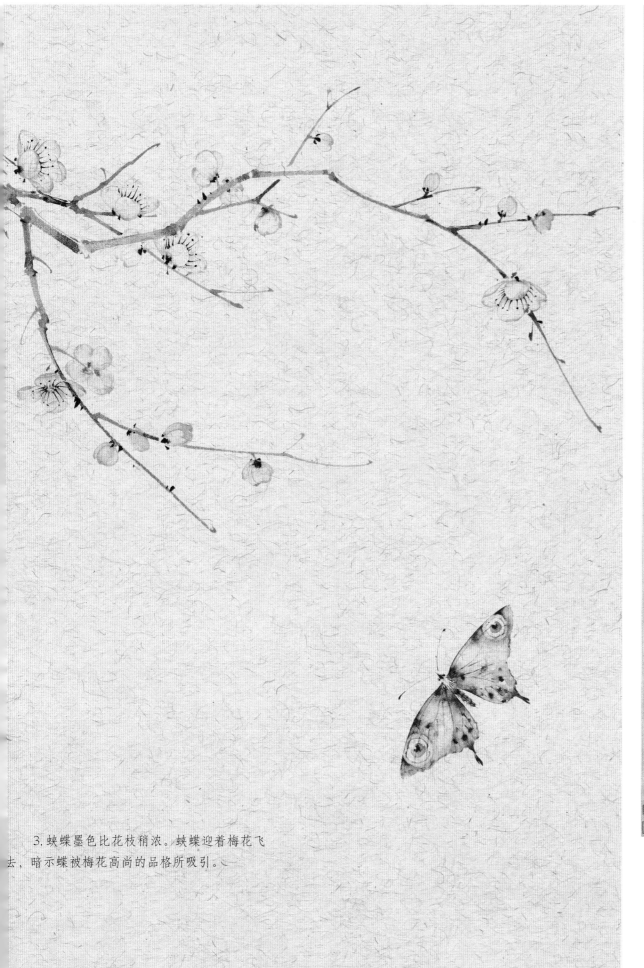

3. 蛱蝶墨色比花枝稍浓。蛱蝶迎着梅花飞去，暗示蝶被梅花高尚的品格所吸引。

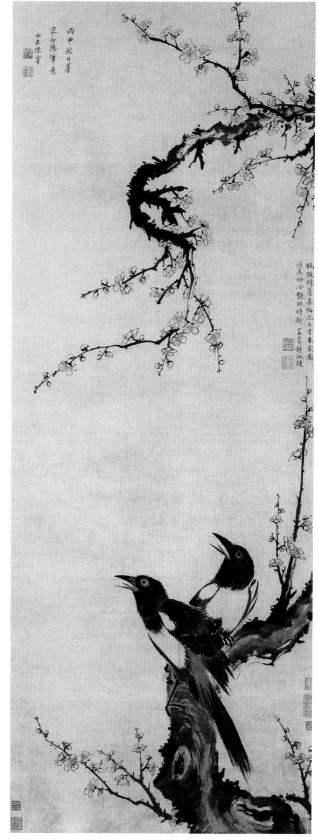

梅鹊图　陈书　纸本
纵 106.6 厘米　横 42.3 厘米
上海博物馆藏

# 【此君有节】

P167

P104

此幅小品构图较疏朗，难点是画面中留白的处理。

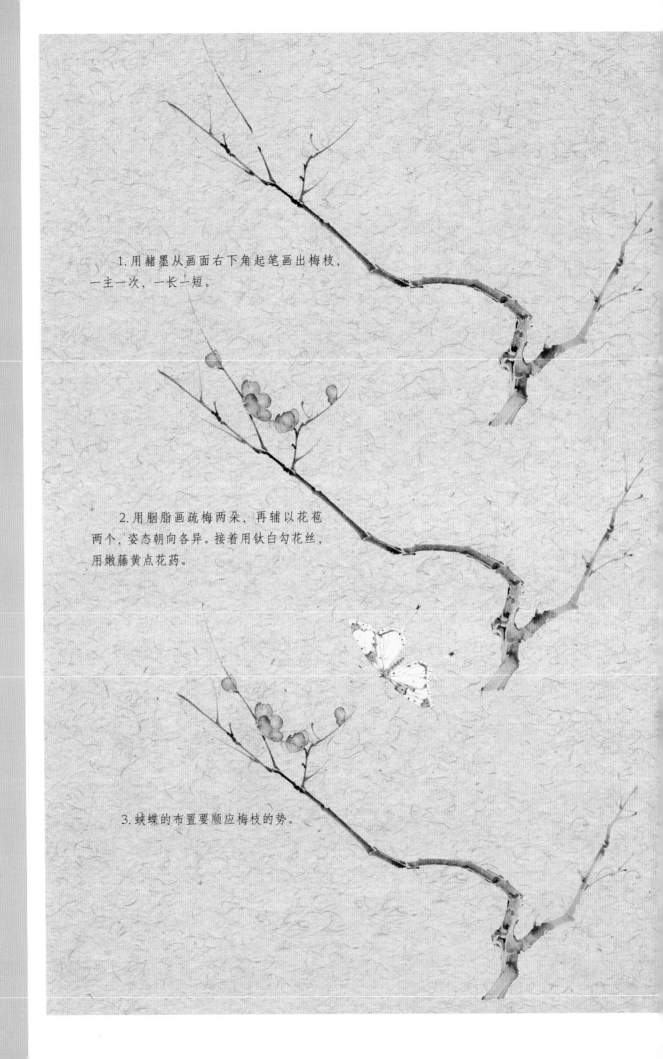

1.用赭墨从画面右下角起笔画出梅枝，一主一次，一长一短。

2.用胭脂画疏梅两朵，再辅以花苞两个，姿态朝向各异。接着用钛白勾花丝，用嫩藤黄点花药。

3.蛱蝶的布置要顺应梅枝的势。

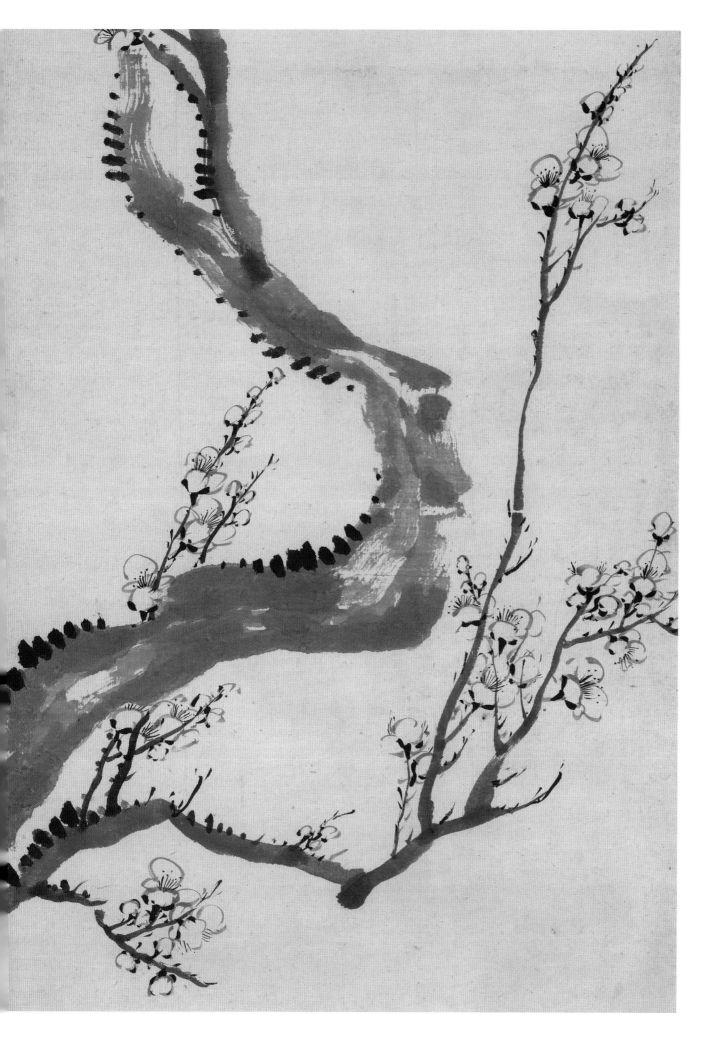
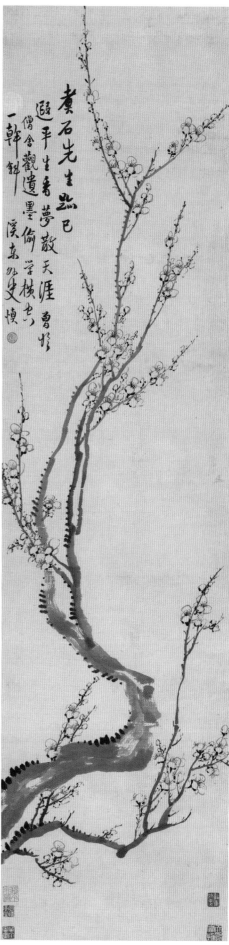

素石先生處已
過平生春夢散天涯曾憶
僧舍觀遺墨偷學橫斜
一辭鮮
溪東外史慎

梅花图 汪士慎 纸本
纵 122 厘米 横 31 厘米

# 【惊　　鸿】

P169

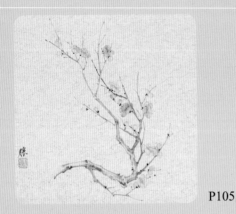

P105

此小品中梅枝旋转起伏变化大，如鸿雁飞翔之态。

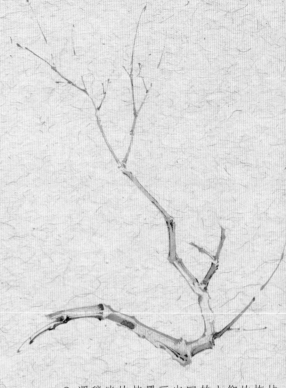

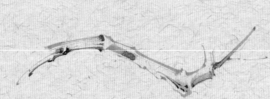

1.用淡墨调赭石，以散锋从画面左下方起笔画梅，通过捻笔管调锋逐渐向右上方转笔，完成梅干起、承、转的势。

2.调稍淡的赭墨画出回转上仰的梅枝，并辅以小梗穿插其间，运用线面结合的技法使画面中老干与嫩枝形成鲜明对比。

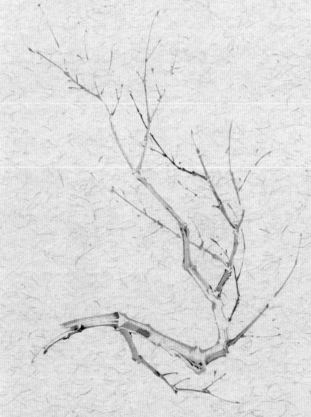

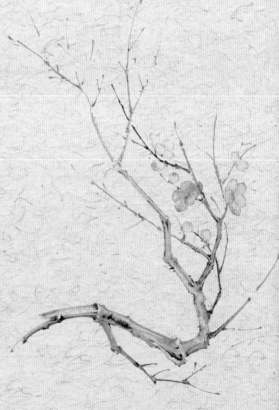

3.根据画面构图需要继续添加若干小枝。

4.在枝干中段画眼处布置几朵颜色稍重的盛放的梅花。

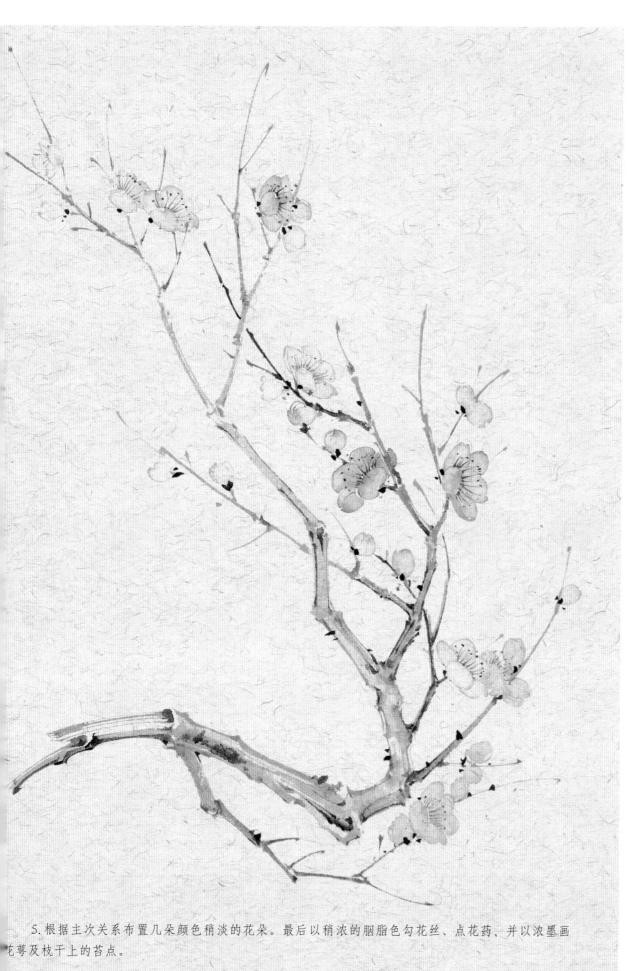

5. 根据主次关系布置几朵颜色稍淡的花朵。最后以稍浓的胭脂色勾花丝、点花药，并以浓墨画花萼及枝干上的苔点。

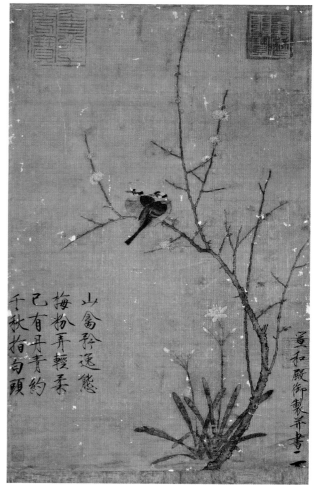

腊梅山禽图　赵佶　绢本
纵 83.3 厘米　横 53.3 厘米
台北故宫博物院藏

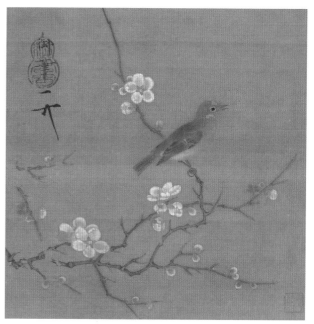

梅花绣眼图　赵佶　绢本
纵 24.5 厘米　横 24.8 厘米
故宫博物院藏

# 【 不 争 春 】

P171

P106

"不争春"语出陆游《卜算子·咏梅》。此小品设色淡雅，表现梅竹双清淡泊的品质。此节的重点是对画面整体色调的把握。

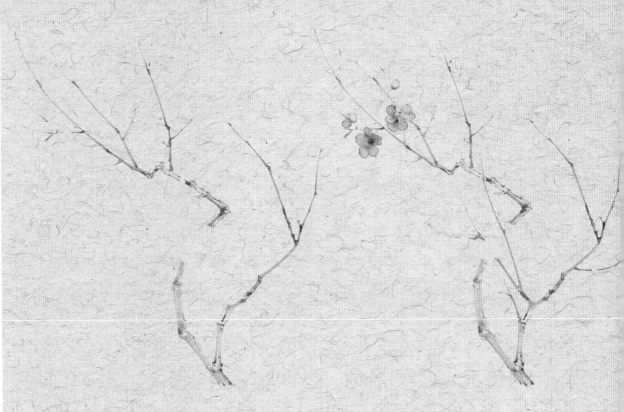

1.从画面右下方起笔，向上方画出梅枝，注意枝干的粗细变化及方圆曲折的节奏。

2.用淡胭脂色画花，并作撞水处理。

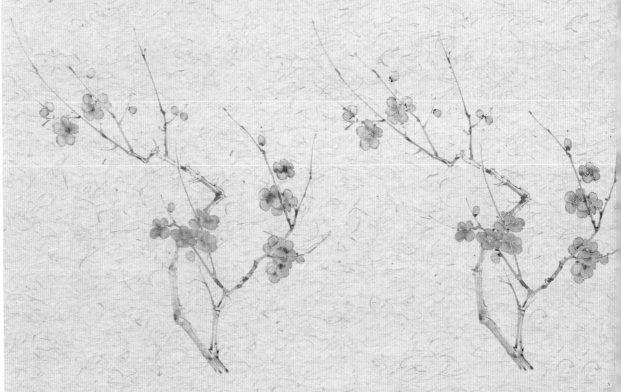

3.按梅枝的长势添加花朵，注意控制好花朵的疏密节奏。

4.用钛白色勾花丝，嫩黄色点花药。

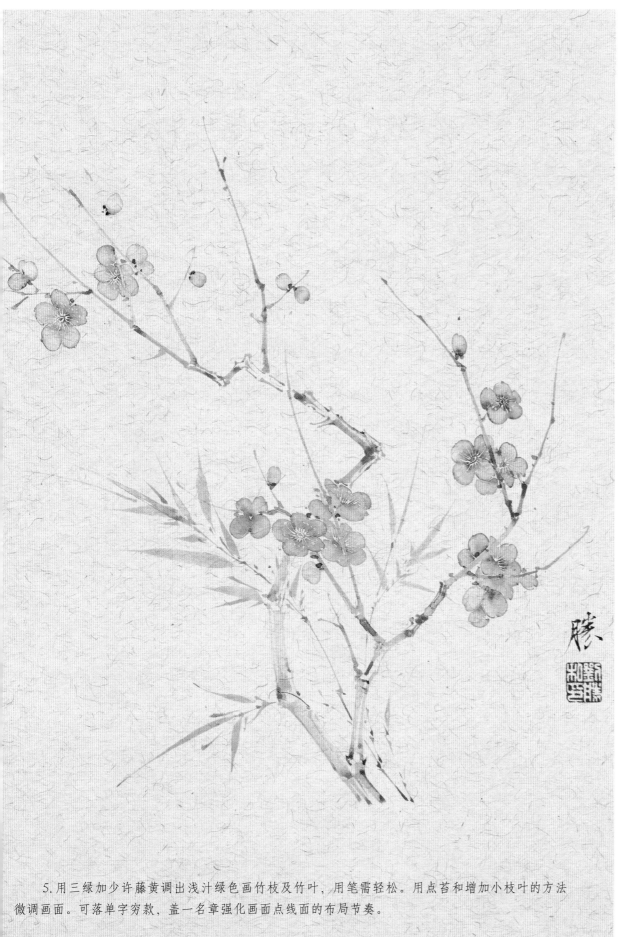

5. 用三绿加少许藤黄调出浅汁绿色画竹枝及竹叶，用笔需轻松。用点苔和增加小枝叶的方法微调画面。可落单字穷款，盖一名章强化画面点线面的布局节奏。

墨梅图　罗聘　纸本
纵 125.5 厘米　横 42 厘米
故宫博物院藏

# 【清　心】

P173

P107

　　"清心"语出宋·释绍嵩《山居即事》"早晚无尘事，清心白日长"。此节的重点是处理好画面中点线面之间的关系。

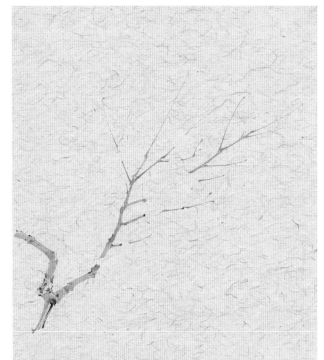

　　1.用淡墨调赭石从画面右下方起笔，向左上方画出梅花枝干，老干粗短，嫩梗细挺。依次添加辅枝，并将花朵的位置预留出来。

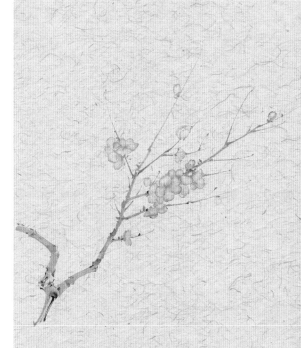

　　2.用淡胭脂色画出花朵，并作撞水处理。注意花朵要分组刻画，前面几朵要重点刻画，其余花朵可概括处理。

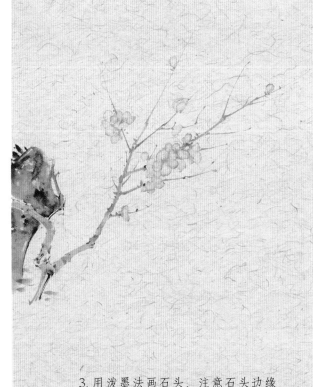

　　3.用泼墨法画石头，注意石头边缘的虚实变化，趁墨色未干时撞入少许三绿色，与后面要画的竹子相呼应。

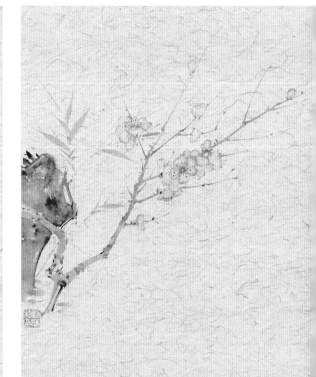

　　4.用浅三绿色写青竹，穿插于梅、石之后。竹叶需分组画出，并有大小之别。最后调整画面，画面应宾主得当、动静相宜、繁简有致、虚实相生。

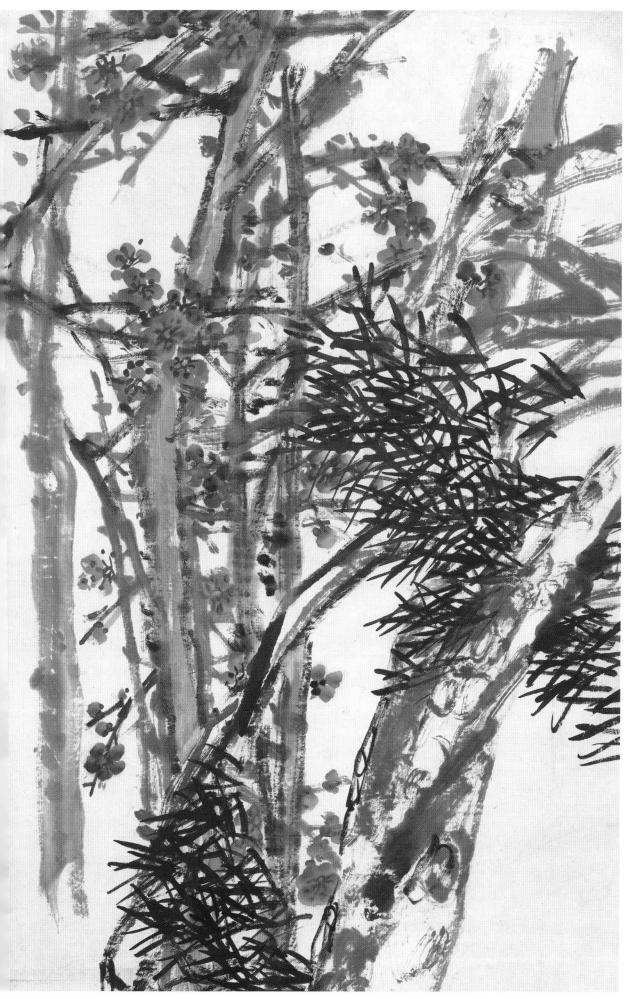

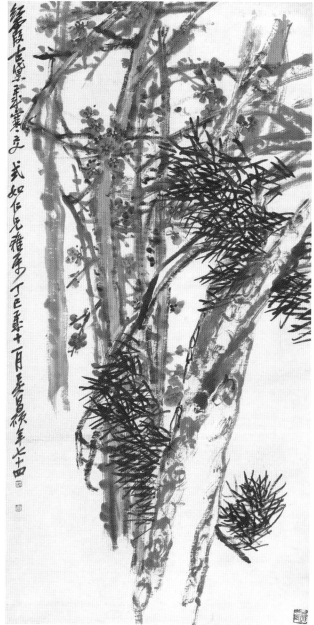

松梅图　吴昌硕　纸本
纵 135.6 厘米　横 67.8 厘米
天津博物馆藏

吴昌硕（1844～1927），近代书画家、
篆刻家。初名俊，后改俊卿，字昌硕，一作仓石，
号缶庐，晚号大聋，浙江安吉人。擅写石鼓文，
风格雄浑苍劲。

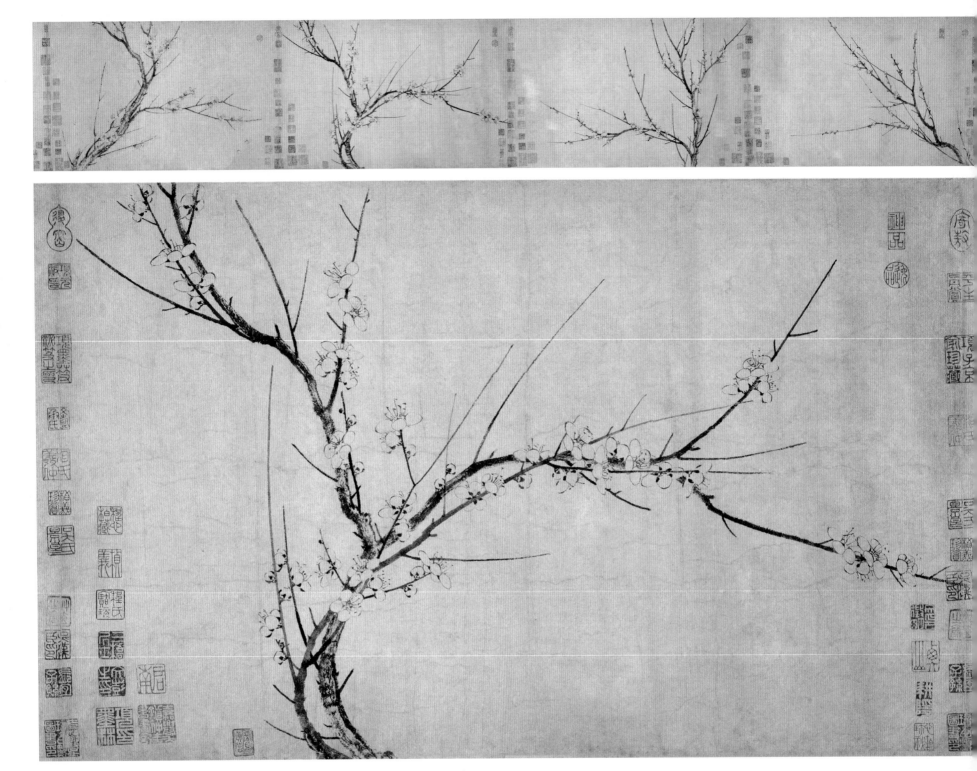

四梅图　扬无咎　纸本
纵 37.2 厘米　横 358.8 厘米
故宫博物院藏

扬无咎（1097～1169），南宋画家。字补之，号逃禅老人、清夷长者，清江（今属江西）人。书法取法欧阳询，
笔势劲利。人物画取法李公麟，尤擅画墨梅、竹、松、石、水仙等。

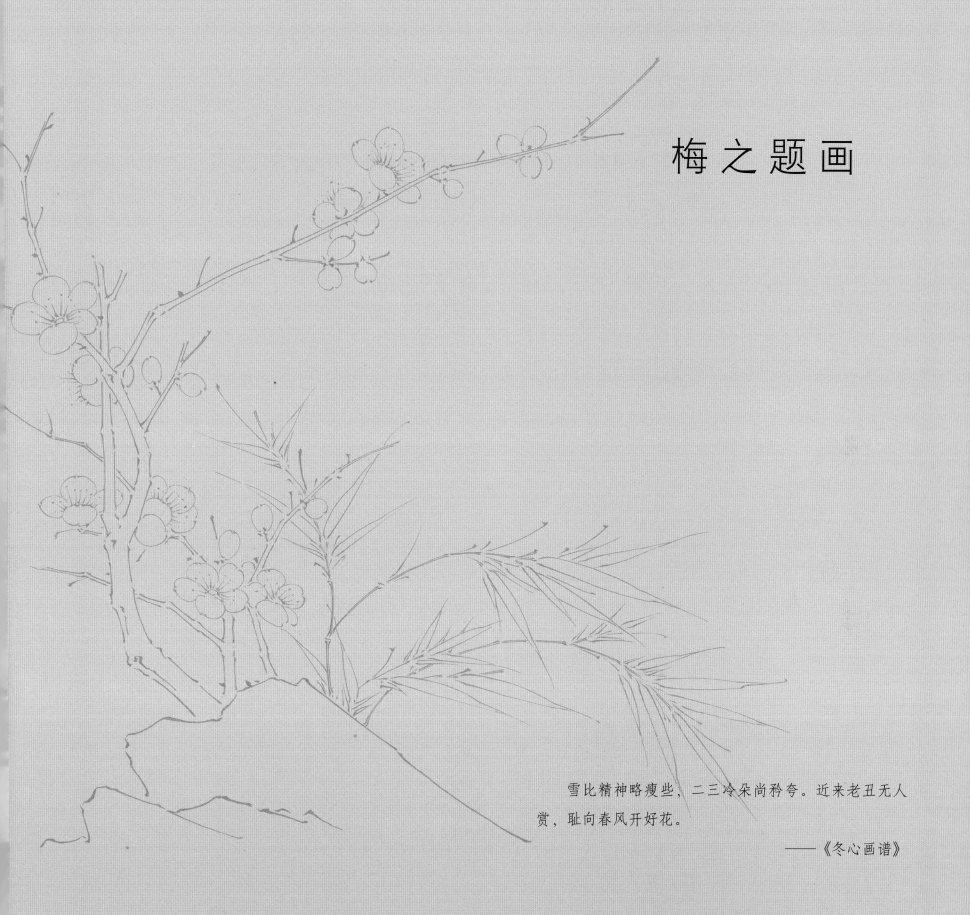

# 梅 之 题 画

雪比精神略瘦些，二三冷朵尚矜夸。近来老丑无人赏，耻向春风开好花。

——《冬心画谱》

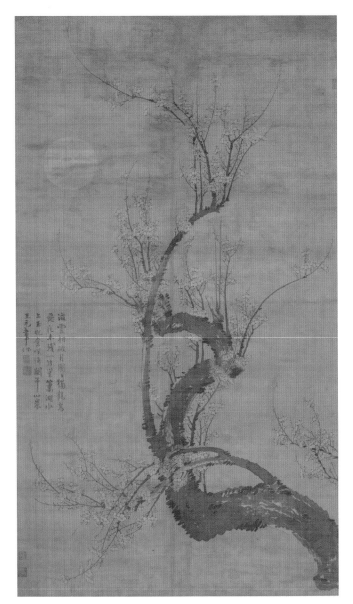

月下梅花图 王冕 绢本
纵 164.6 厘米 横 94.6 厘米
克利夫兰艺术博物馆藏

王冕（1287～1359），字元章，号老村、
煮石山农、会稽外史，浙江诸暨人，擅画墨梅、
竹石。

## 三 字

带雪香　独暄妍　和月香　一枝春　玉雪清　香雪海　无双品　枝横玉　萼点珠

## 四 字

吹香破梦　暗香疏影　冬心冷澹　风韵清殊　窗移瘦影　清严标格　篱落疏影
寒梅疏落　晴窗横影　寒枝香郁　横斜梅影　神清和月　梅妻鹤子　照影横枝
铁骨雪身　铁石素心　铁网珊瑚　一枝疏影　雪魂月魄　月淡烟斜

## 五 字

东风第一枝　独俏一枝春　飞雪迎春到　冰破冻虬飞　个个团如玉　孤标别有韵
孤瘦雪霜姿　清香传天心　寒沙梅影路　凌寒独自开　凌寒一枝春　梅破知春近
横斜影明月　疏疏点翠微　梦暖雪生香　疏雪乱梅花　清极不知寒　疏枝横玉瘦
遥知不是雪　桃李有愧色　曾为梅花醉　一番寒彻骨　天成铁骨身　竹篱野梅香
无意苦争春　香冷隔尘埃　玉雪照青春

## 六 字

水边篱落忽横　道是花来春末　道是雪来香异　玉骨那愁瘴雾　冰姿自有仙风

## 七 字

独自寻梅过野桥　暗香浮动月黄昏　暗香微度玉玲珑　暗香先返玉梅魂
高士高贞骨不媚　不知春已到梅花　撑天老干灪轮囷　古干横斜意自芳
空山梅树老横枝　古铁横撑耐晓雪　临水一枝春占早　琼枝只合在瑶台
寒心未肯随春态　任他风雪苦相欺　入骨清香举世稀　皓态孤芳压欲姿
梅花欢喜漫天雪　梅花枝上春如海　蕊寒枝瘦凛冰霜　横斜全在越溪时
瘦玉可怜诗作骨　梅须逊雪三分白　花中气节最高坚　几点梅花最可人
浅妆淡晕半趾泥　疏影横斜水清浅　近魂香入岭头梅　月色梅花共一般
一空疏影满衣裳　铁干铜皮碧玉枝　正在层冰积雪时　只流清气满乾坤
透甲奇香夹冰雪　一枝春雪冻寒梅　一枝寒玉澹春晖　一枝清冷月明中
一枝清瘦出朝烟　一枝清瘦写横斜

自爱新梅好，行寻一径斜。不教人扫石，恐损落来花。 ——唐·张籍《梅花》

定定住天涯，依依向物华。寒梅最堪恨，常作去年花。 ——唐·李商隐《忆梅》

体熏山麝脐，色染蔷薇露。披拂不满襟，时有暗香度。

——宋·黄庭坚《戏题腊梅二首之二》

天向梅梢别出奇，国香未许世人知。殷勤滴蜡缄封却，偷被霜风折一枝。

——宋·杨万里《腊梅》

紫蒂黄苞破腊寒，清香旋逐角声残。 ——宋·曾肇《腊梅》

与梅同谱又同时，我为评香似更奇。痛饮便判千日醉，清狂顿减十年衰。色疑初割
蜂脾蜜，影欲平欺鹤膝枝。插向宝壶犹未称，合将金屋贮幽姿。

——宋·陆游《荀秀才送腊梅》

底处娇黄蜡样梅，幽香解向北寒开。 ——宋·李鹰《腊梅》

金蓓锁春寒，恼人香未展。虽无桃李颜，风味极不浅。

——宋·黄庭坚《戏题腊梅二首之一》

寒梅引旧枝，映竹复临池。朵露深开处，香闻瞥过时。凌兢侵腊雪，散漫入春诗。
赠我岁寒色，怜君冰玉姿。

——宋·文同《梅》

墙角数枝梅，凌寒独自开。遥知不是雪，为有暗香来。 ——宋·王安石《梅花》

幽谷那堪更北枝，年年自分着花迟。高标逸韵君知否，正在层冰积雪时。

——宋·陆游《梅花绝句》

色如虚室白，香似玉人清。 ——宋·司马光《梅》

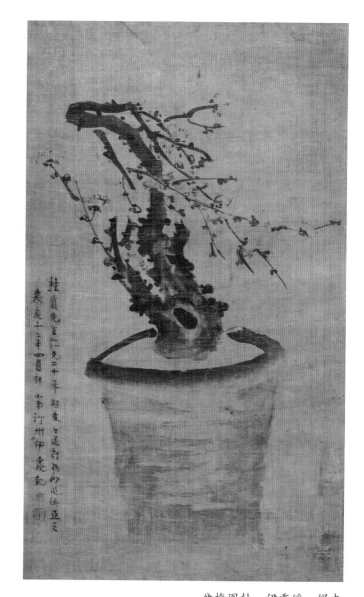

盆梅图轴 伊秉绶 绢本
纵 52 厘米 横 32 厘米
山西博物院藏

伊秉绶（1754～1815），字组似，号墨卿，晚
号默庵，清代书画家。福建汀州府宁化县人，故又称"伊
汀州"。尤精篆隶，自成高古博大气象。

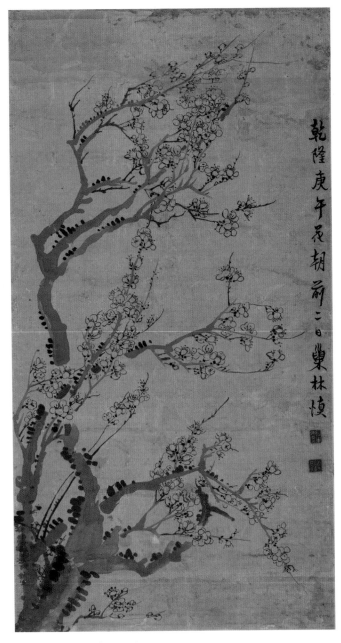

梅花图　汪士慎　纸本
纵 89.6 厘米　横 47.3 厘米

梅瘦有情横淡月，云轻无力护清霜。　　　　　　　　　　　　——宋·陆游《冬夜戏书》

闻道梅花坼晓风，雪堆遍满四山中。何方可化身千亿，一树梅花一放翁。

　　　　　　　　　　　　　　　　　　　　　　　　　　　——宋·陆游《梅花绝句》

故山风雪深寒夜，只有梅花独自香。　　　　　　　　　　　　——宋·朱熹《夜雨二首》

当年走马锦城西，曾为梅花醉似泥。二十里中香不断，青阳宫到浣花溪。

　　　　　　　　　　　　　　　　　　　　　　　　　　　——宋·陆游《梅花绝句》

胆样银瓶玉样梅，北枝折得未全开。为怜落寞空山里，唤入诗人几案来。

　　　　　　　　　　　　　　　　　　　　　　　　　　　——宋·杨万里《瓶里梅花》

雪里溪头已占春，小园又试晚妆新。放翁老去风情在，恼得梅花醉似人。

　　　　　　　　　　　　　　　　　　　　　　　　　　　　　——宋·陆游《梅花》

花明不是月，夜静偶闻香。雾质云为屋，琼肤玉作囊。　　　　　——宋·杨万里《梅》

梅花吐幽香，百卉皆可屏。一朝见古梅，梅亦堕凡境。重叠碧藓晕，夭娇苍虬枝。谁
汲古涧水，养此尘外姿。

　　　　　　　　　　　　　　　　　　　　　　　　　　　　　——宋·陆游《古梅》

众芳摇落独鲜妍，占尽风情向小园。疏影横斜水清浅，暗香浮动月黄昏。霜禽欲下先
偷眼，粉蝶如知合断魂。幸有微吟可相狎，不须檀板共金樽。

　　　　　　　　　　　　　　　　　　　　　　　　　　　——宋·林逋《山园小梅》

侠骨香经浴，冰肤冷照邻。　　　　　　　　　　　　　　　　　　——宋·刘敞《梅》

数枝残绿风吹尽，一点芳心雀啄开。　　　　　　　　　　　　　　——宋·苏轼《梅》

纷纷初疑月挂树，耿耿独与参横昏。　　　　　　　　　　　　　　——宋·苏轼《梅》

今日霜缣玩标格，宛然风外数枝斜。　　　　　　　　　　——宋·邹浩《仁老寄墨梅》

粲粲江南万玉妃，别来几度见春归。相逢京洛浑依旧，唯恨缁尘染素衣。

　　　　　　　　　　　　　　　　　　　　　　——宋·陈与义《水墨梅》

自读西湖处士诗，年年临水看幽姿。晴窗画出横斜影，绝胜前村夜雪时。

　　　　　　　　　　　　　　　　　　　　　　——宋·陈与义《水墨梅》

湘妃危立冻蛟脊，海月冷挂珊瑚枝。丑怪惊人能妩媚，断魂只有晓寒知。

　　　　　　　　　　　　　　　　　　　　　　——宋·萧德藻《古梅》

机中秦女仙去，月底梅花晚开。只见一枝疏影，不知何处香来。——金·元好问《题曹得一扇头》

雪后琼枝嫩，霜中玉蕊寒。前村留不得，移入月宫看。　　——元·管道昇《奉中宫命题所画梅》

朔风吹寒冰作垒，梅花枝上春如海。清香散作天下春，草木无名藉光彩。长林大谷月色新，
枝南枝北清无尘。广平心事谁与论，徒以铁石磨乾坤。岁晚燕山云渺渺，居庸古北无人到。
白草黄沙羊马群，琼楼玉殿烟花绕。凡桃俗李争芬芳，只有老梅心自常。贞姿灿灿眩冰玉，
正色凛凛欺风霜。转身西泠隔烟雾，欲问逋仙杳无所。夜深湖上酒船归，长啸一声双鹤舞。

　　　　　　　　　　　　　　　　　　　　　　　——元·王冕《题墨梅图》

我家洗砚池头树，朵朵花开淡墨痕。不要人夸好颜色，只留清气满乾坤。——元·王冕《墨梅》

竹堂梅花一千树，晴雪塞门无入处。秋官黄门两诗客，珂马西来为花驻。老翁携酒亦偶同，
花不留人人自住。满身毛骨沁冰影，嚼蕊含香各搜句。

　　　　　　　　　　　　　　　　　——明·沈周《竹堂寺与李敬敷杨启同观梅》

从来不见梅花谱，信手拈来自有神。不信试看千万树，东风吹着便成春。

　　　　　　　　　　　　　　　　　　　　　　——明·徐渭《梅花图题诗》

皓态孤芳压俗姿，不堪复写拂云枝。从来万事嫌高格，莫怪梅花着地垂。

　　　　　　　　　　　　　　　　　　　　——明·徐渭《王元章倒枝梅花》

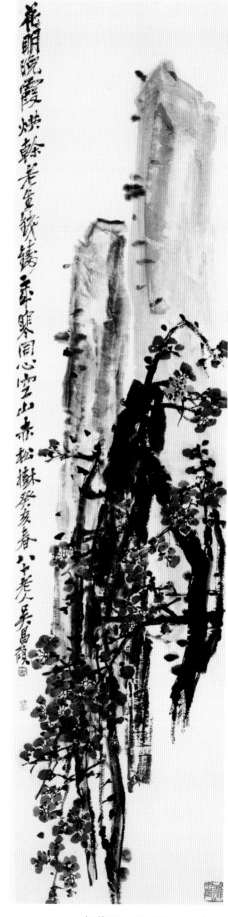

红梅图　吴昌硕　纸本
纵 137 厘米　横 34 厘米
故宫博物院藏

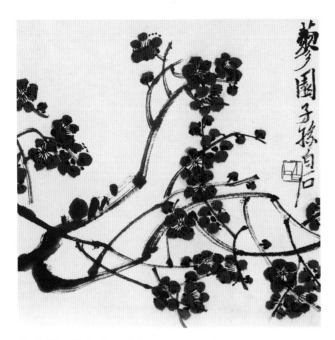

梅花图　齐白石　纸本

野梅如棘满江津，别有风光不受春。画毕自赏还自惜，问花到底赠何人。

——清·金农《书梅》

古梅如高士，坚贞骨不媚。

——清·恽寿平《梅》

牡丹芍药各争妍，叶乱花翻臭午天。何似竹篱茅屋净，一枝清瘦出朝烟。

——清·郑燮《梅》

小院栽梅一两行，画空疏影满衣裳。冰华化雪月添白，一日东风一日香。

——清·汪士禛《题墨梅图》

一生从未画梅花，不识孤山处士家。今日画梅兼画竹，岁寒心事满烟霞。

——清·郑燮《梅竹图》

韵冷难宜俗，香幽不受怜。独留高格在，寥落伴春烟。　　——清·高凤翰《山中咏梅》

挥毫落纸墨痕新，几点梅花最可人。愿借天风吹得远，家家门巷尽成春。

——清·李方膺《题画梅》

桃李纷纷斗艳新，孤山闲煞一枝春。出门尽是看花客，真赏寒香有几人？

——清·孙原湘《画梅》

折梅花，酿春酒。歌白云，扣土缶。山中人，自长寿。

——近·吴昌硕《题梅花春酒图》

齐白石（1864～1957），名璜、字萍生，号白石、白石翁、老白，又号寄萍、老萍、借山翁、齐大、木居士、三百石印富翁，湖南湘潭人，中国近现代书画家、篆刻家。

若与千红较心骨，梅花到底不骄人。　　　　　　——现·齐白石《题红梅》

兴来磨就三升墨，写得梅花顷刻开。骨格纵然清瘦甚，品高终不染尘埃。

——现·齐白石《题画梅》

小驿孤城旧梦荒，花开花落事寻常。蹇驴残雪寒吹笛，只有梅花解我狂。

——现·齐白石《画梅》

教学课稿

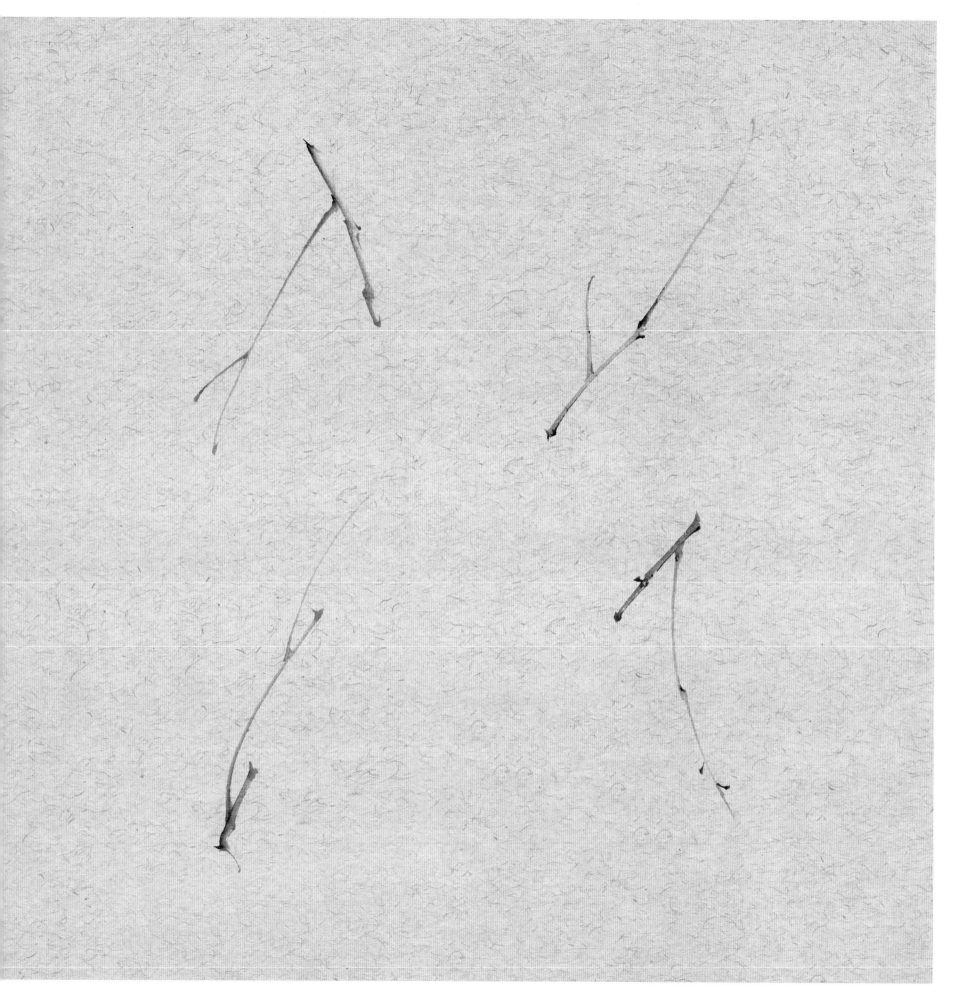

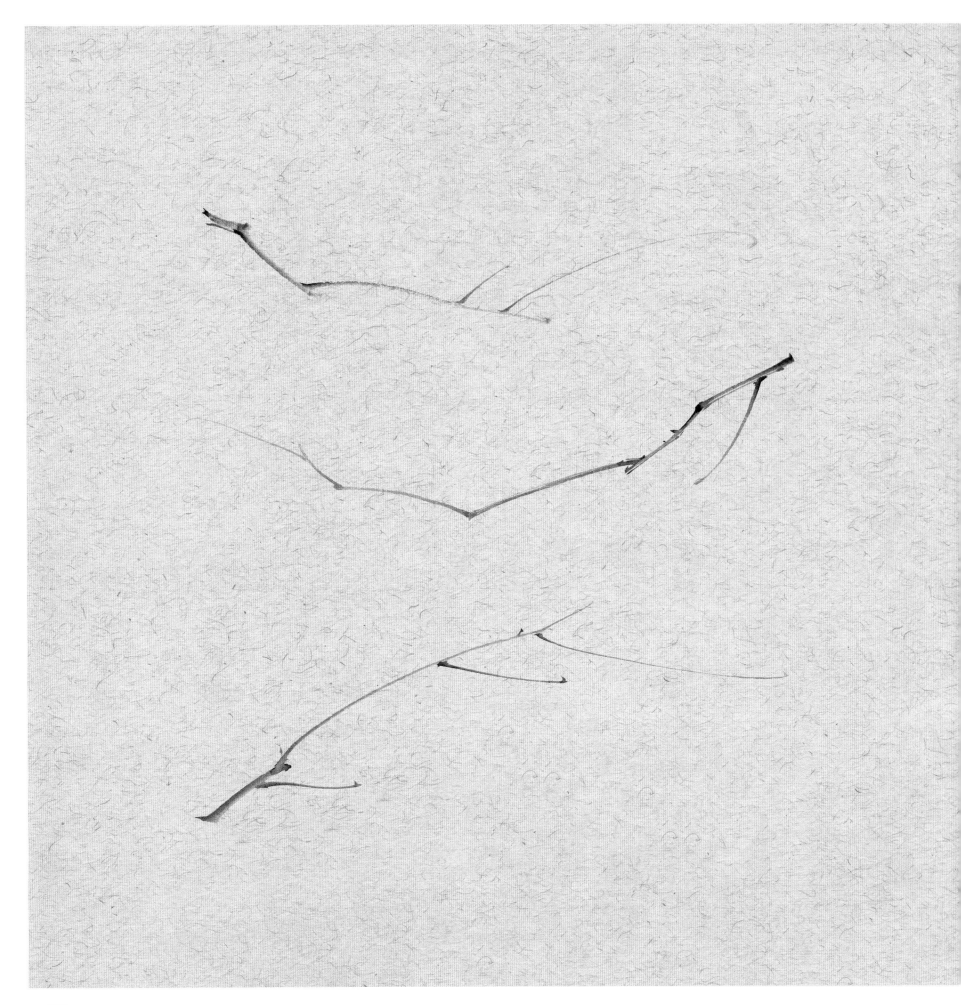

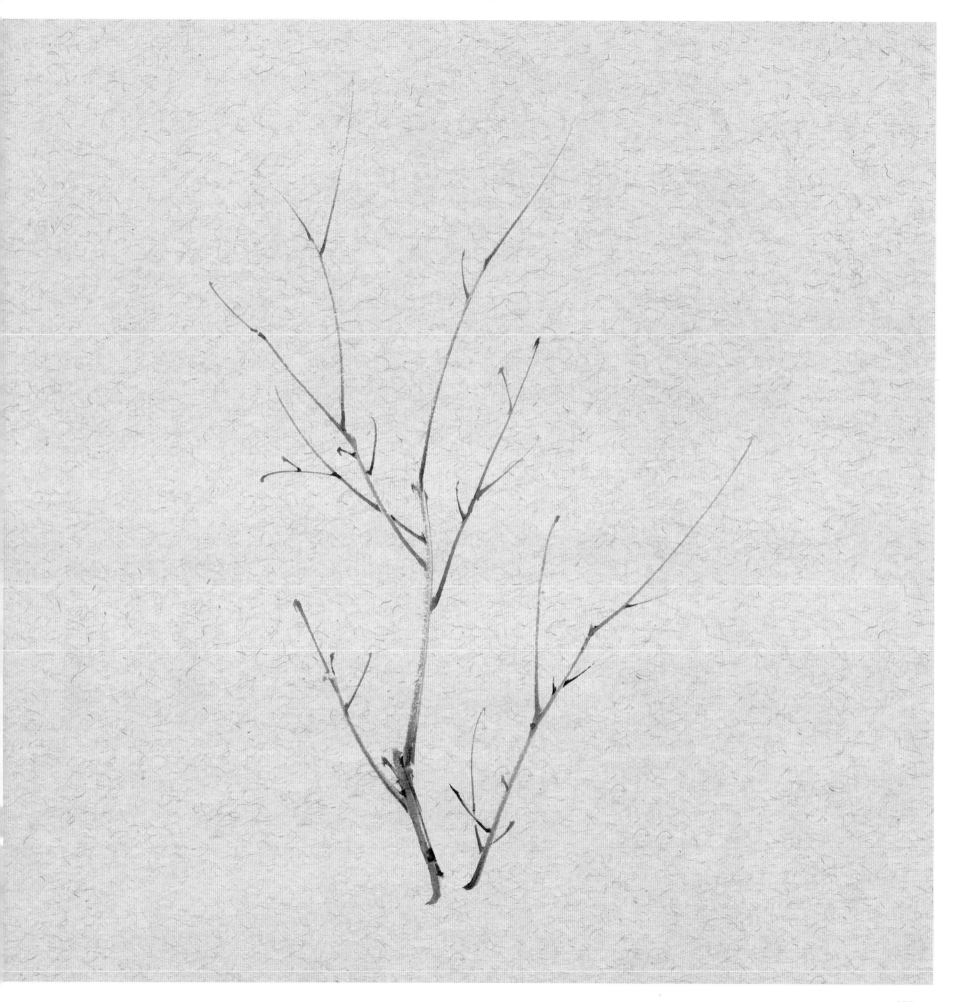

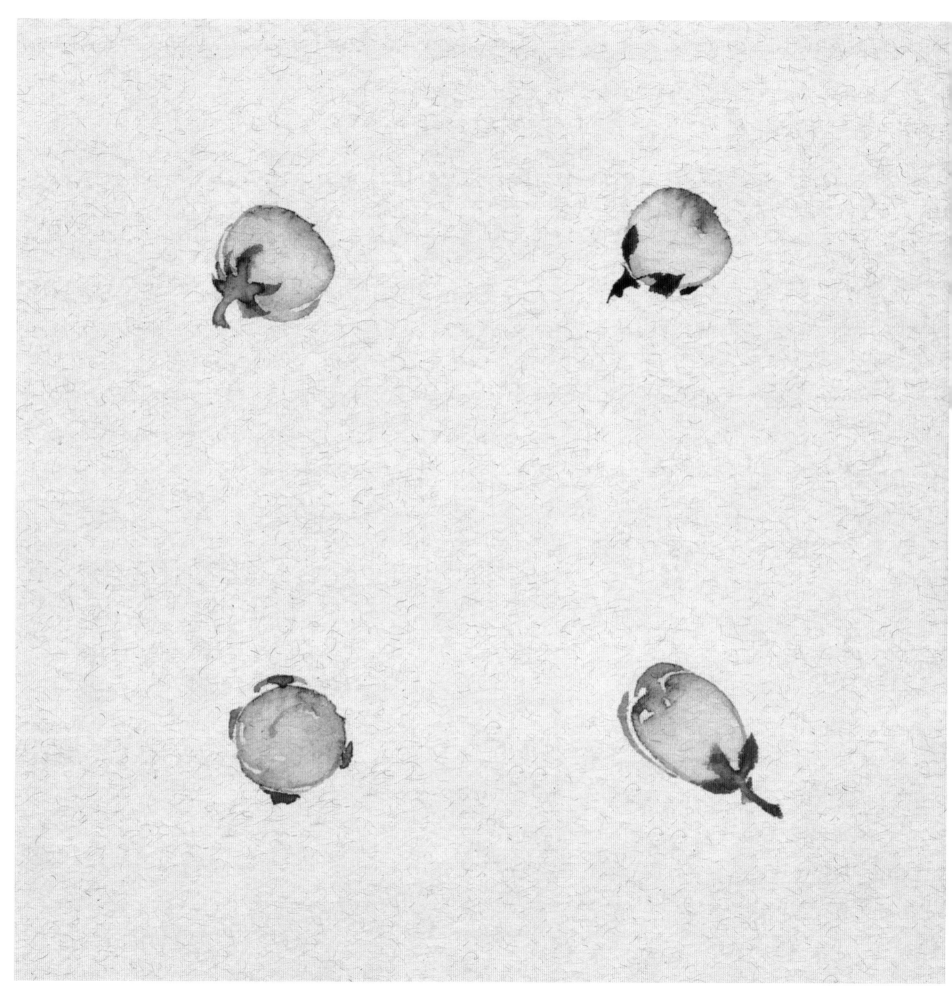

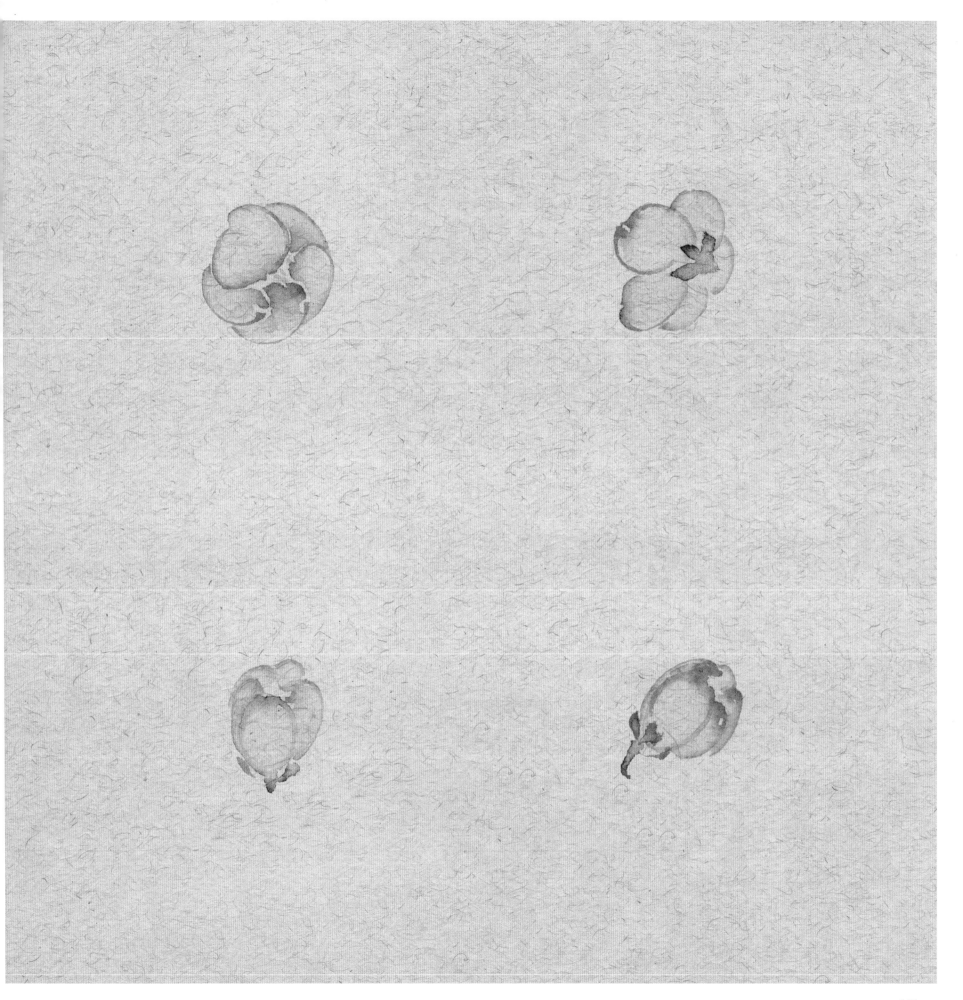

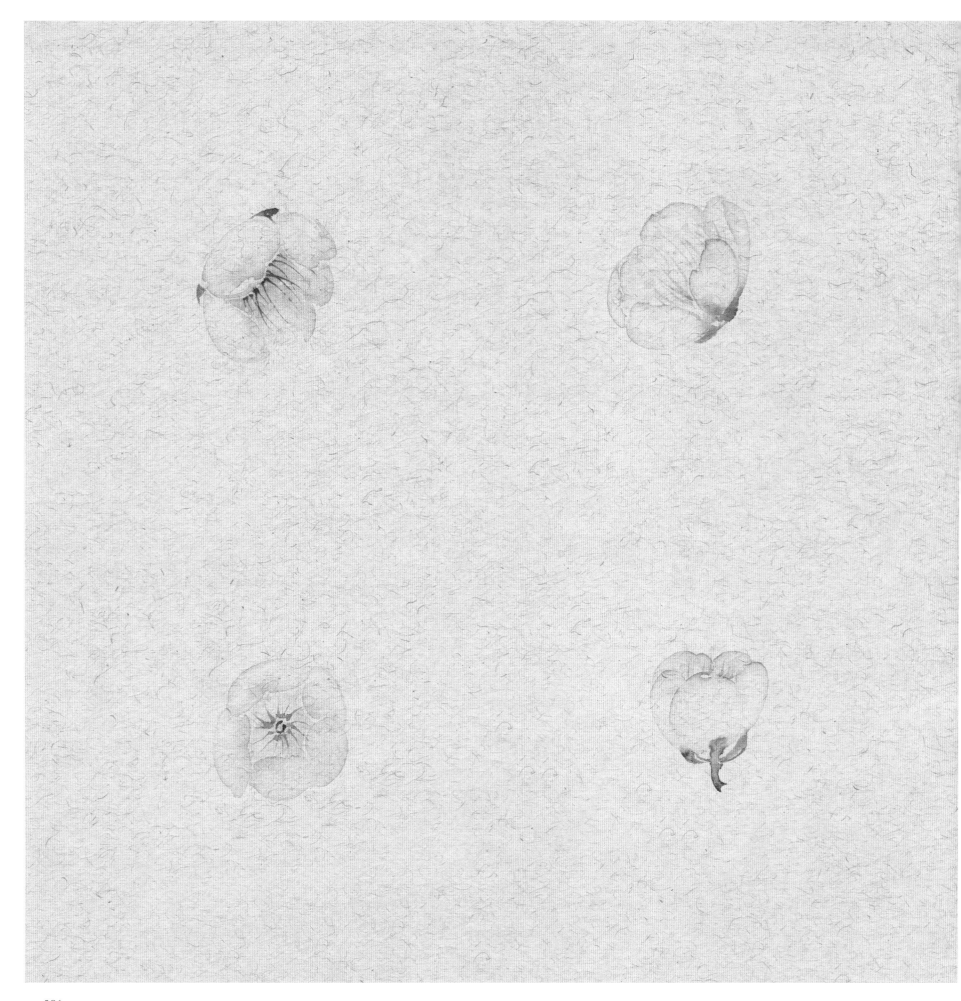

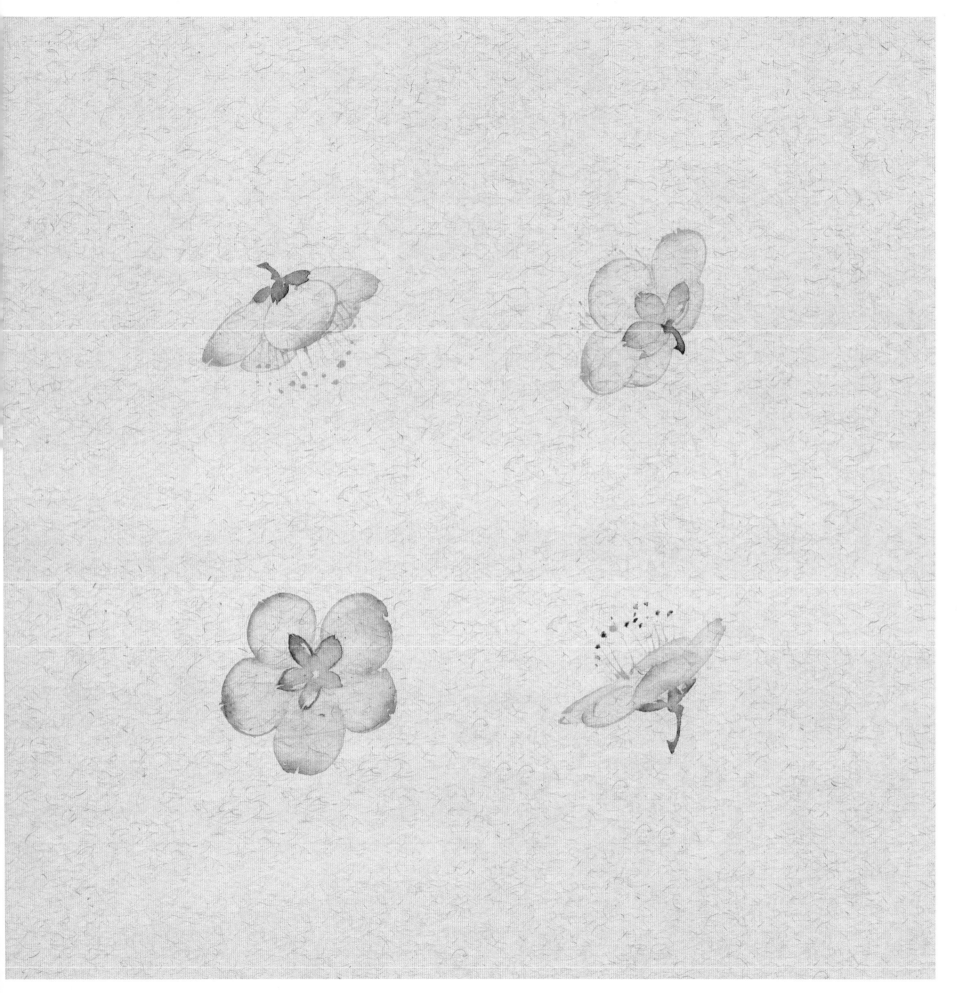

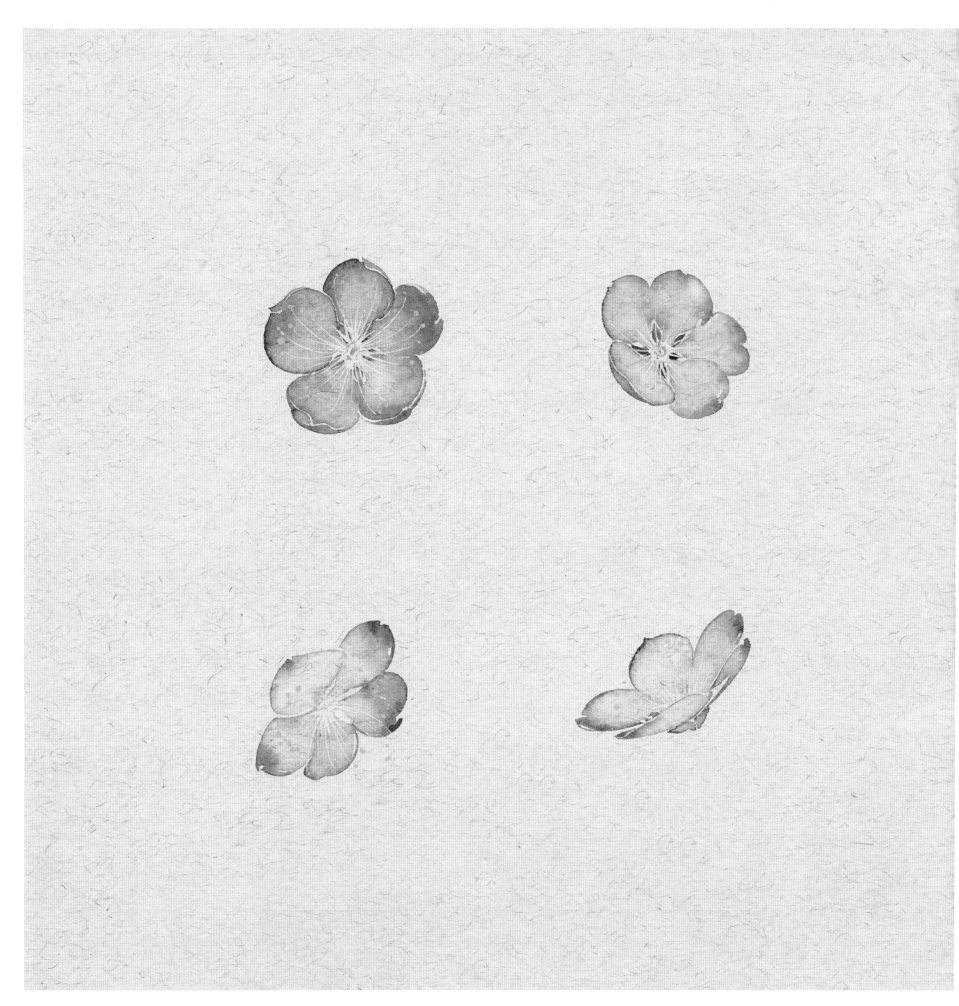

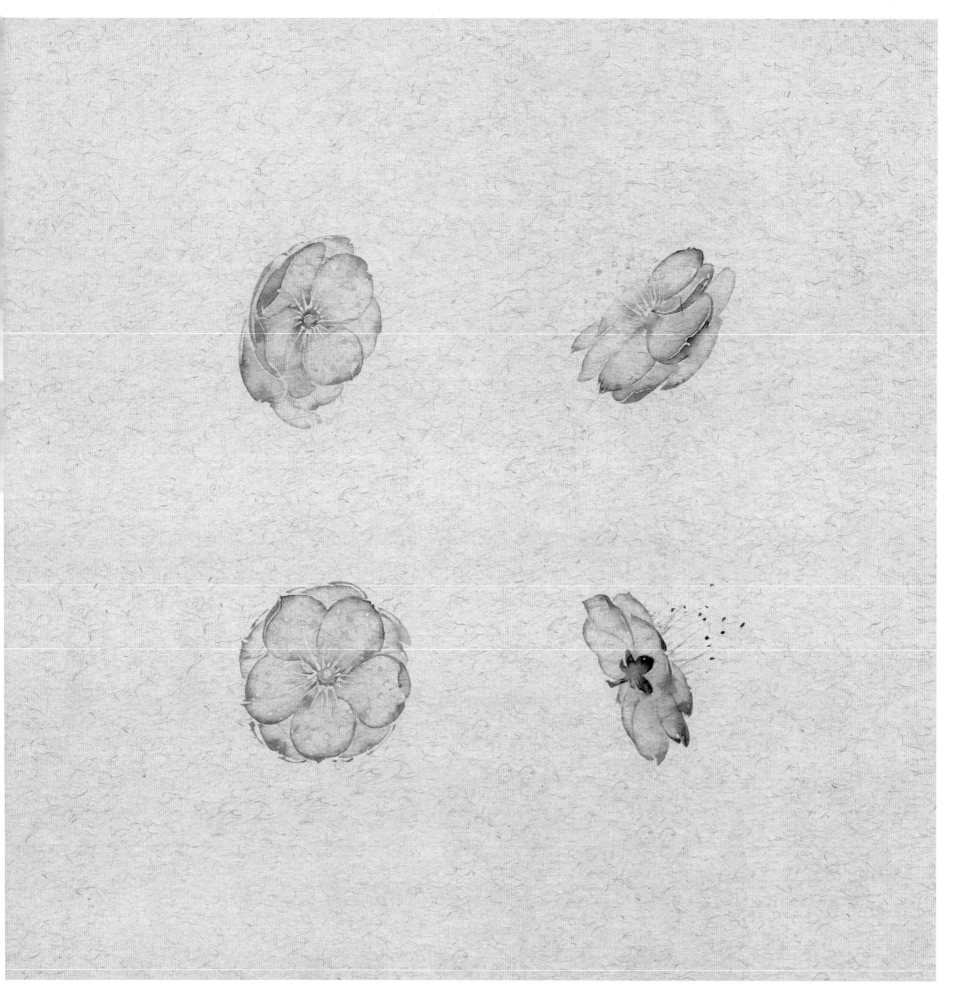

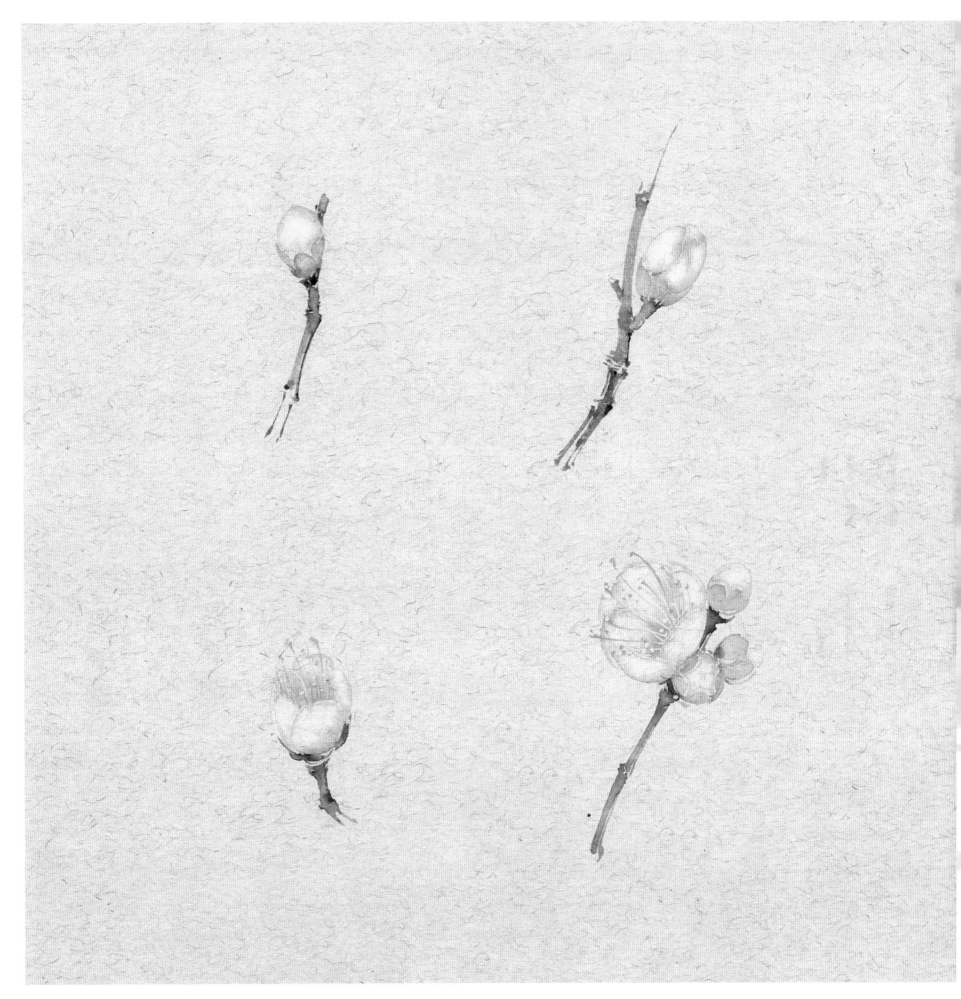

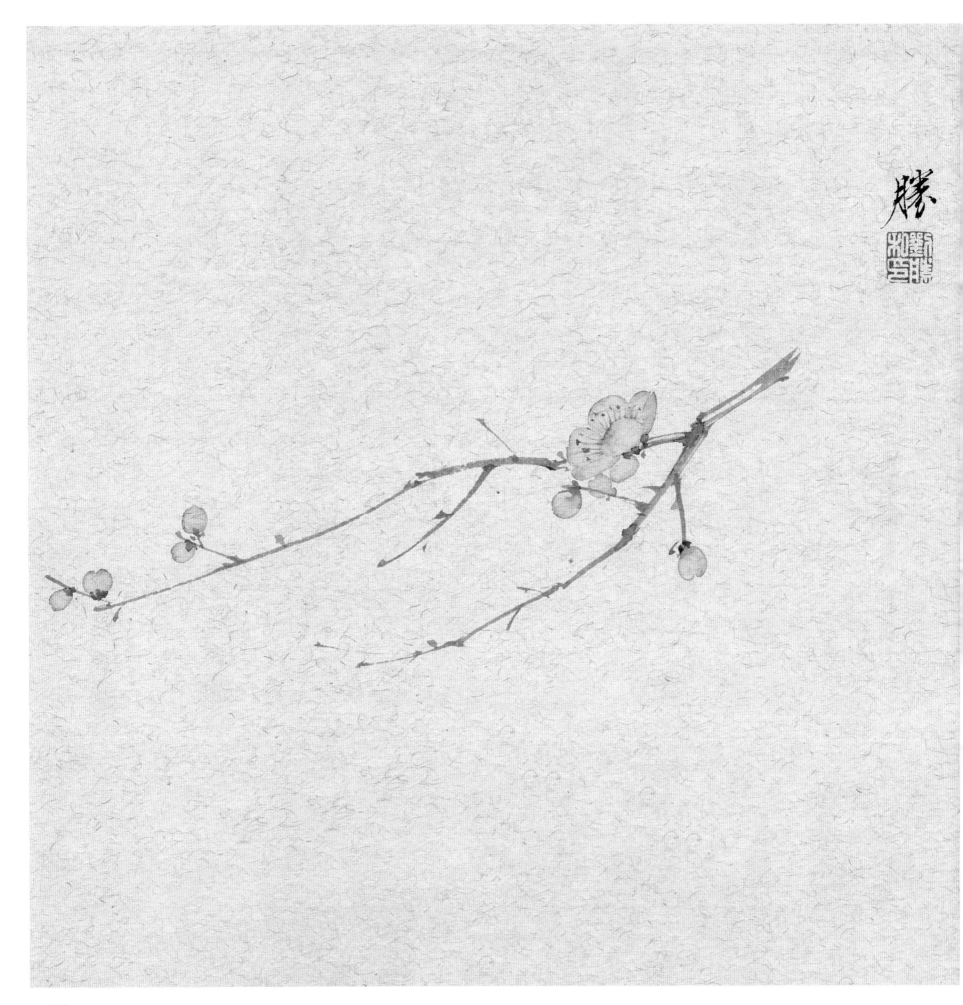

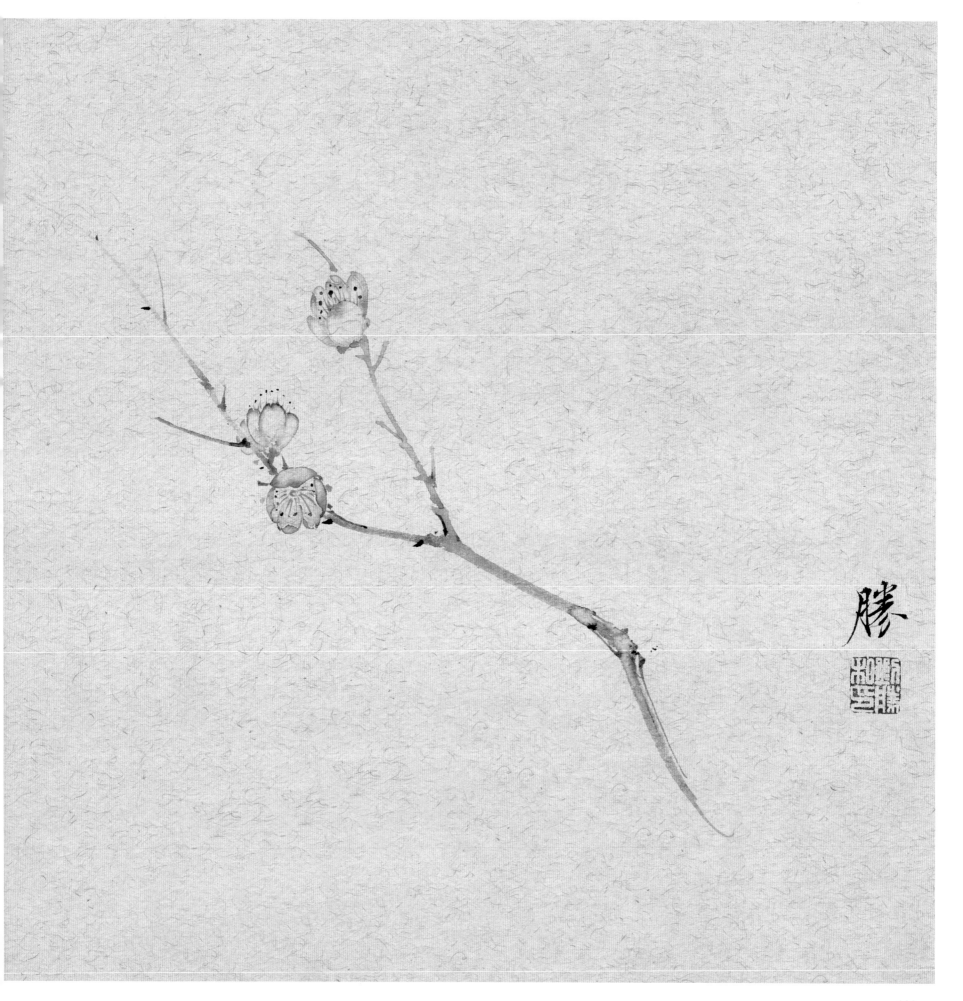

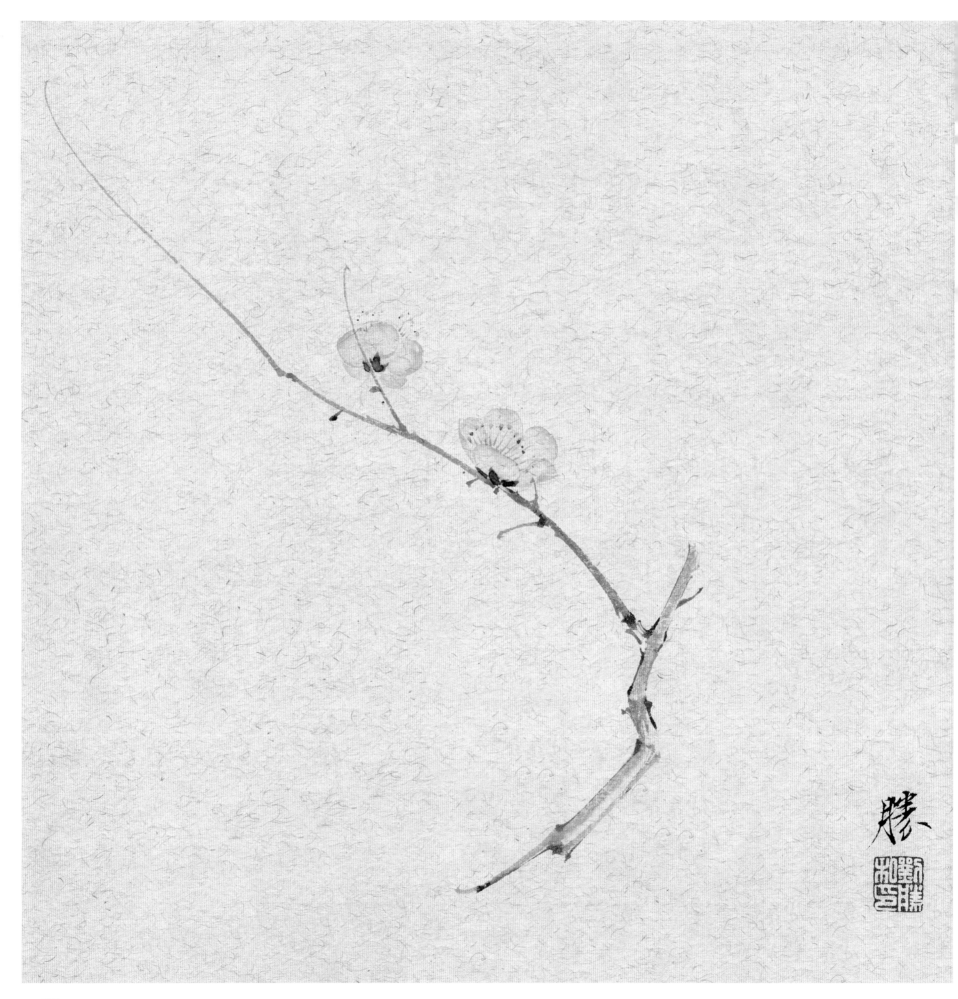

089

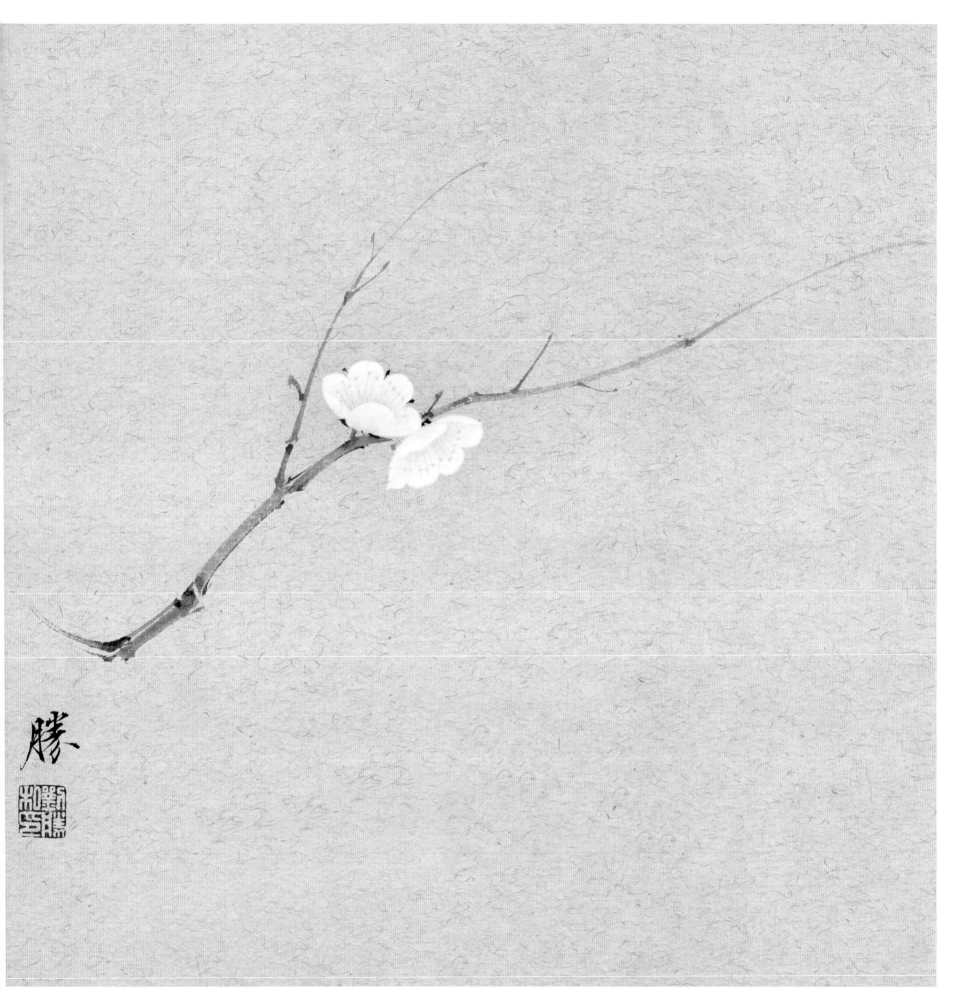

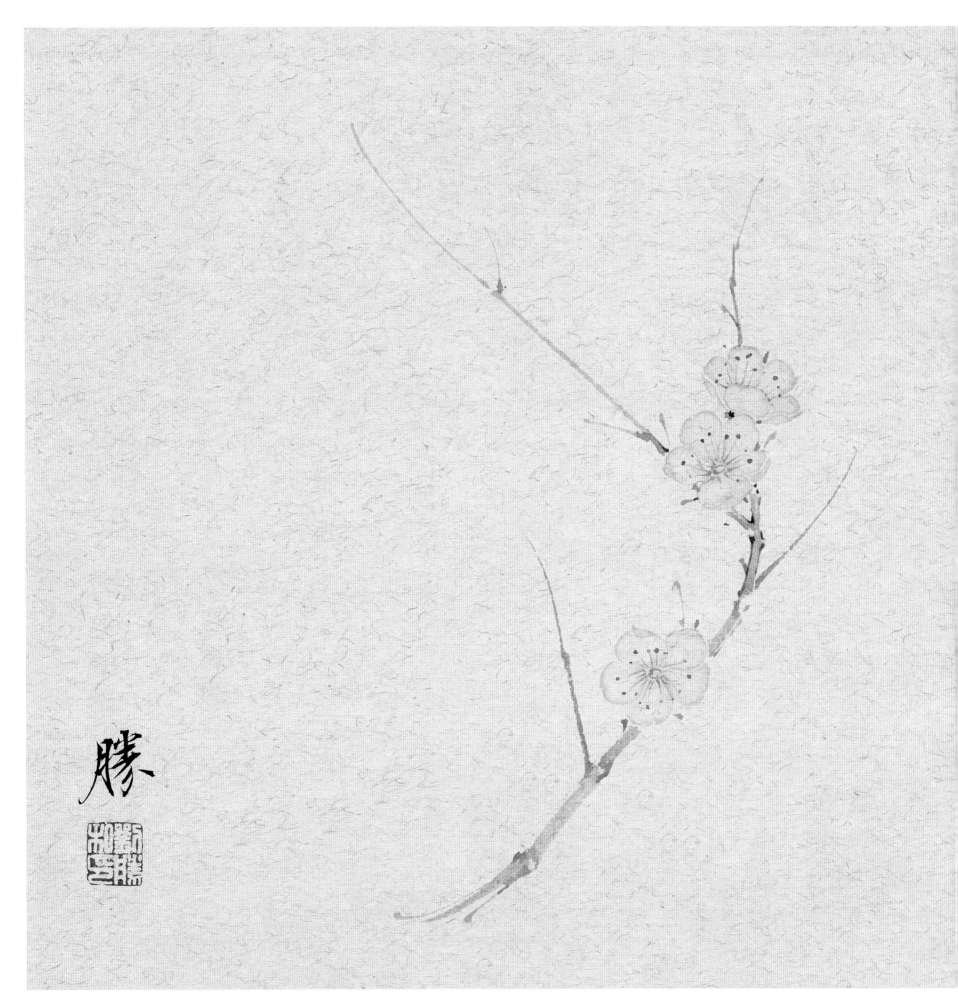

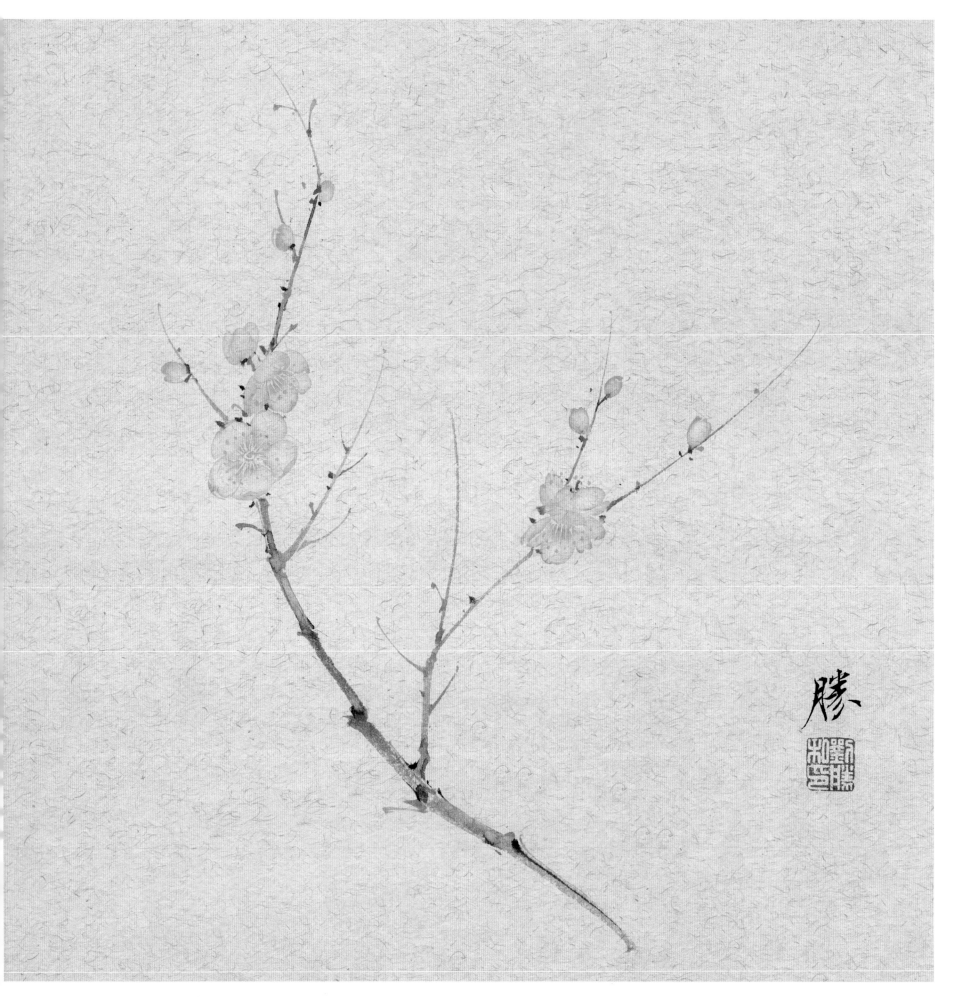

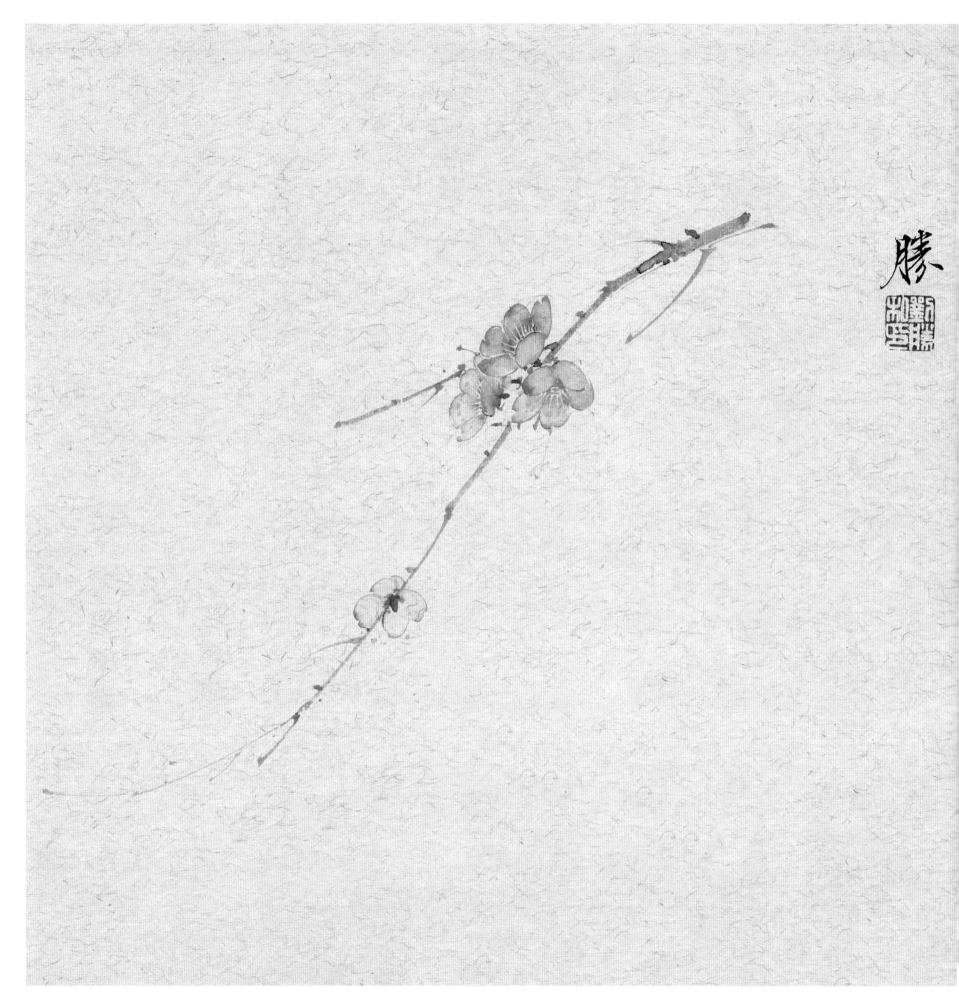

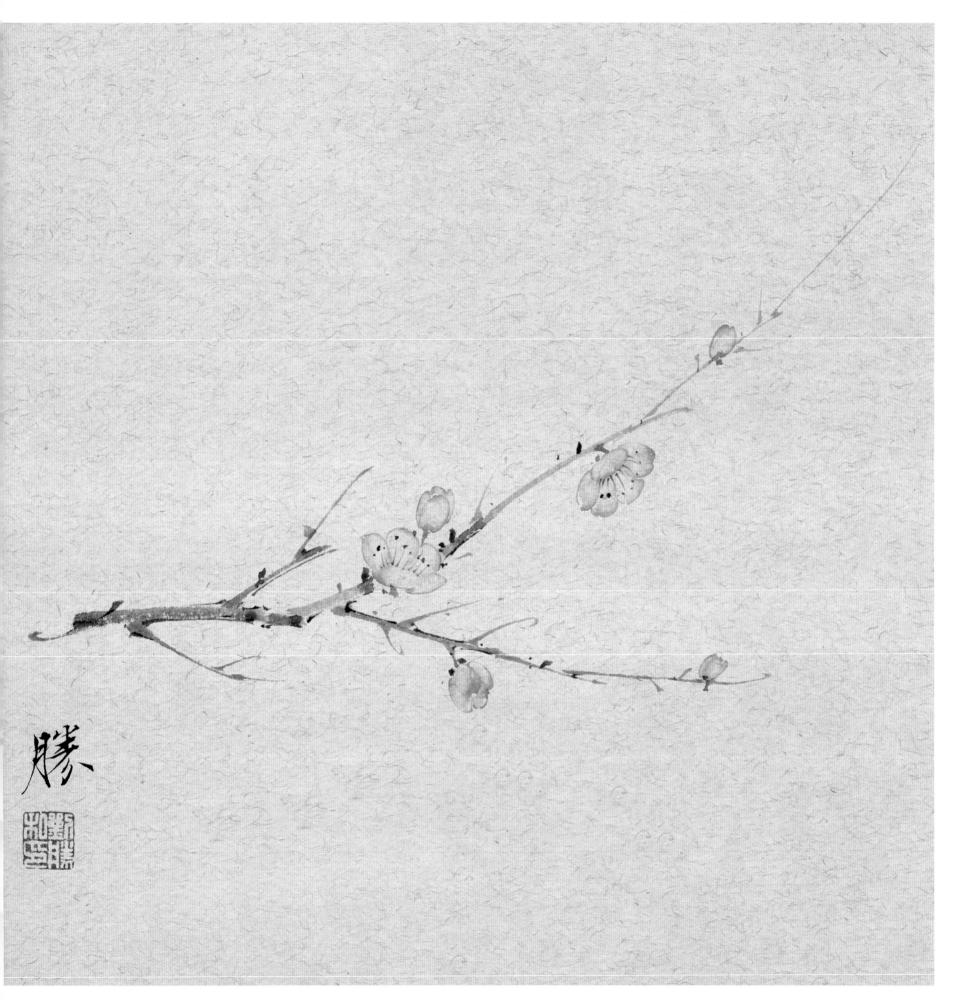

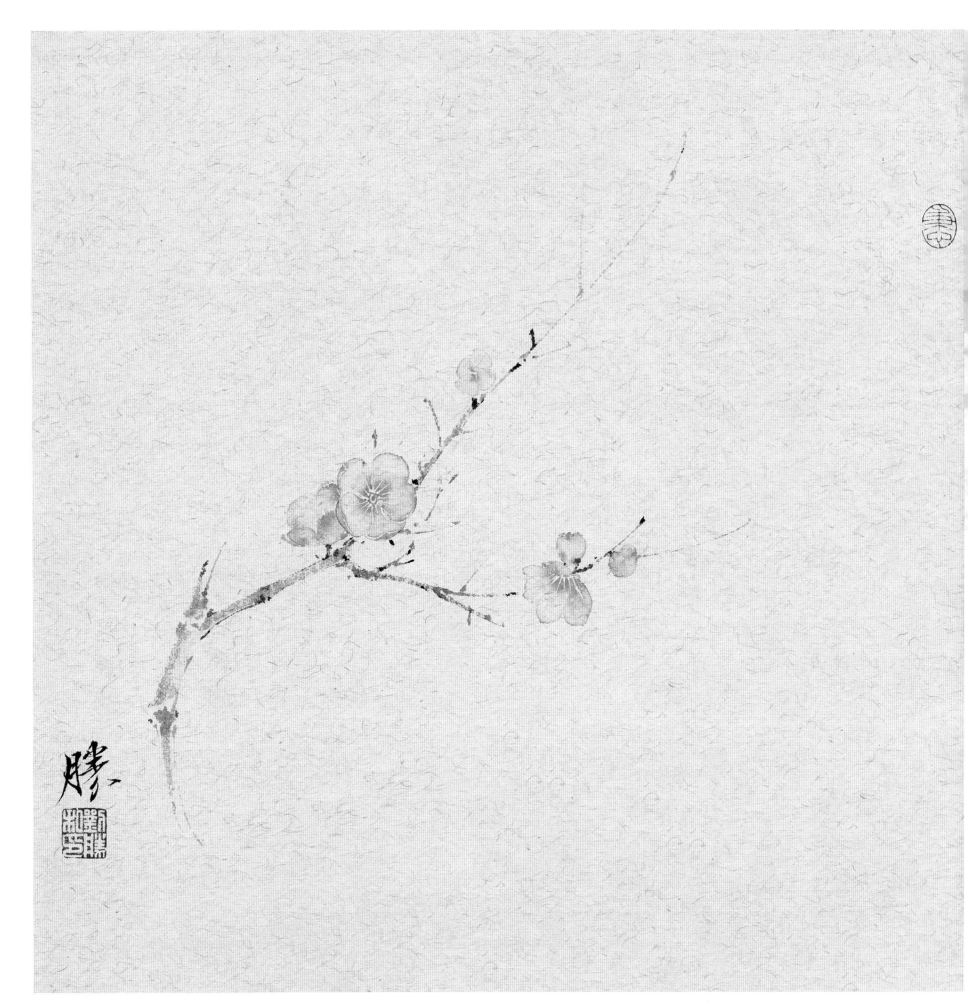

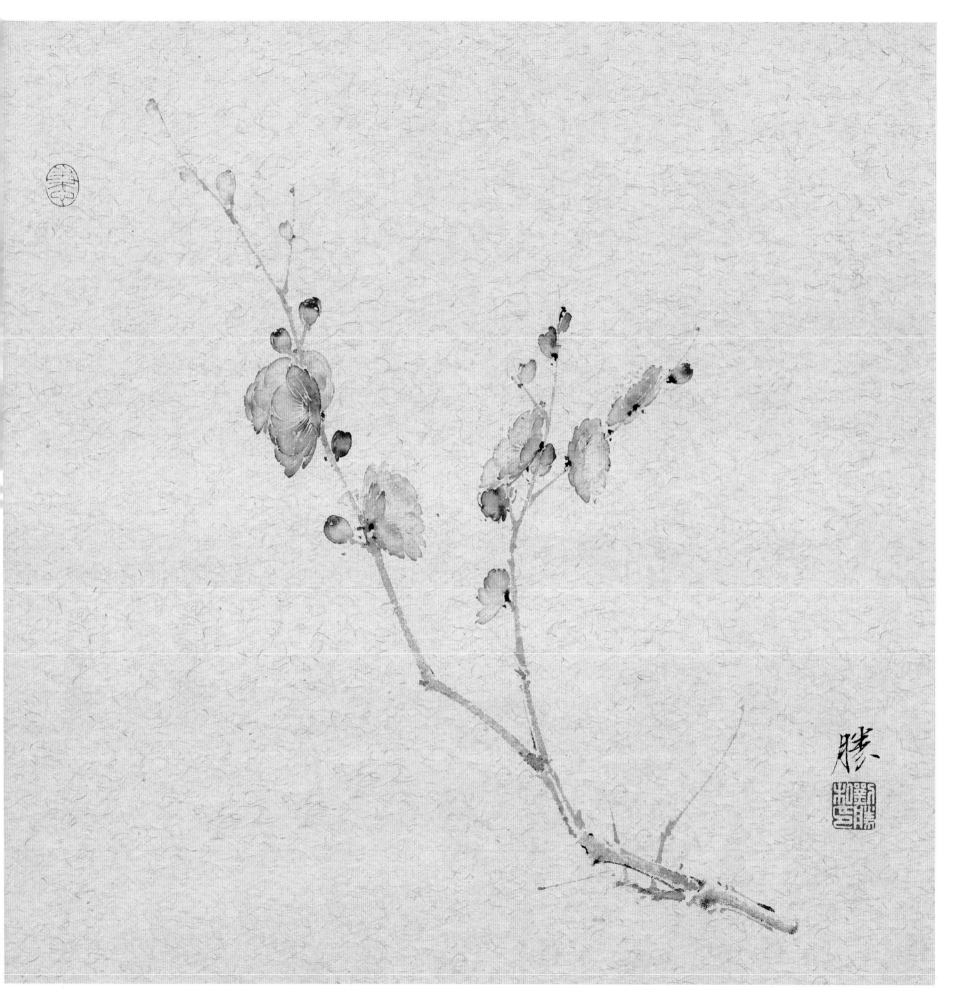

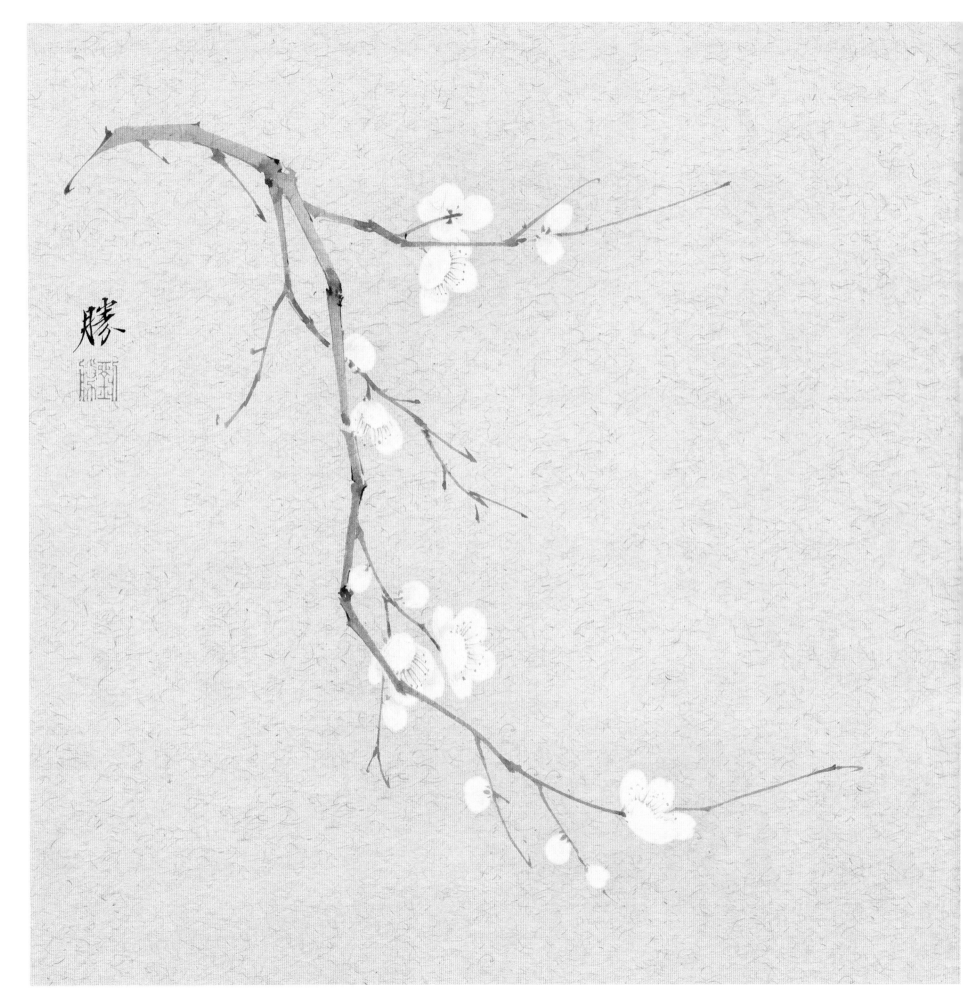

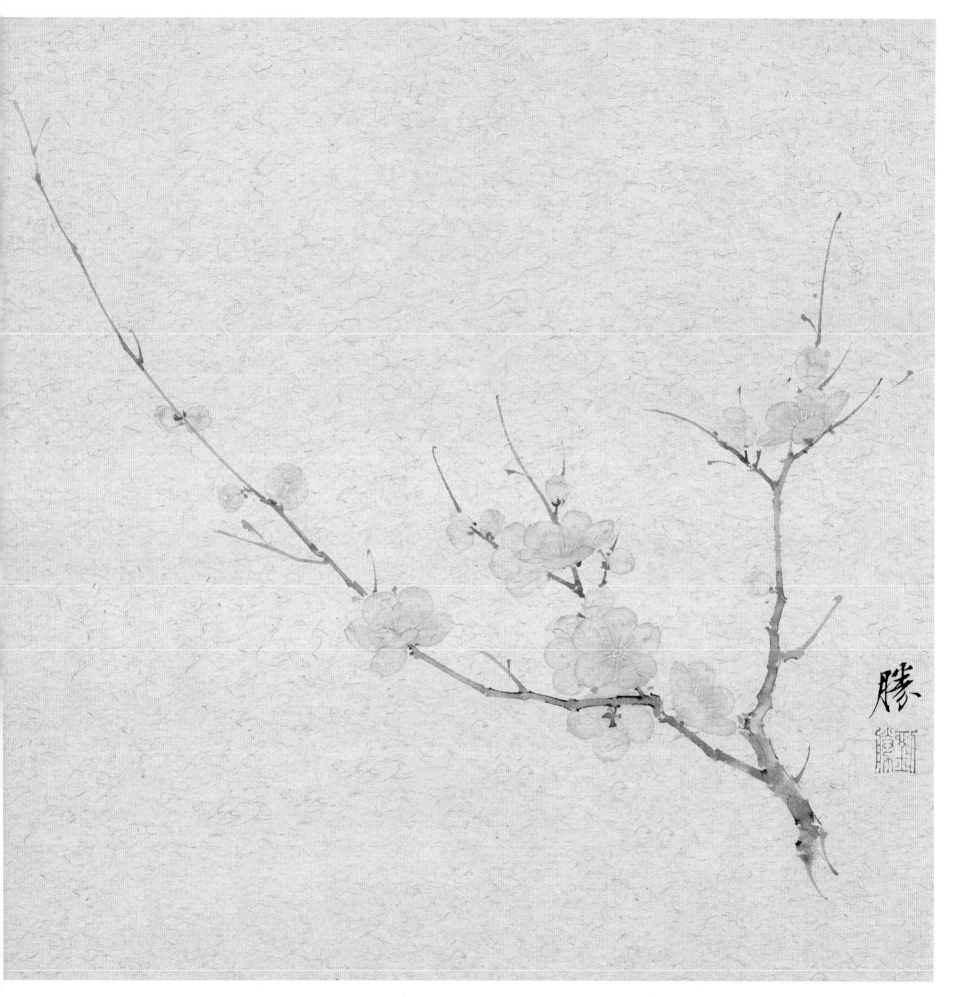

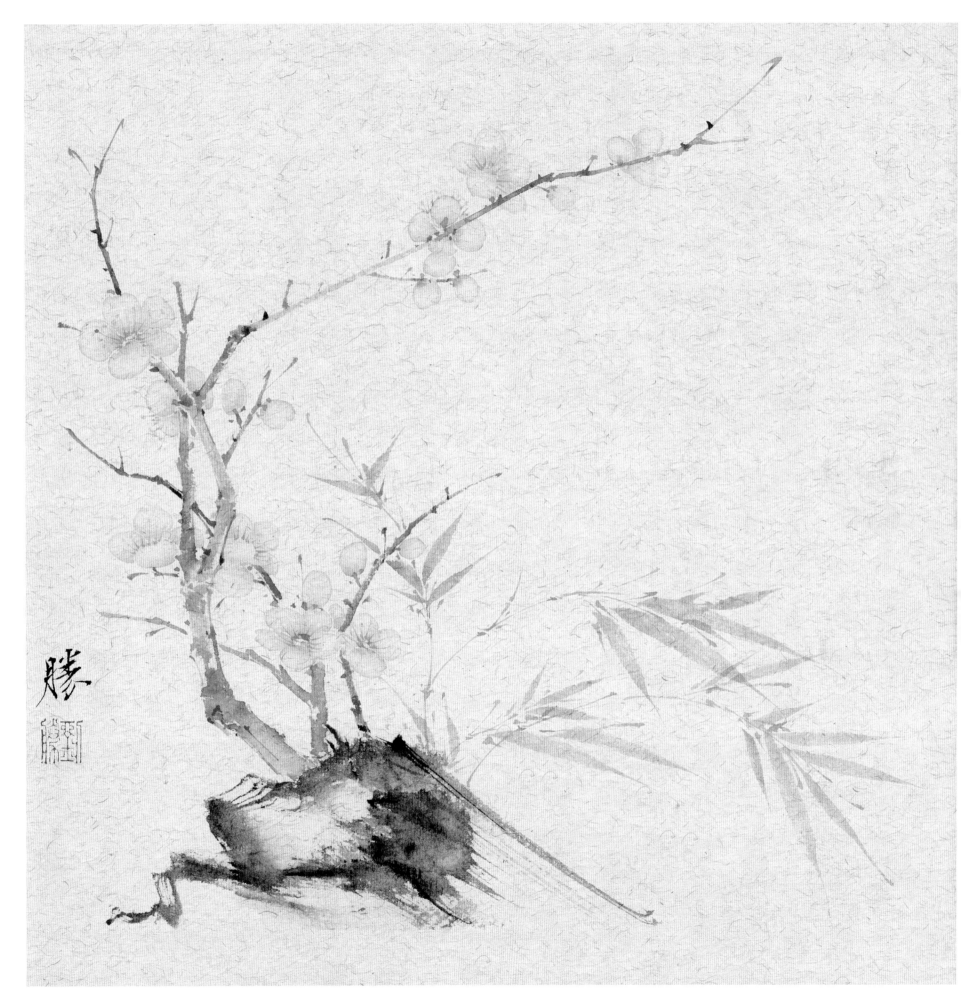

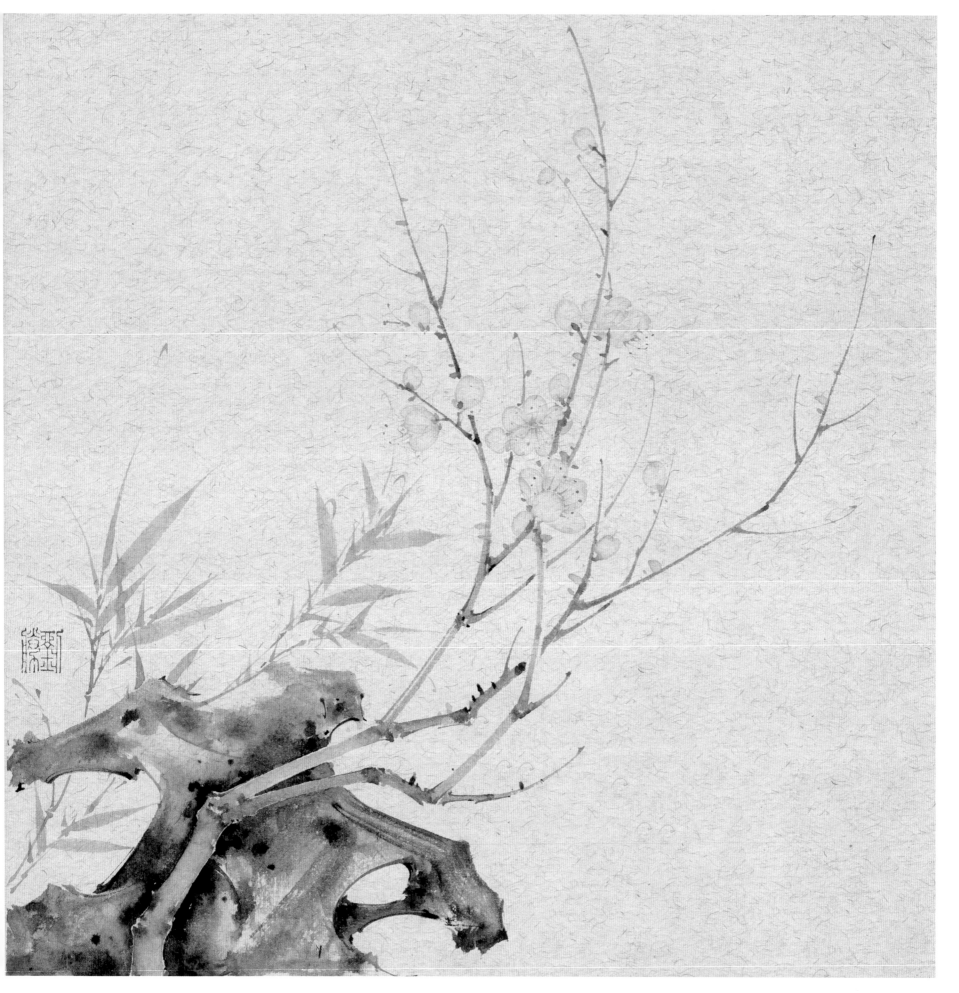

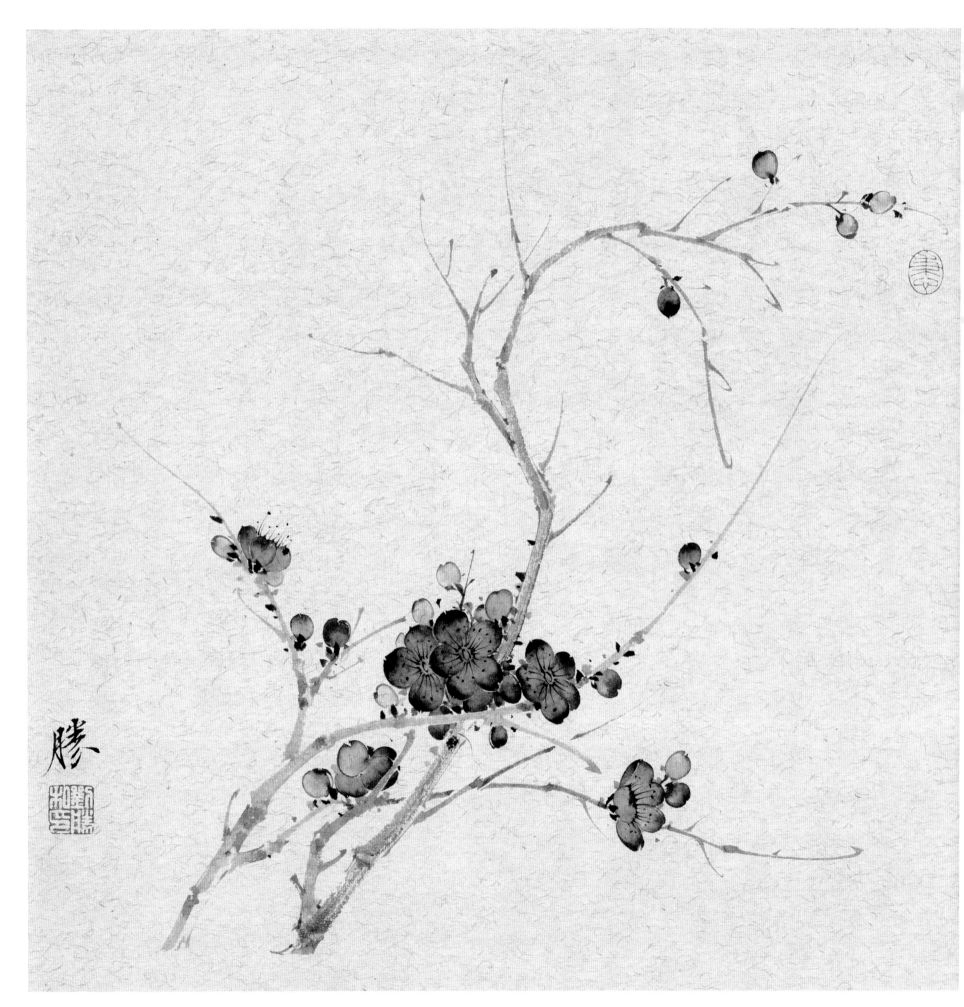

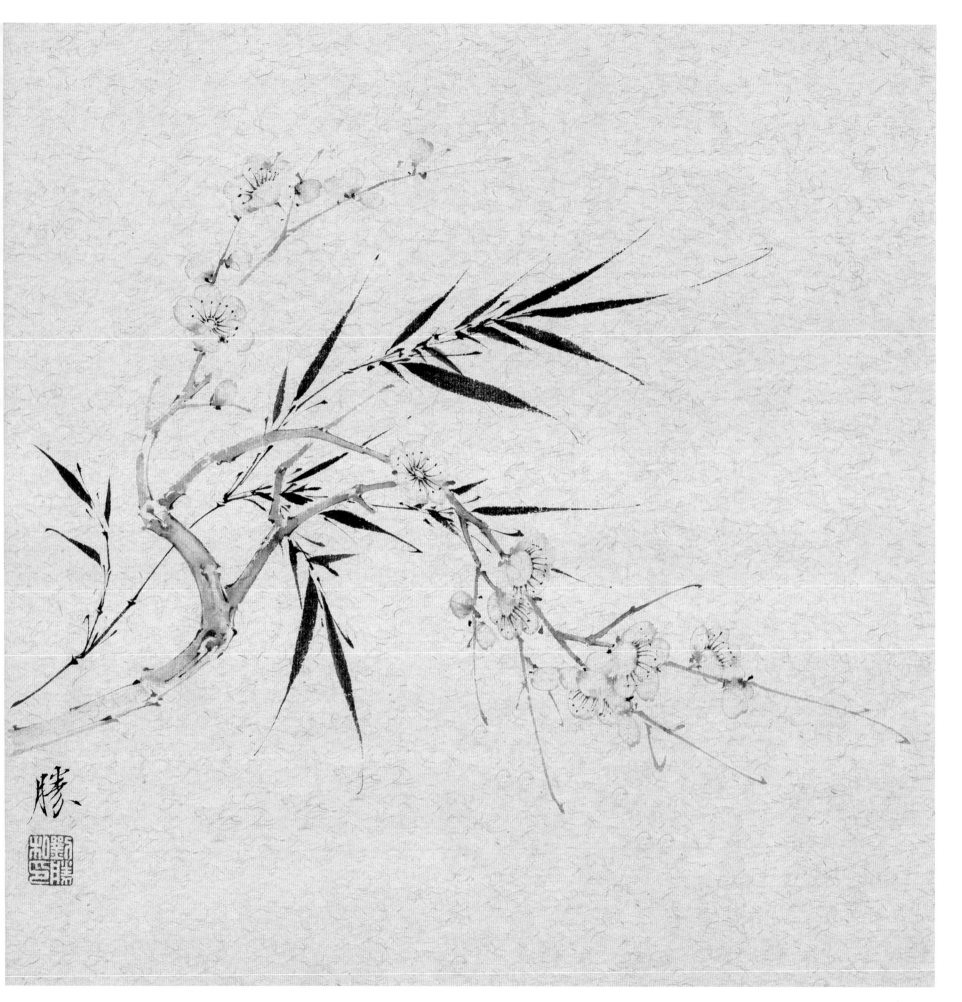

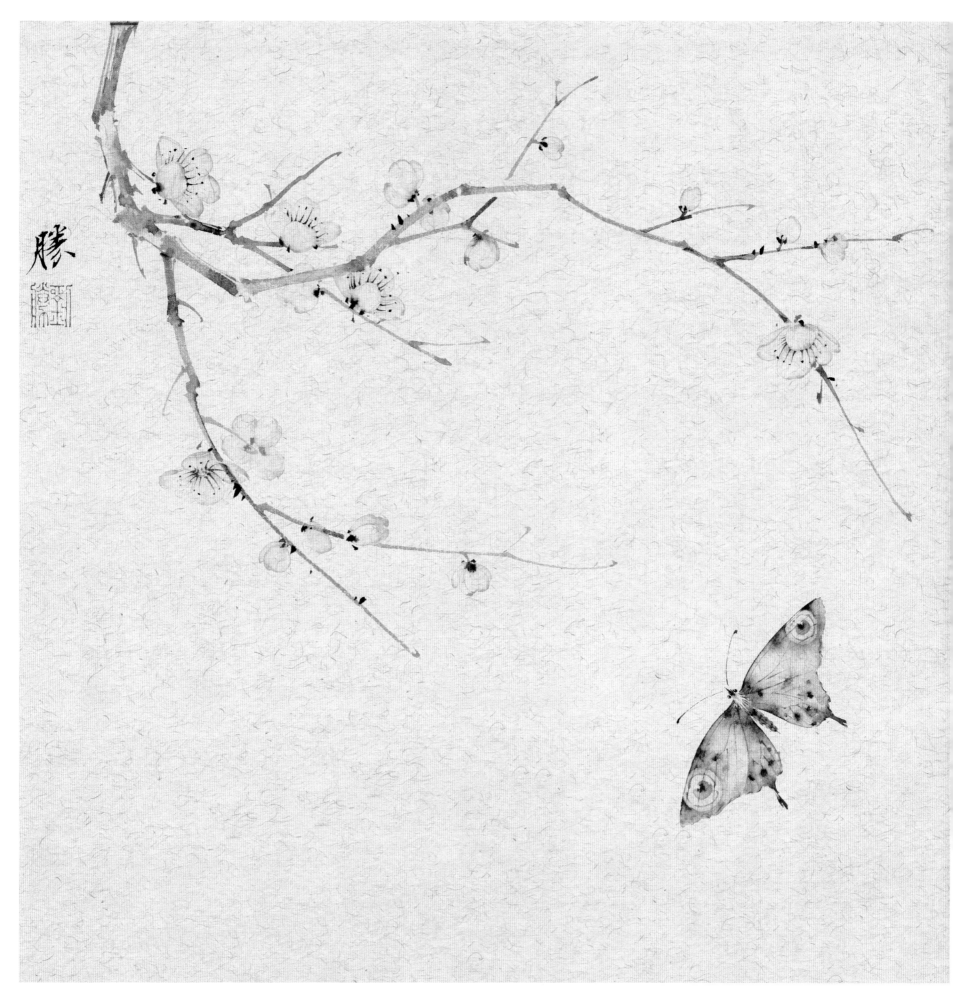

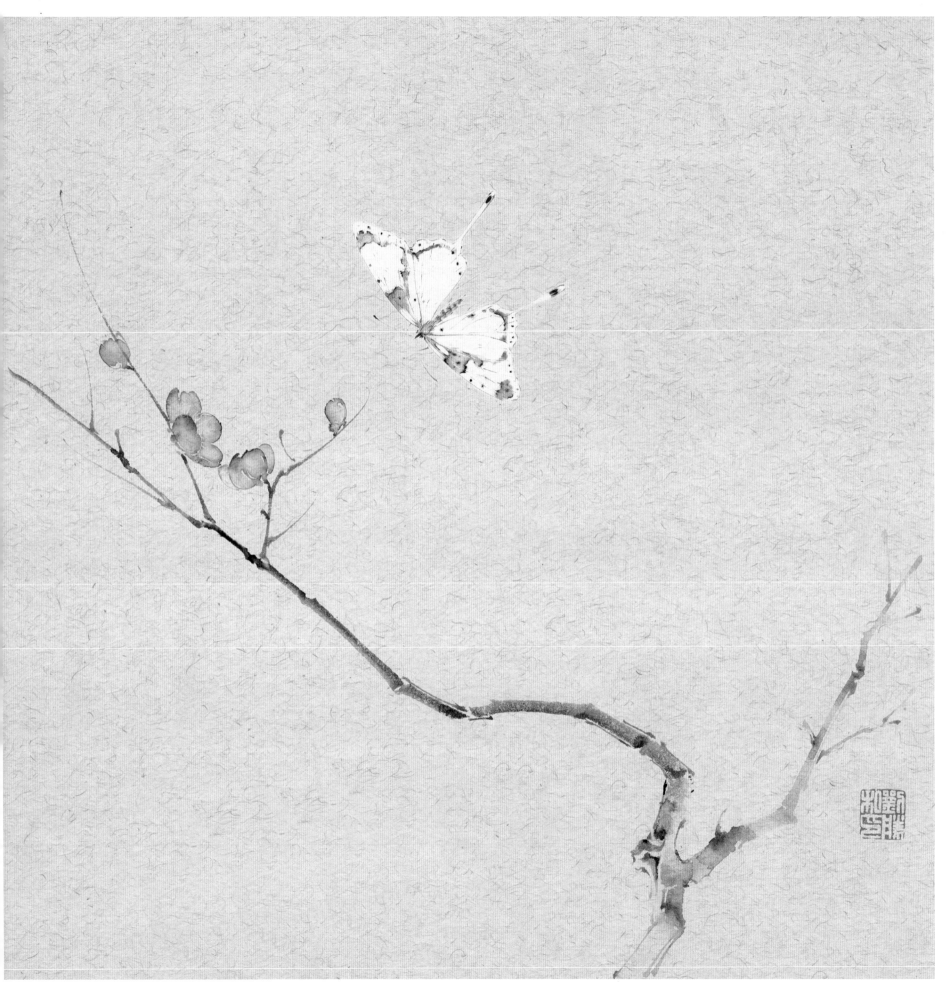

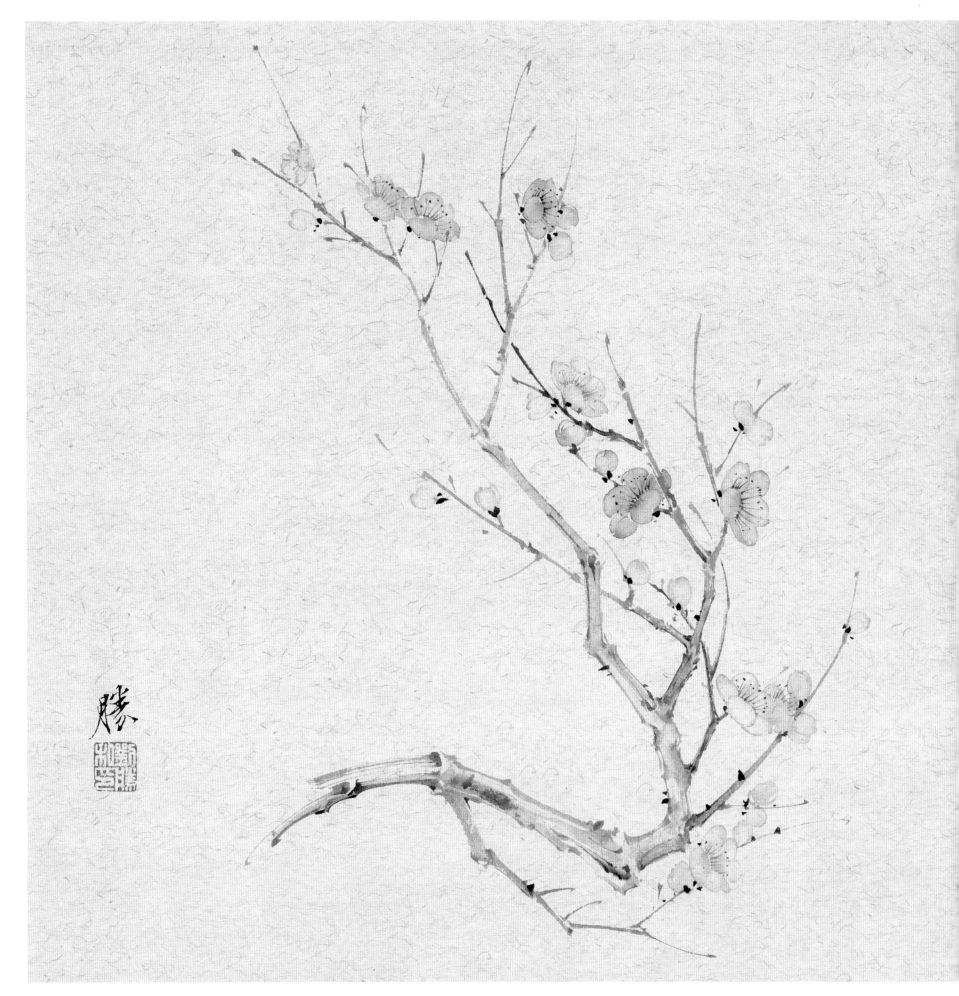

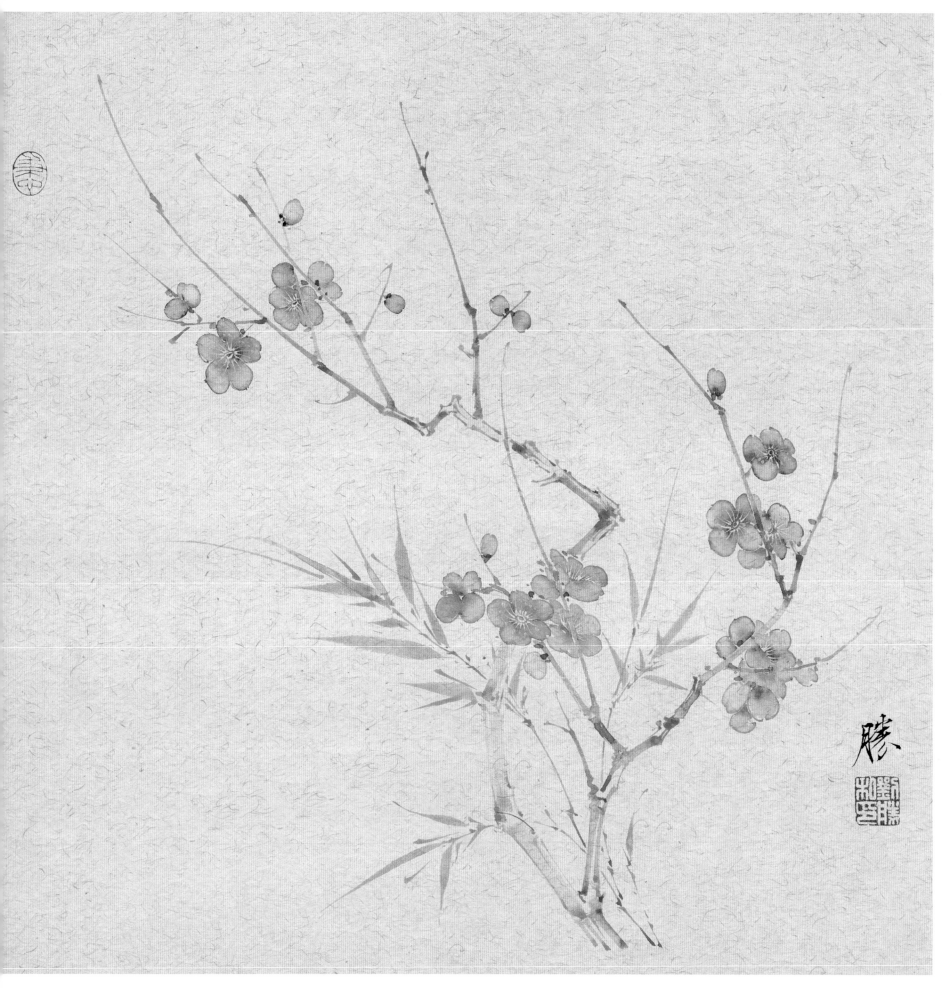

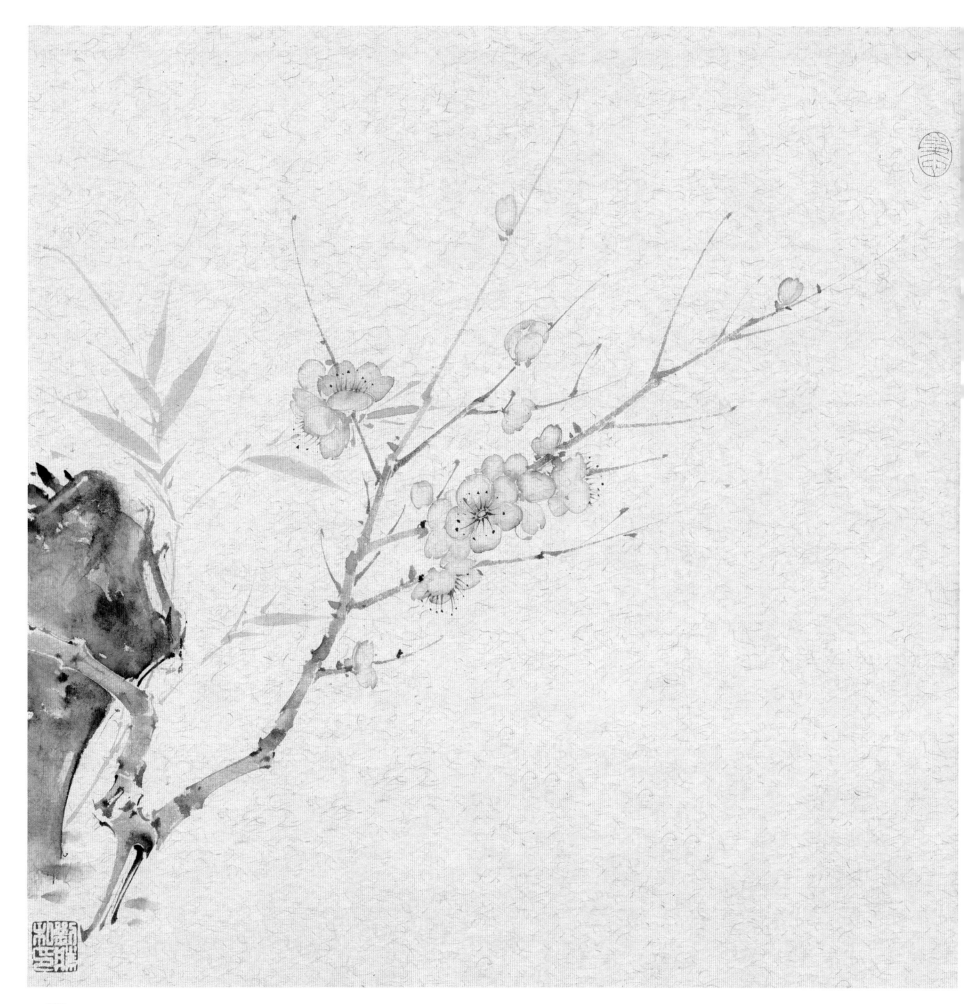

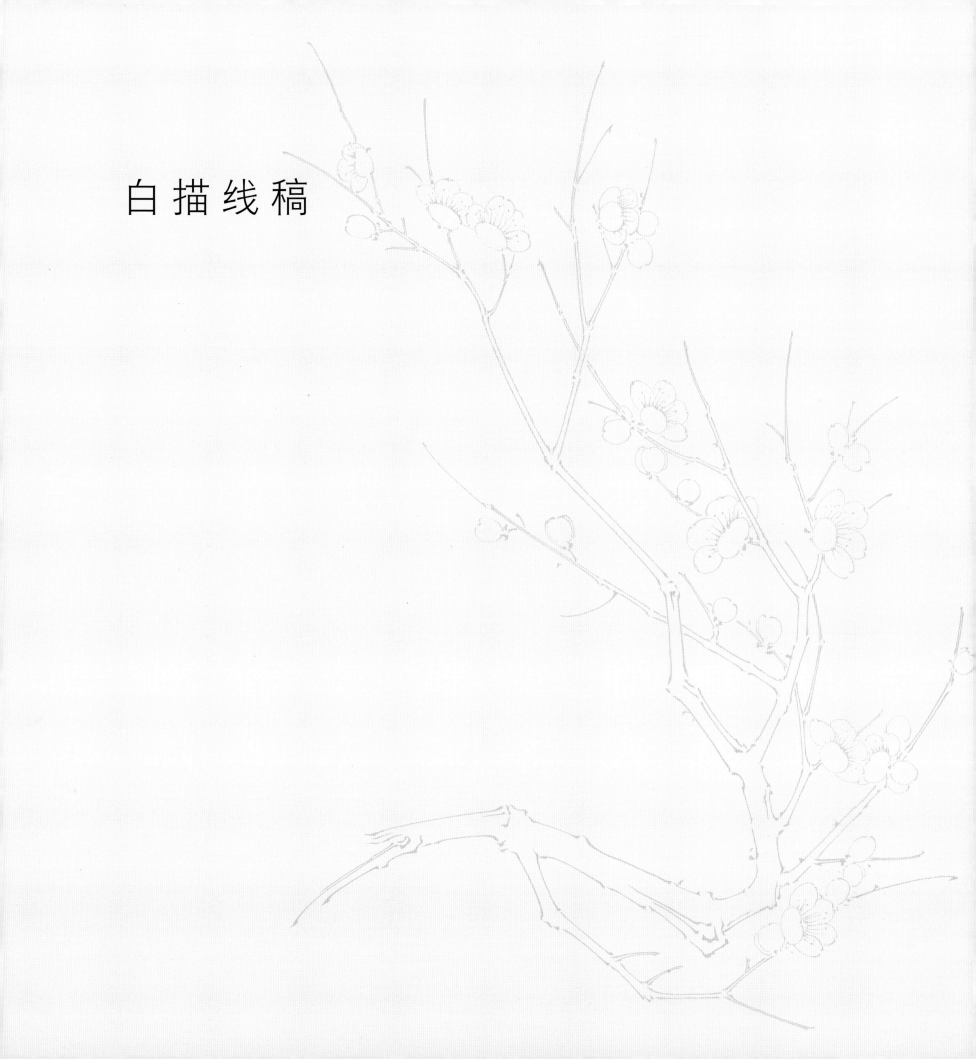

白 描 线 稿

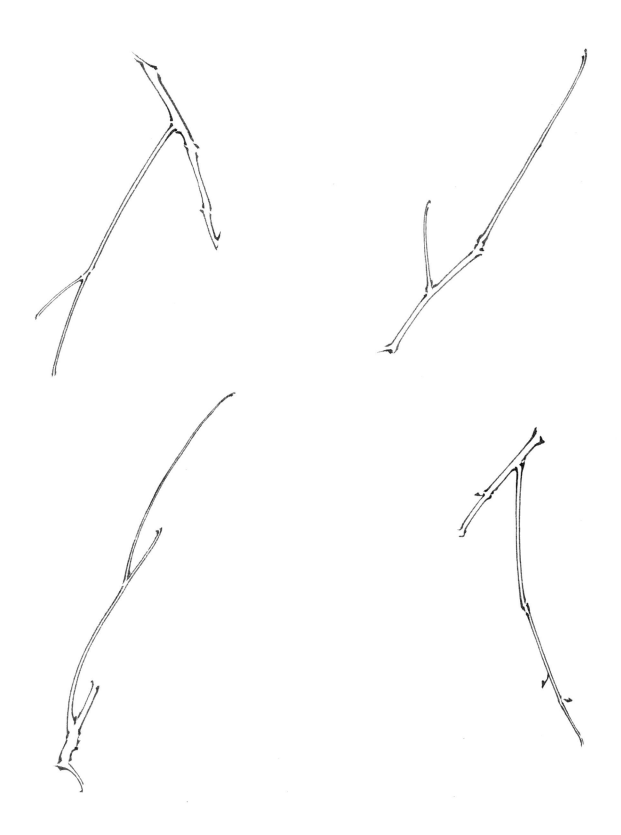

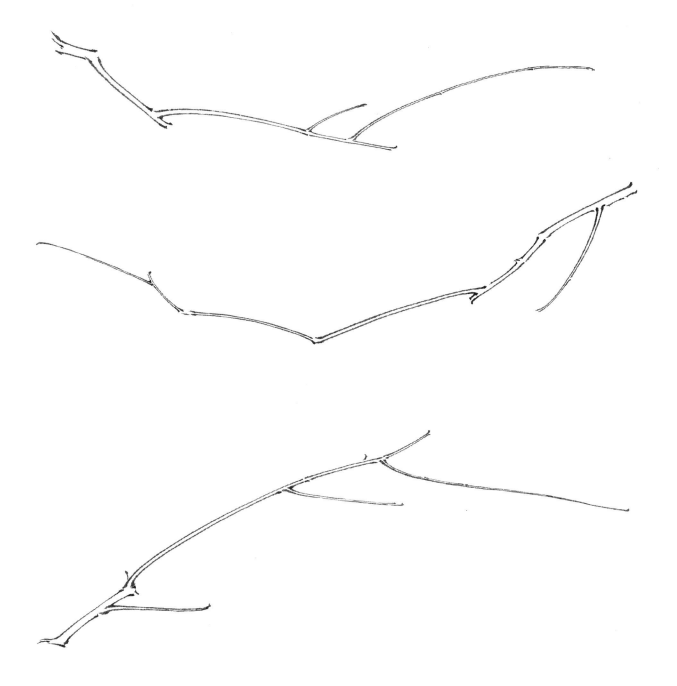

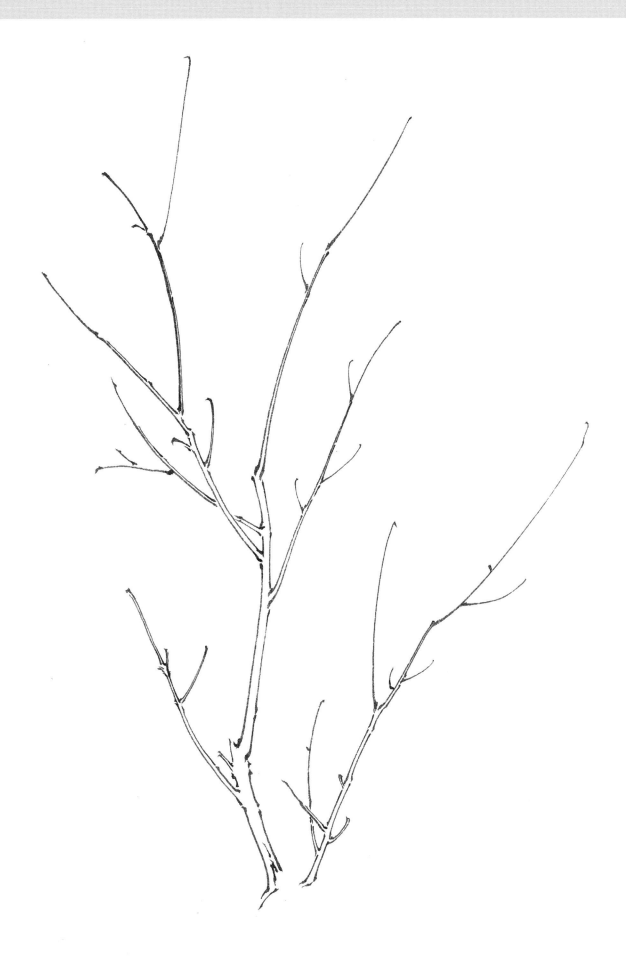

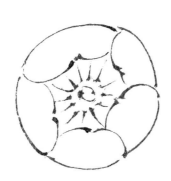
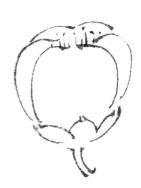

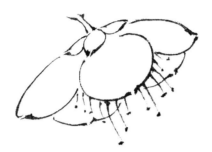

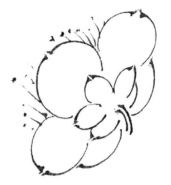

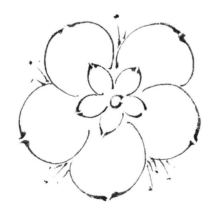

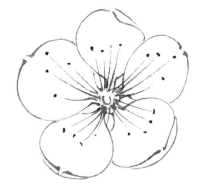
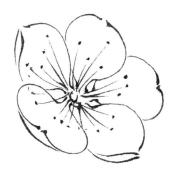
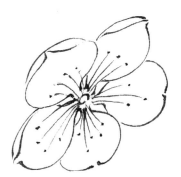
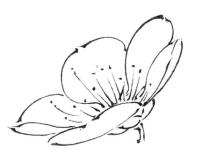

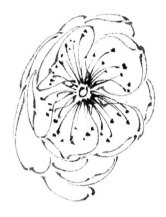
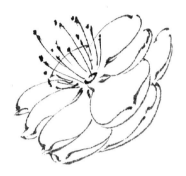
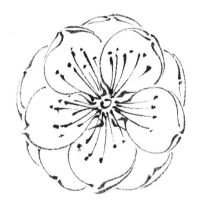
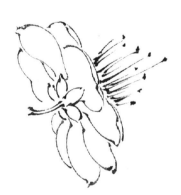

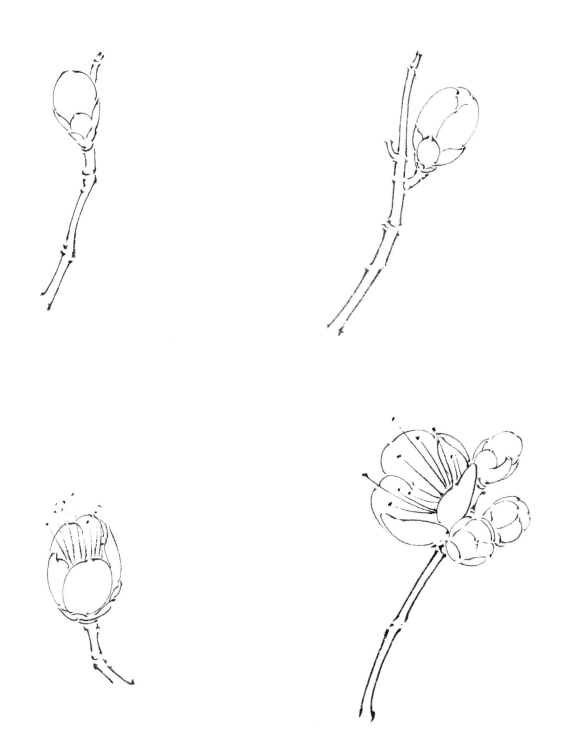

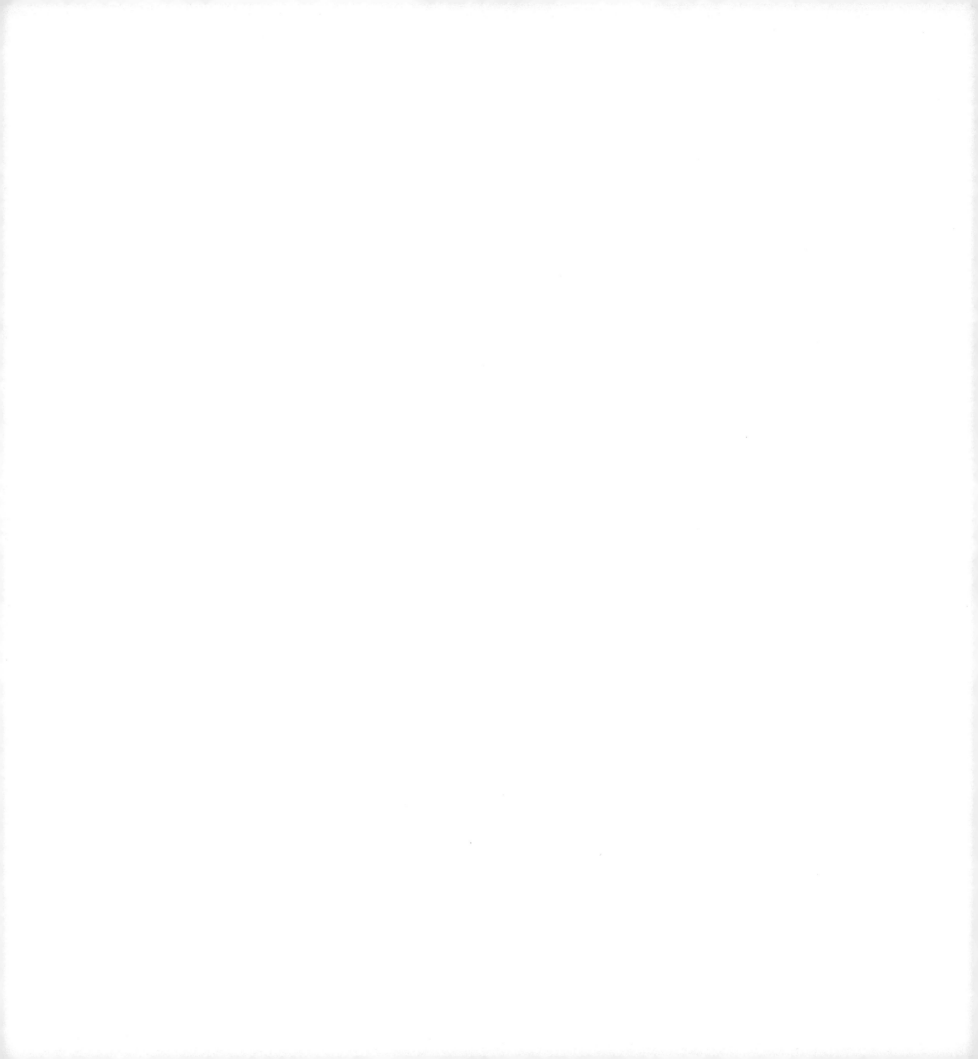

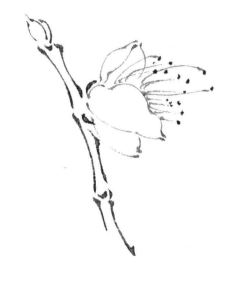

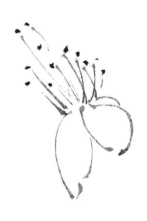

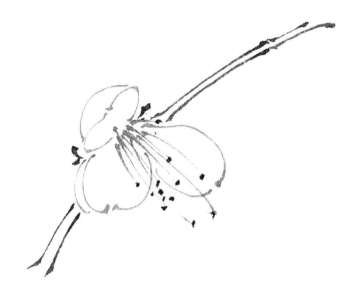

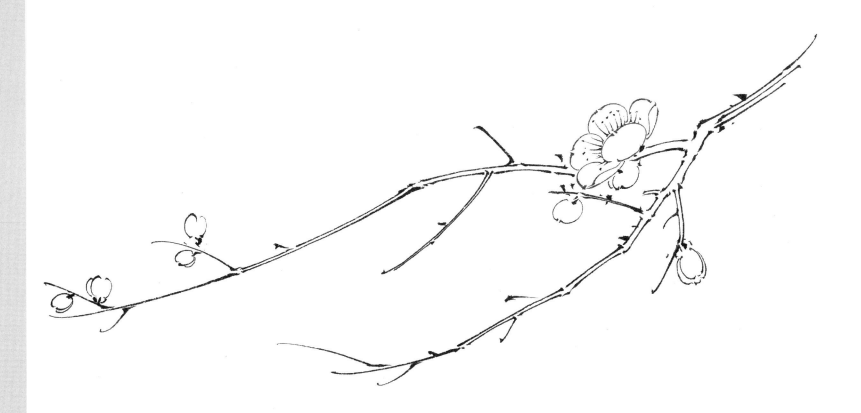

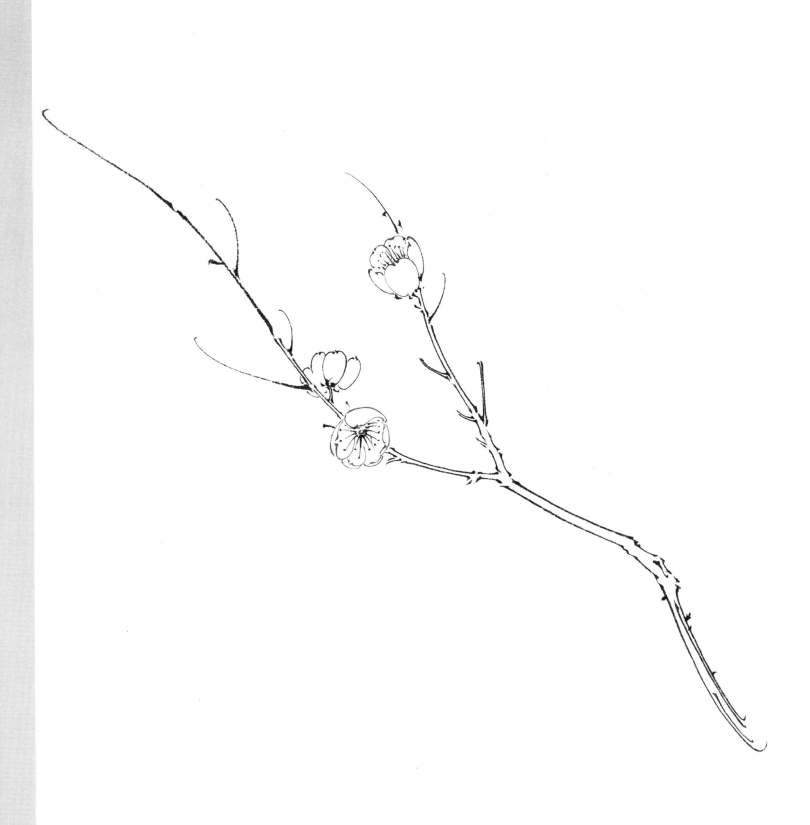

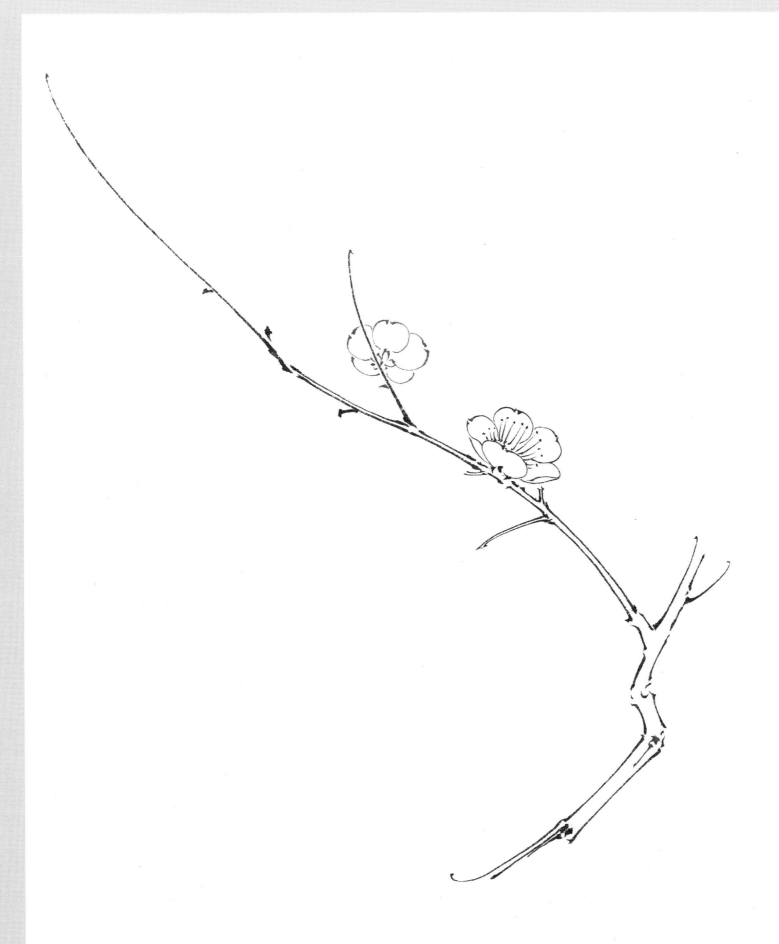

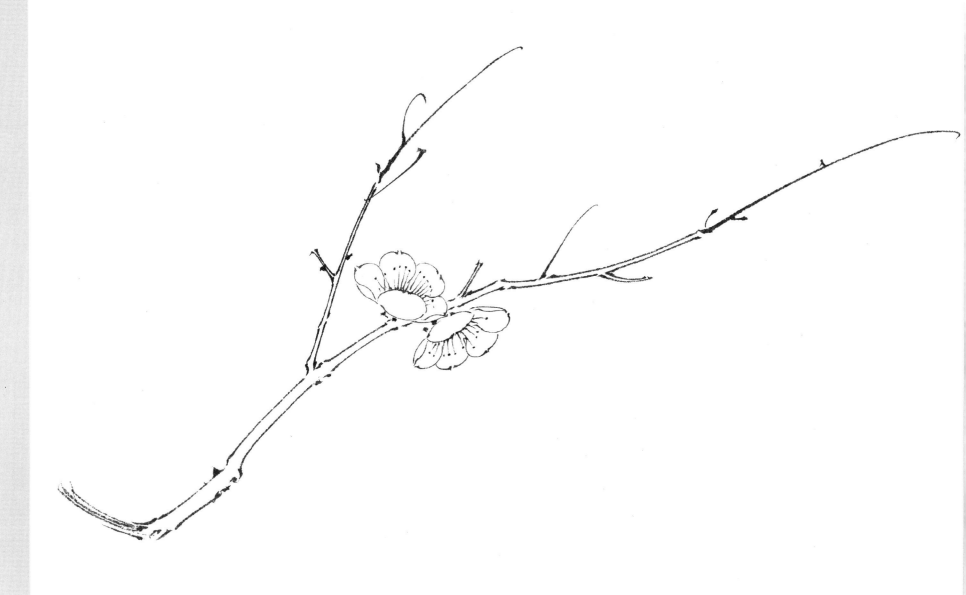

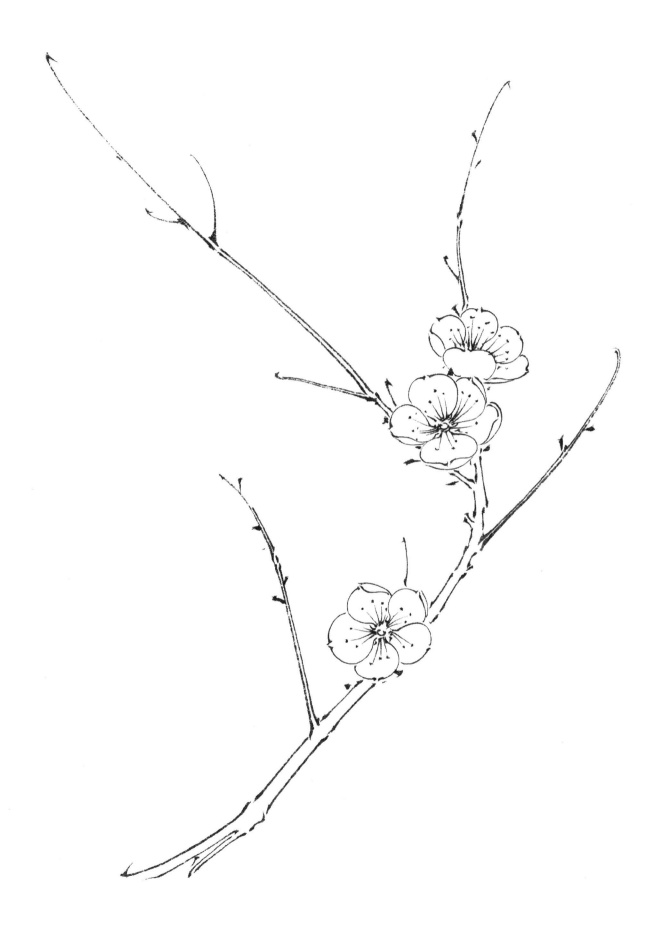

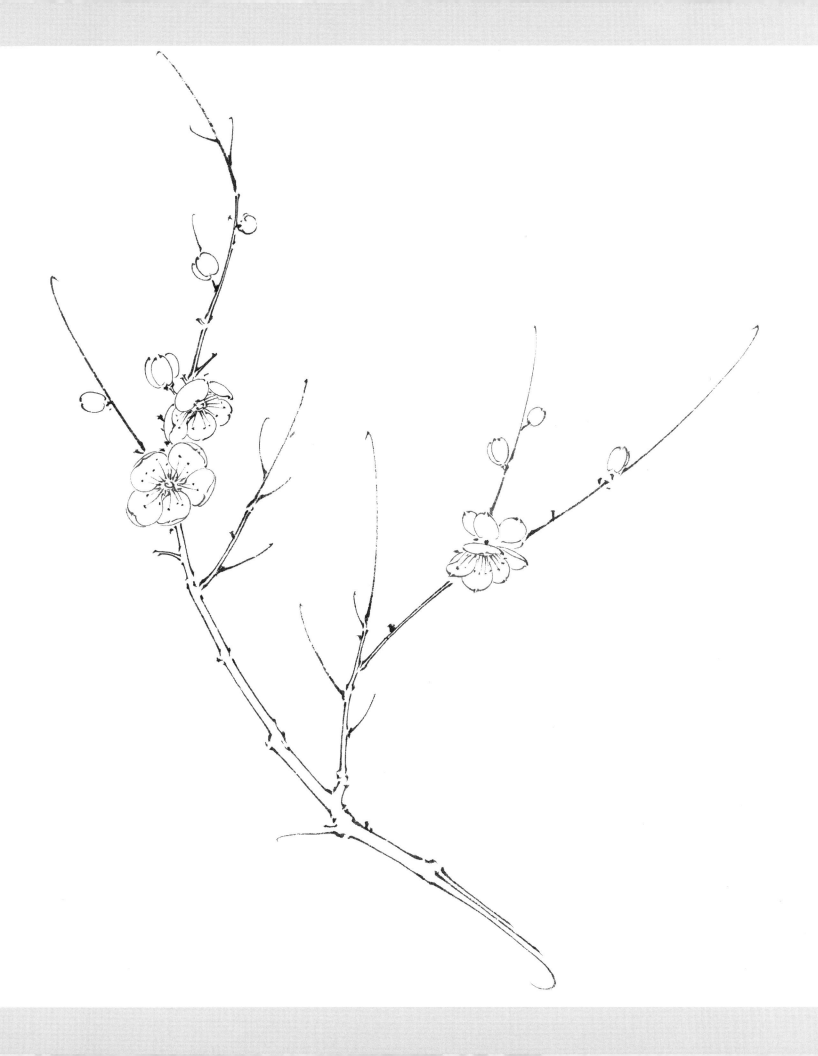

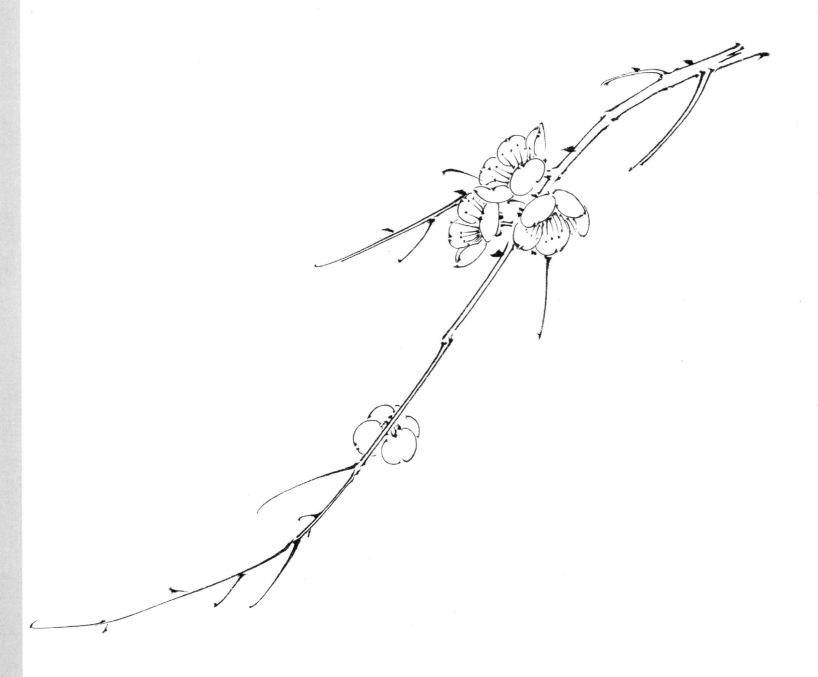

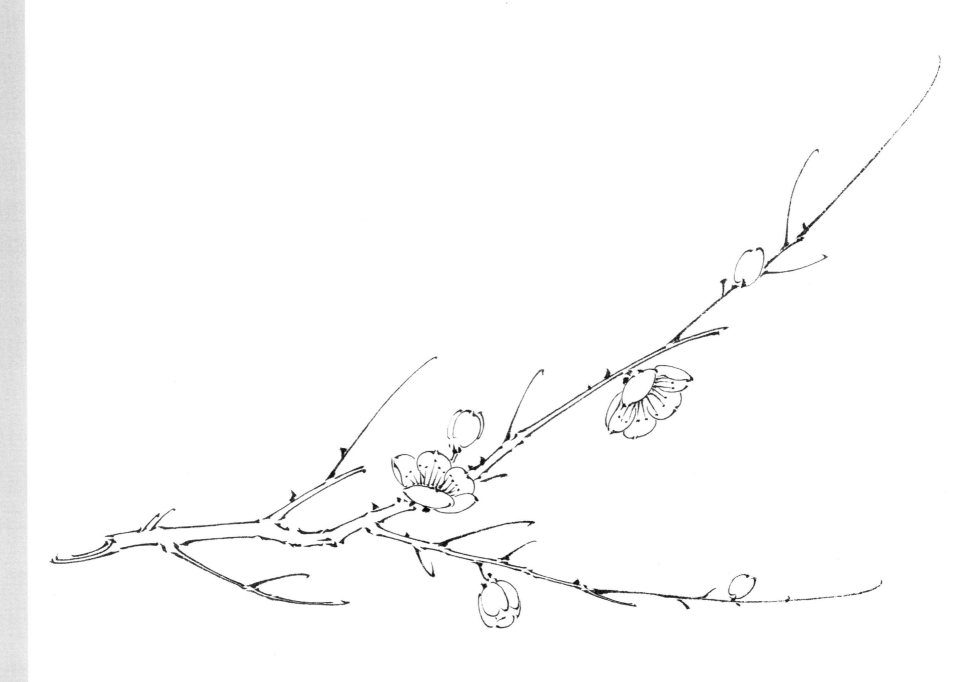

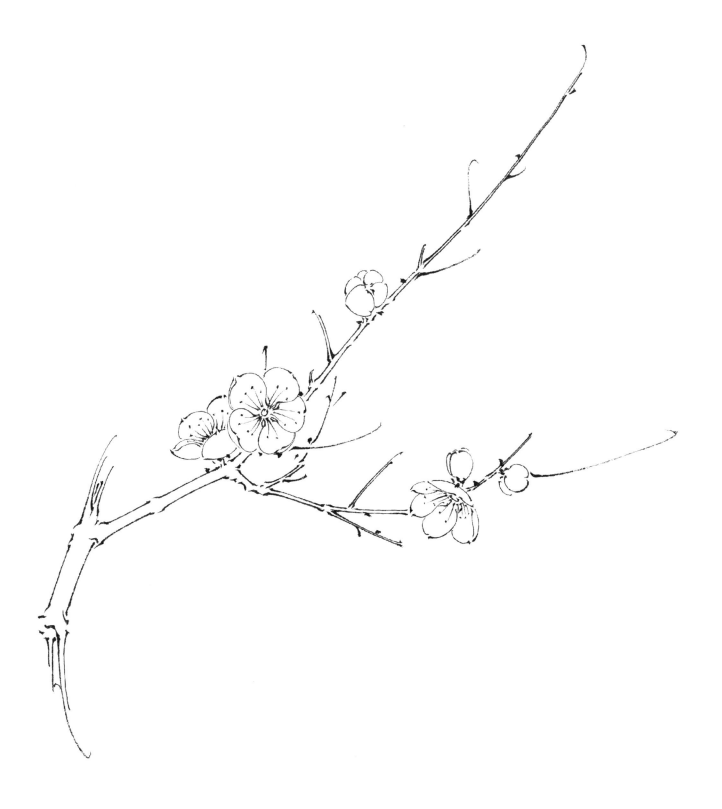

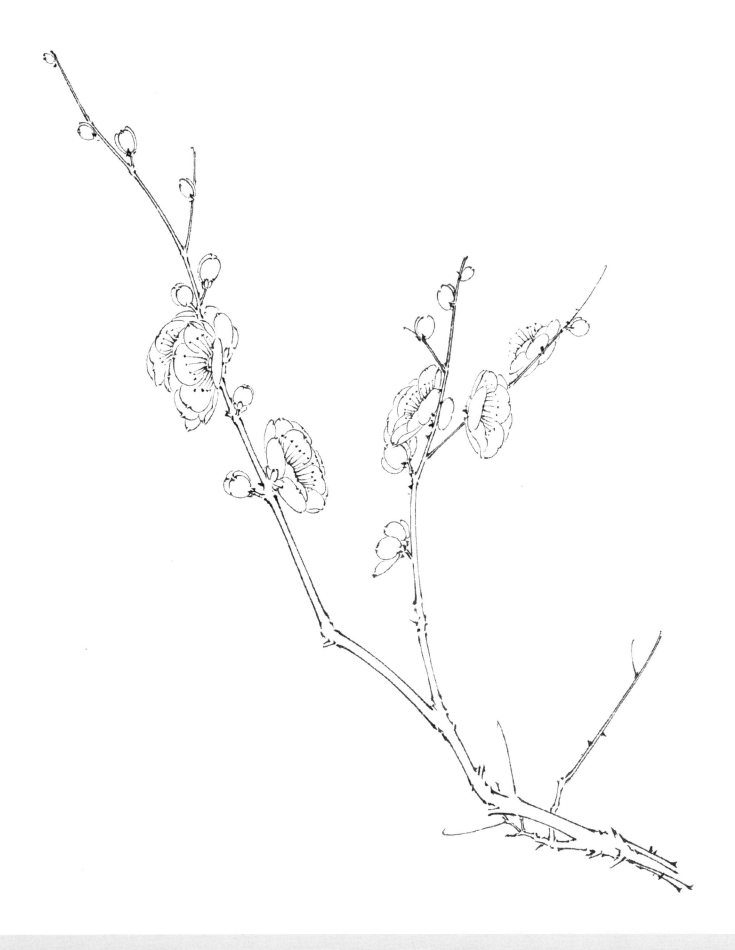

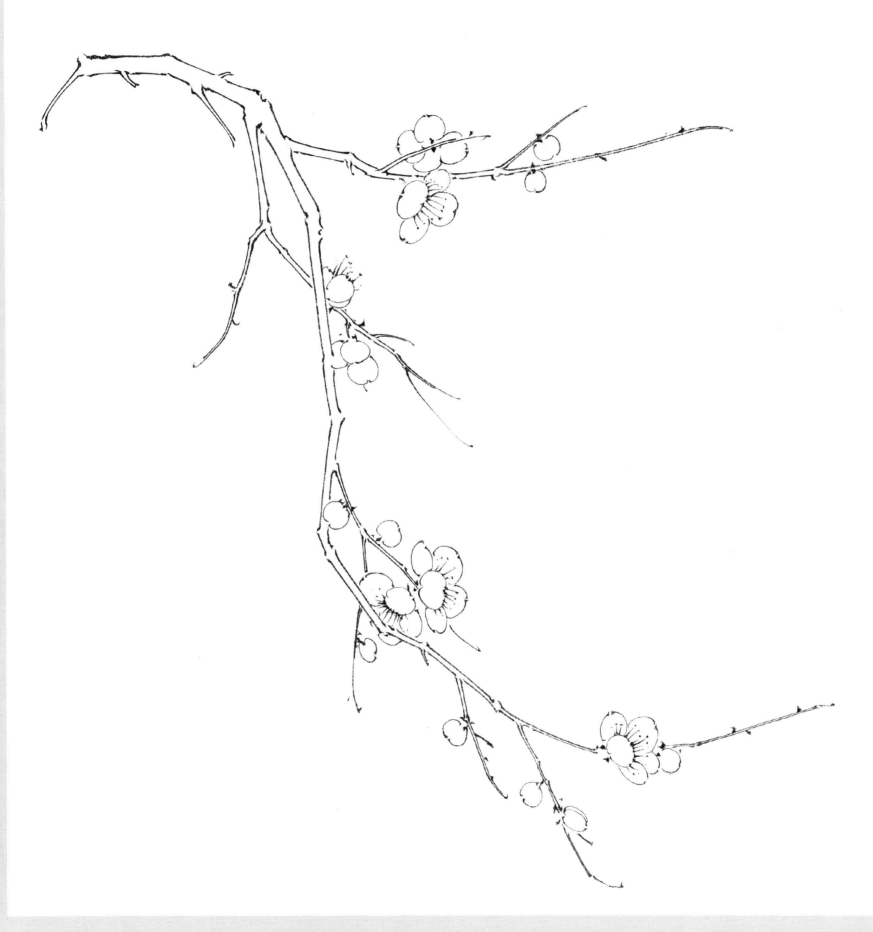

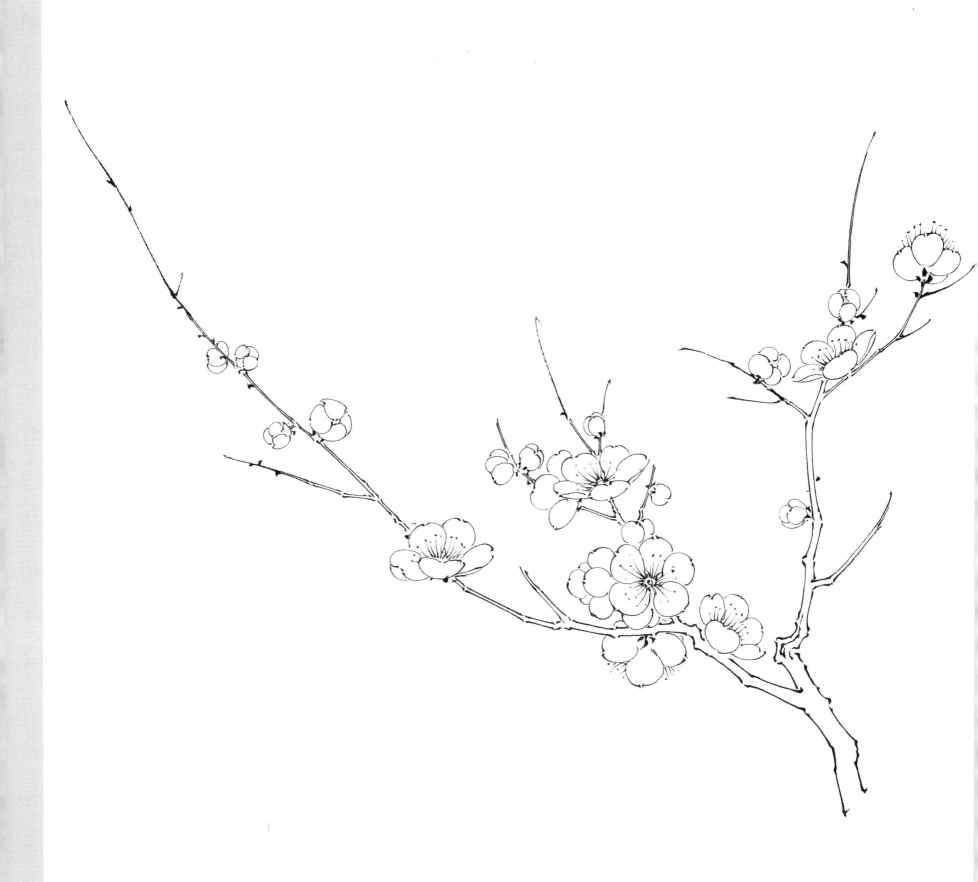

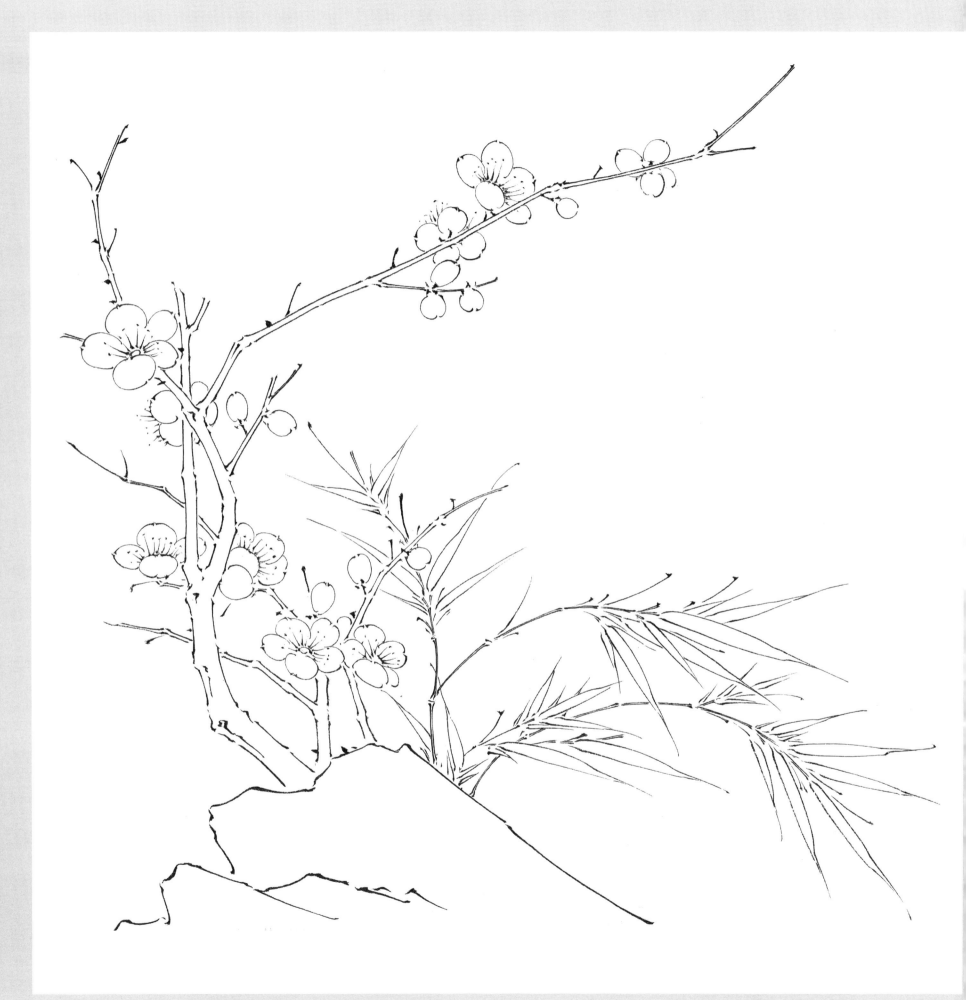

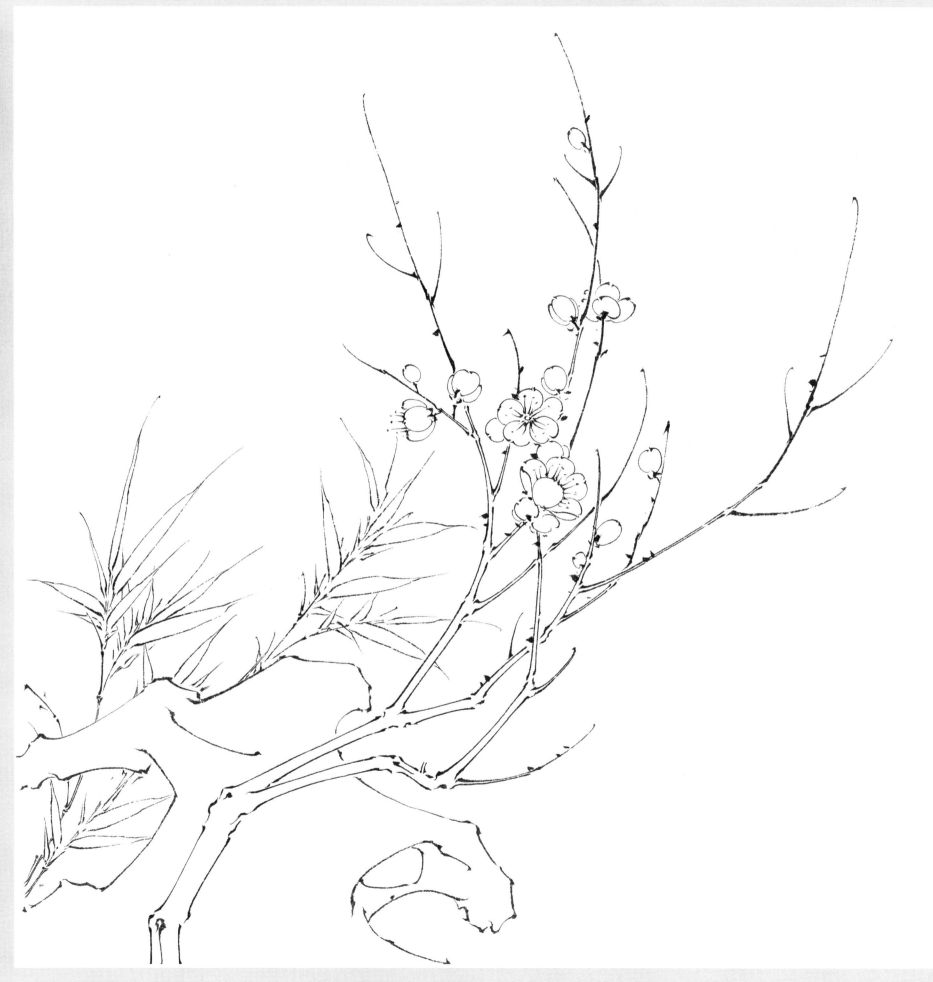

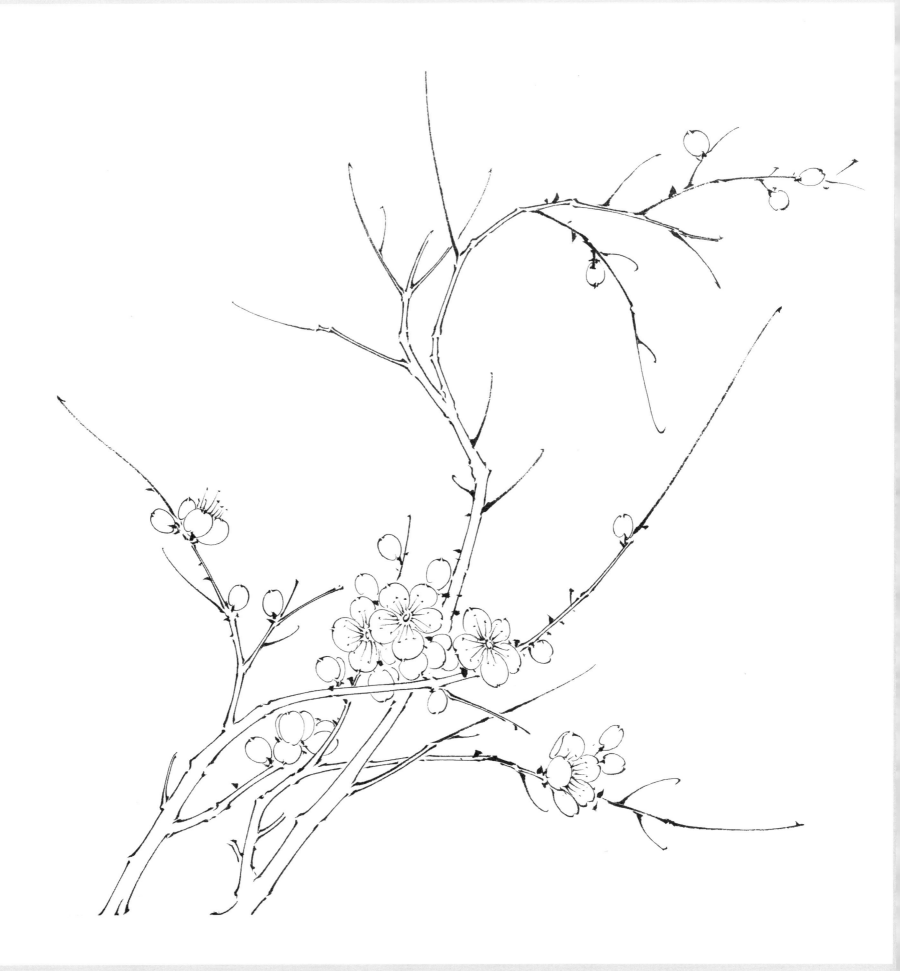

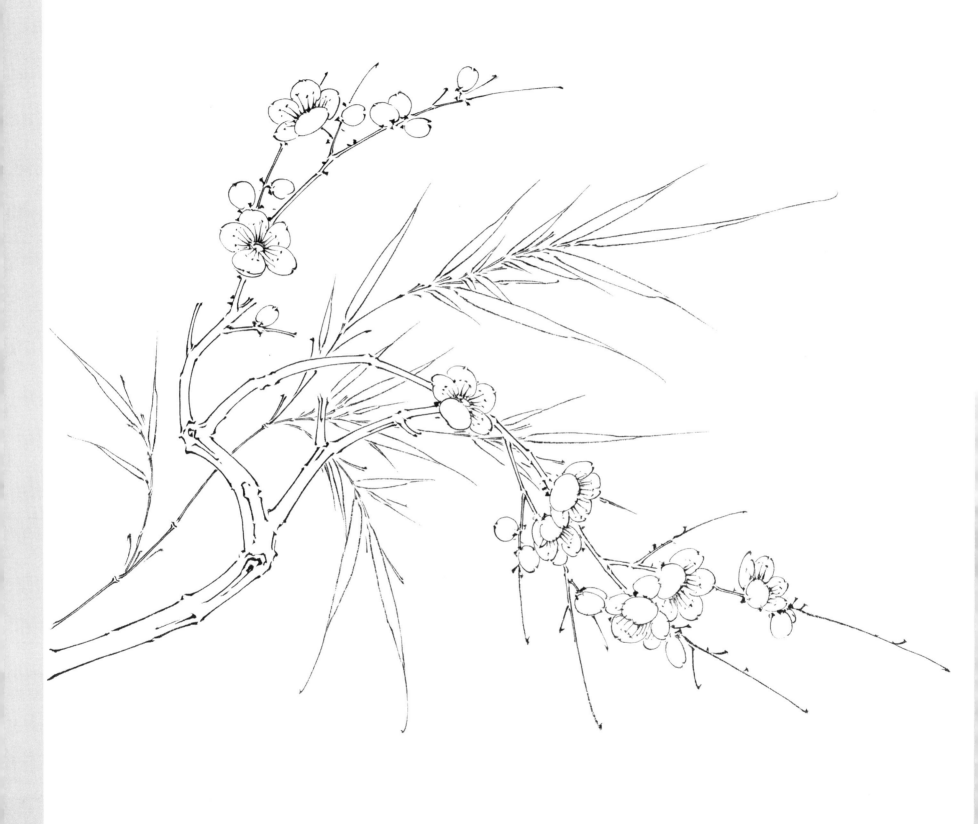

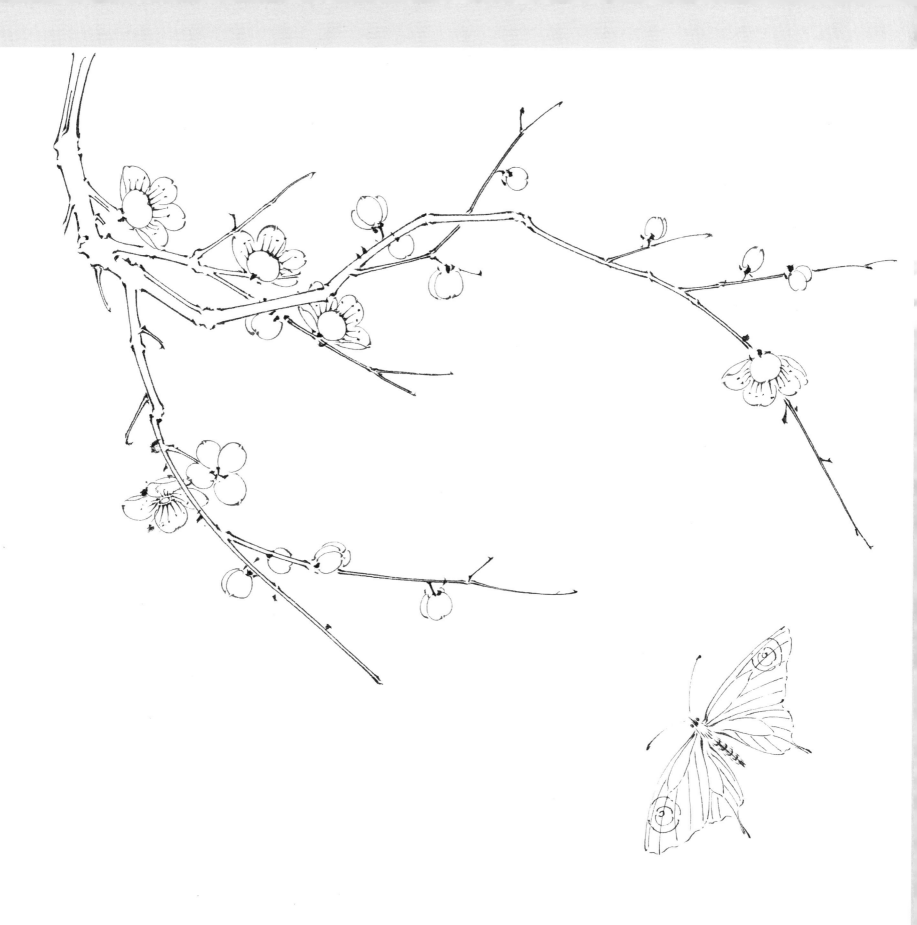

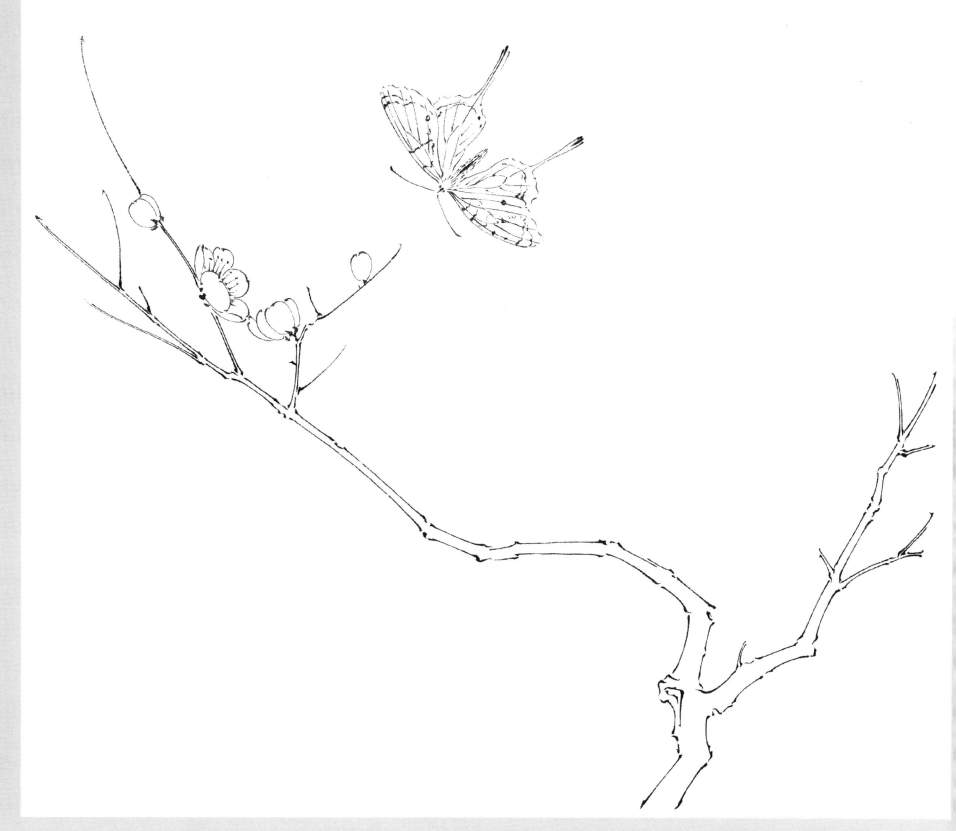

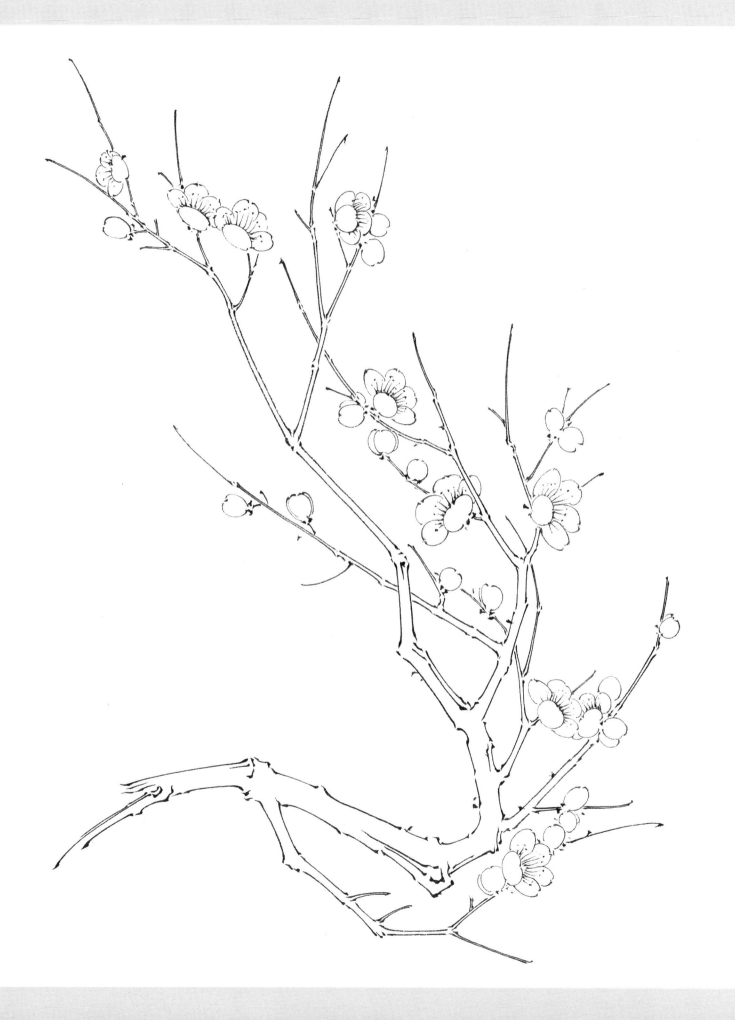

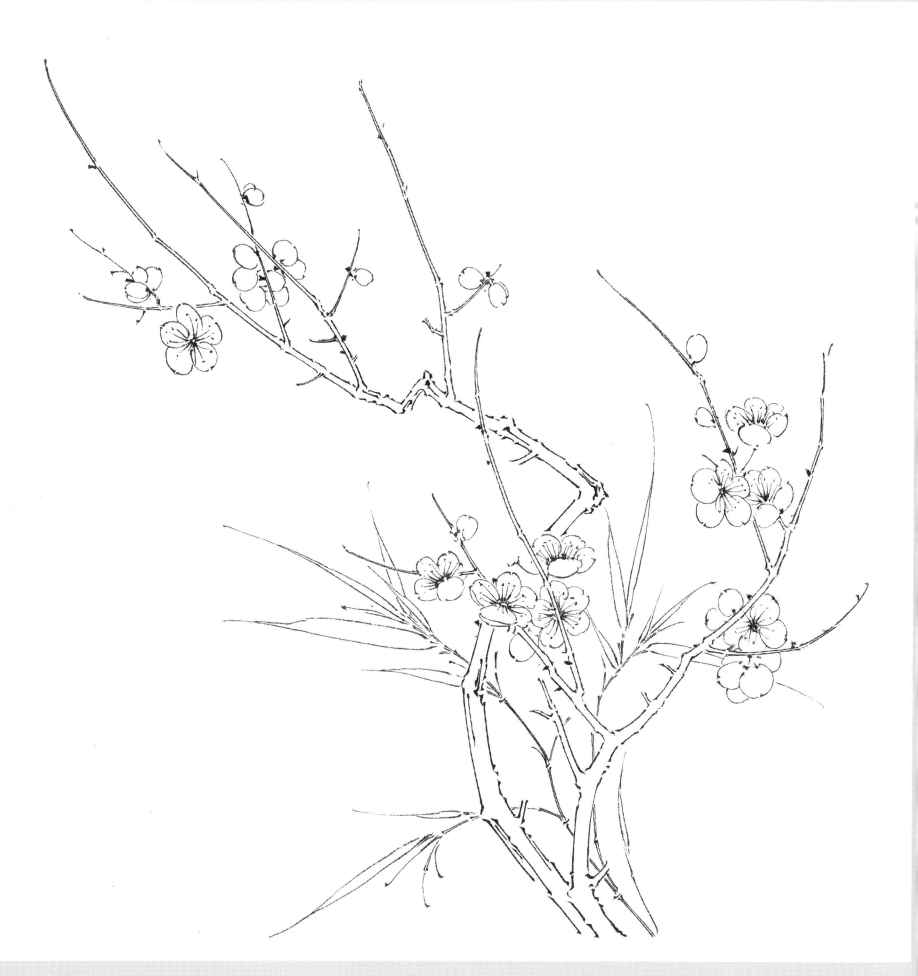

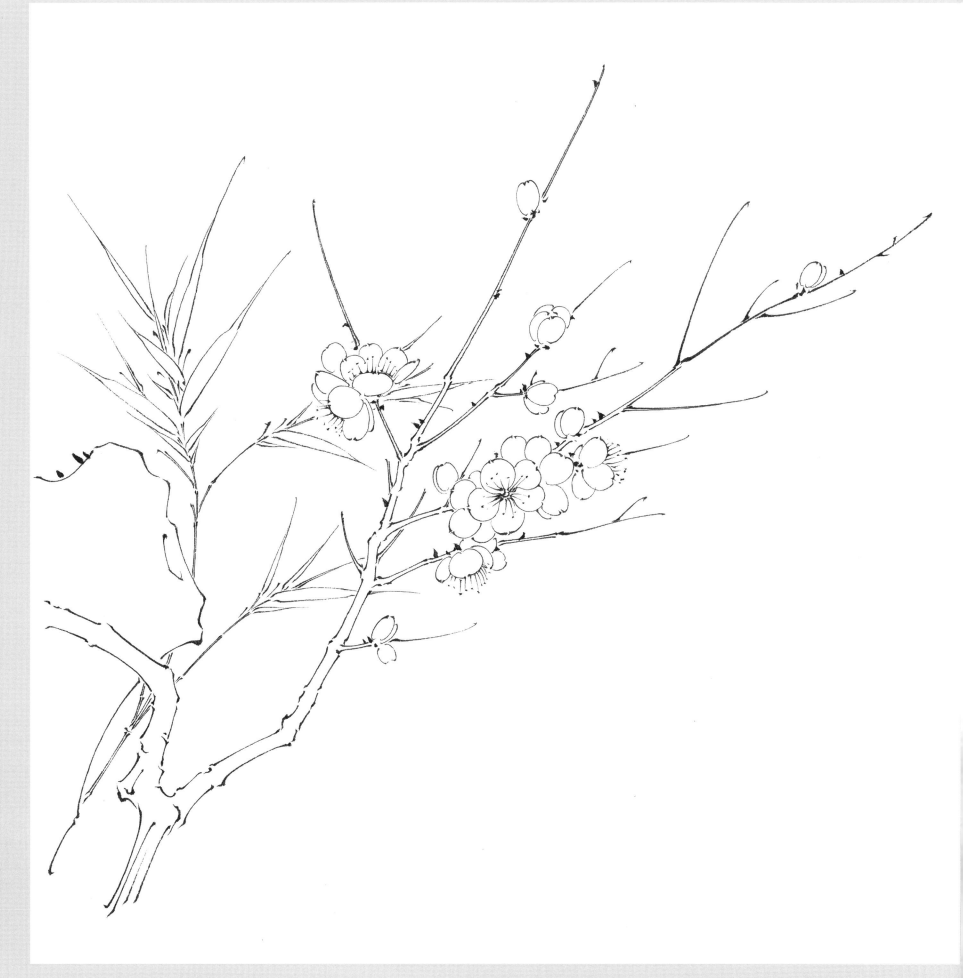